【媒體及專業人士評羅素・斯特吉斯與本書】

「羅素・斯特吉斯是位學養豐厚的藝術家，且觀點獨具慧眼，總能讓讀者在藝術品面前有新的發現；他的解讀往往深入淺出，這點難能可貴。」

——英國藝術評論家約翰・羅斯金 (John Ruskin)

「這本書是羅素・斯特吉斯精心篩選美術史上各個時期的代表作，解讀背景和引用之磅礡足以彰顯羅素先生涉獵和經歷之廣，於藝術愛好者和普通讀者是一部閱讀和欣賞極佳的藝術通識指南。」

——法國藝術史學家尤金・蒙茲 (Eugène Müntz)

「藝術不是一種模仿的機械技巧，而是人類經驗的一種表現模式，沒有一個文明社會可以忽略這種表現，它要求完美的智性參與其中。基於此，羅素・斯特吉斯在本書的名畫選擇和解讀上一直秉持這種觀點，既有觀者欣賞這些大師作品時的共情美感，又能跟隨作家引領我們進一步思考，而後者正是這部經典作品的魅力所在。」

——英國畫家、藝術評論家羅傑・弗萊 (Roger Fry)

「羅素・斯特吉斯的藝術類作品是我們學生時代的必讀經典，這本書對我後期的學術研究和發展頗具啟迪。」

——英國藝術史學家 E.H. 貢布里希 (Ernst Gombrich)

「羅素・斯特吉斯不僅為我們創建了大都會藝術博物館這座瑰寶，更重要的是他的藝術作品和講座稿是我們館必備的藝術推廣讀物，時至

今日也是我們書架上的常備品，包括這本書。」

　　——時任美國大都會藝術博物館館長愛德華‧羅賓森（Edward Robinson）

　　「羅素‧斯特吉斯的作品總能深入淺出，是普羅大眾走近藝術殿堂、提升自身藝術品位的敲門磚。」

　　——英國藝術評論家威廉‧蒙克豪斯（William Cosmo Monkhouse）

　　「羅素‧斯特吉斯的這本書選材廣泛，涵蓋了藝術史上下五百年的經典作品的全面解讀。」

　　——英國《藝術雜誌》（The Magazine of Art）

　　「從羅素‧斯特吉斯的新視角來看，一些被忽略的名畫重新進入大眾審美視野。」

　　——美國《藝術評論雜誌》（American Art Review）

　　「名畫鑑賞的小百科。」

　　——英國《藝術月刊》（The Art Journal）

　　「羅素‧斯特吉斯不僅為藝術家，更是淵雅博學的建築史學家，他在為本書甄選名畫時，注重了同類作品中最缺乏的壁畫，這與他擅長的建築領域敏感性密不可分。」

　　——美國《藝術新聞》雜誌（ARTnews）

目錄

走近藝術家羅素・斯特吉斯

羅素・斯特吉斯 (Russell Sturgis)

①利奧波德・艾德里茲 (Leopold
　Eidlitz, 1823-1908)，美國
　著名建築師，代表作：紐約州
　議會大廈。
②彼得・懷特 (Peter B. Wight,
　1838-1925)，美國著名建築
　師，代表作：國家學院博物館
　和學校。

羅素・斯特吉斯 (Russell Sturgis，1836
年 10 月 16 日－ 1909 年 2 月 11 日)，美國
著名藝術評論家、藝術史學家、建築學家和
建築史學家，美國大都會藝術博物館創建人
之一。美國建築師學會會員、紐約建築聯盟
會員、國家雕塑協會會員、國家壁畫家協會
會員。

羅素出生於美國馬里蘭州的巴爾的摩，
家族經營船運貿易和銀行業。羅素受教於紐
約市公立學校，1856 年畢業於紐約城市大
學，後前往德國慕尼克深造。回國後先後從
師著名建築學家利奧波德・艾德里茲①和彼
得・懷特②，從事建築研究、設計和施建。

1868 年，羅素入選美國建築師學會會
員，並被選為協會祕書長，1870 － 1876 年
間，美國大都會藝術博物館興建時，他被委
任為建築執行委員會成員、理事和祕書長。
同時，羅素還身兼美國國家學院博物館和學
校成員理事、美國大都會藝術博物館董事會
董事。

羅素先生作為藝術家，不僅自身藝術專
業造詣頗深、成績斐然，他也為藝術教育、
藝術普及和推廣做出了巨大貢獻。他經常受
邀走進大學、博物館和圖書館，為學生和民
眾做藝術鑑賞和評論方面的演講和講座。美
國大都會博物館、哥倫比亞大學、巴爾的摩

美國大都會藝術博物館，羅素·斯特吉斯任設計施工委員會祕書長

皮博迪學院、耶魯大學、紐約巴納德學院、
芝加哥藝術學院等講臺上都曾留下他關於繪
畫、雕塑和建築等領域的講座和課程，至今
有些大學和博物館還收藏著他當時的藝術講
座手稿等。他的講座後期頻繁被刊載於歐美
的各大報紙和雜誌，諸如英國《藝術雜誌》
（*The Magazine of Art*）、 美 國《藝 術 評 論 雜
誌》（*American Art Review*）、《藝 術 新 聞》
雜誌（*ARTnews*）和《紐 約 時 報》藝術市場評
論版等。

　　羅素也是位嚴謹的作家和學者，不僅著
作等身，而且留下了很多經典建築作品。其

美國 M&F 銀行，羅素·斯特吉斯設計

美國紐約州柏油村第一浸信會教堂，羅素·斯特吉斯設計

著作代表作有:《歐洲建築史研究》(*European Architecture: A Historical Study*)、《皮拉奈奇蝕刻畫集》(*The Etchings of Piranesi*)、《建築鑑賞》(*How to Judge Architecture*)、《雕塑鑑賞》(*The Appreciation of Sculpture*)、《名畫欣賞》(*The Appreciation of Pictures*)、《藝術家藝術創作方法研究》(2卷)(*A Study of the Artist's Way of Working in the Various Handicrafts and Arts of Design*)、《設計藝術的相互關聯》(*The Interdependence of the Arts of Design*)、《羅斯金論建築》(*Ruskin on Architecture*)、《建築史》(4卷)(*History of Architecture*)等；建築代表作有：美國大都會藝術博物館、耶魯大學德菲堂、耶魯大學巴特爾禮拜堂、美國紐約州柏油村第一浸信會教堂、美國 M&F 銀行、美國紐約鮮花—第五大道醫院等。

耶魯大學巴特爾禮拜堂，羅素·斯特吉斯設計

本書為羅素先生的藝術通識類作品，他選取的名畫不僅題材廣泛，而且對同類作品中一些疏漏的或一度被冷落的作品皆大膽選入，這點足見其藝術理念之獨特和客觀，其中如壁畫〈聖彼得的船〉、〈古籍編撰──孔子和他的弟子〉；穹頂畫〈亞西西的聖方濟各聖殿〉；地板馬賽克畫〈錫耶納步道〉；木版油畫〈公爵和博熱夫人三聯畫〉；布面油畫〈室內〉；蝕刻畫〈秤金子的人〉；手稿插畫〈塞納河島上的舊王宮〉等都為其他藝術家少選的作品，也屬世界名畫範疇。從時間跨度計算，這些世界名畫貫穿西方現代繪畫 500 年之歷史，它們類比性強、創作背景和歷史故事豐富。除了羅素先生原著的注釋外，譯注者也增添了必要的補充注釋。讀者閱讀過程中定會興趣盎然且視野大開，不經意間也飽覽了一部西方現代美術史，審美品味隨著閱讀之深入會大幅度提升。

　　　　　　　　　　　　　　　孔寧

耶魯大學德菲堂，羅素・斯特吉斯設計

美國紐約鮮花－第五大道醫院

第一章

緒論

從相同的立場出發，再現偉大藝術品的設計過程，此為撰寫本書的目的。所謂「相同的立場」，自然是指那些熱愛繪畫和造型藝術的人所堅持的立場。在我們的探尋之旅開始之前，應該指出，上述立場與熱愛大自然的人、熱愛詩性思維與表達的人，乃至道德論者或熱烈擁抱宗教的人所持的立場有所不同。繪畫系列叢書的一大目的，即是證明藝術評判標準是完全獨立的。

說到畫家及其繪畫，我們不妨說：「我全然不知自己是在看畫，我發現自己在反思近來過的是什麼生活。」那位不知疲倦的畫家答覆道，說這種話的人對繪畫藝術是茫然無知呀。在為數不多的場合，透過思想與思想之間那種最稀有的、最不可預判的連繫，一個真正熱愛藝術的人，才能對一幅繪畫產生茫然無知的印象，不然那種話是絕對說不出來的。一個男孩在街上吹口哨；福賴爾先生[1]的鐘敲了 10 下，以此來宣布戲劇關鍵時刻的到來，「因為你在襁褓裡時鐘敲過 10 下」；白朗寧[2]的皮帕[3]及其歌曲，改變了她人生戲劇裡全部反派人物的行為，上述種種可以證明，一點點的藝術氣息，哪怕是最質樸的、最不經意的那種，也足以對道德和精神的性質產生巨大影響，凡是看畫的和聽音樂的，他們的行為也將為之改變。然而，以上說法

① 福賴爾先生（Mr. Folair），英國作家查理·狄更斯小說《尼古拉斯·尼克貝》中的人物，克拉姆爾斯劇團演員。

② 白朗寧（Robert Browning, 1812-1889），英國詩人、劇作家，代表作：《戲劇抒情詩》、《環與書》；詩劇《巴羅素士》等。

③ 〈皮帕〉（Pippa），白朗寧詩歌劇《鈴鐺和石榴》（Bells and Pomegranates）系列中的第一輯。

又不是法則，也不該成為法則。畫家繪畫，他們心裡並沒有這種目的。他們若是抱有這種目的，其作品必不入流，這種低劣的作品，十之八九不是藝術家所為，那種人也不該成為藝術家。

　　對大多數藝術愛好者來說，上述不言自明的道理，在雕塑和建築上要比在繪畫上更容易表現出來。繪畫藝術要比雕塑和建築複雜的多。在相對偉大的藝術裡，雕塑最為簡單，其主要目標不過是塑造我們視線內可愛的形式（form）。建築是一種結合，不僅涉及裝飾藝術，還涉及謹慎的、科學的設計和建造，然而從藝術的角度來說，建築也不複雜，因為建築要考慮的唯一物件，幾乎也是形式，在涉及特定的建築風格時才可能使用色彩，因為特定的風格要透過顏色的處理來判定高下，至於普通的建築，顏色也是無所謂的。透過變化不大的光線和明暗以及暗影造成的更大反差來營造表面效果，這是形式研究的一部分 —— 即形式是透過以上方式來表現的。讀者對雕塑和建築必然有不少獨到的想法，把這些想法集中到形式上就可以了，如此安排，讀者的想法仍然是經過提煉的。但在繪畫方面，你就得把現實中的形式和形式的表現變成平面的，如此一來，涉及的各種傳統相互結合，在藝術家那裡變成最

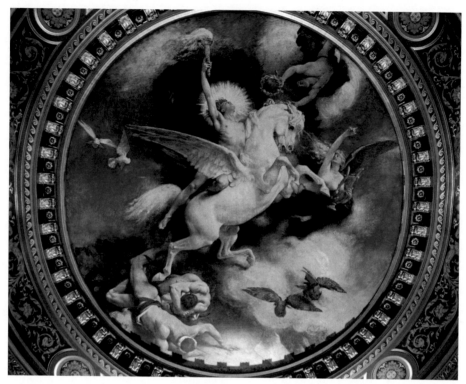

〈藝術的勝利〉（*Le Triomphe de l'Art*），里歐・博納

誘人、最有價值的研究對象。然後是價值標
準，即畫面各個部分明暗對比構成的張力，
以及每一位現代藝術家都能感受到的極大的
重要性，即在設計過程中全面照顧價值標
準，乃至按照美感和價值標準的連貫性來劃
分和聚合每次設計。然後畫家還要再現大自
然或事件，當然雕塑的功能也是再現，但對
繪畫來說，再現卻尤為重要，稍有不當，往
往就能損毀一張畫作。

在雕塑那裡，你不可能朝大自然走得太

遠；即使你雕塑的是眾多尺寸不大人物，你也走不了多遠；你透過雕塑講不了太多的故事，甚至對大自然的真實再現，也不如對構思的藝術處理來得重要；但在繪畫那裡，再現、描寫乃至敘述都是可以駕馭的。再現也好，描寫也好，如何才能達到目的──畫一幅肖像畫，或講一個故事，或描寫一處風景，其中涉及的傳統要求都有哪些，以上問題太誘人，也太刺激人，所以對那種在準確性上遇到麻煩的畫家來說就不必予以同情。還有畫裡畫外的關係，那種表達宗教或家庭情感的機會也確實存在，即如何透過隱藏的意義來表現愛情和歡樂或巨大的傷痛。此地到處是陷阱：凡是思想健全的的人都有七情六欲，畫家也是如此，但是，能在畫面上表現上述與藝術無關的想法，同時又不破壞畫作，這種畫家少之又少。然後是色彩，色彩涉及一個最奇怪的問題，也是最有趣的現象：畫家對色彩最不重視，世上繪畫十之八九不得倖免，儘管畫家最先想到的似乎應該是色彩。一張平板畫或素描所感興趣的，可能是如何在平面上表現形式，如何安排明暗關係，如何研究與外部自然相關的事實，也可能充滿訊息和事實，乃至張力和知識，但就是沒有色彩的魅力。對世上十之八九的歷史繪畫來說，一張素描或一幅 6 英寸長短的木

④ 巴黎市政廳（Hôtel de Ville），是法國巴黎自 1357 年以來的市政廳所在地，位於第四區的市政廳廣場。它具有多種功能：地方行政機構、巴黎市長辦公室、大型招待會場地。

⑤ 里歐‧博納（Léon Bonnat），法國畫家、法國美術學院藝術教授。

⑥ 那幅高價油畫，指的是法國畫家李歐‧博納的〈藝術的勝利〉（Le Triomphe de l'Art）。

刻所傳遞的思想，並不在一幅油畫之下，哪怕後者是裝裱在木框裡、掛在巴黎市政廳④的牆壁上、高價的布面油畫。不過，你一說到顏色，那就絕對不能不提里歐‧博納⑤那幅高價油畫⑥，因為其他畫種都派不上用場，即使牆上的壁畫（可惜，已成明日黃花！）和水彩畫多少還能勉為其難。

　　一張畫的存在，其目的可能不是為了藝術，即使一張頗具藝術性的繪畫也可能產生與藝術全然無關的效果。書籍的插圖更是如此，因為起到描寫作用的繪畫是有用的，所以才出現在那裡。一個初學少年讀歷史或雜誌要看插圖，借此了解 1812 年戰船的建造過程或繩索的安裝方法，如果他自己也對畫畫感興趣，他就會對船身的設計和船頭破水

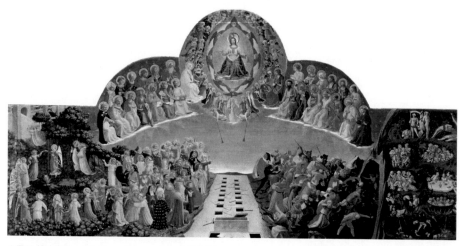

〈最後的審判〉（The Last Judgment），安基利柯

的角度投入更多的關注，此外，他還要關注
大船下水後，船身在水邊可能發生傾斜，如
何用舵來改變船身姿態——少年對純粹形
式的研究，要超過他對船帆多少或大小的關
注。他用來研究上述事實的那張畫（在少年
那裡，那些事實是可以驗證的），其粗糙和輕
薄的程度，可能和50年前青少年讀物裡的插
畫相差不大，其知識性也可能和日後要複製
的1900年流行的畫報插圖相差不大。以上幾
乎是無所謂的：對我們的少年來說，一流的
藝術構圖既不會產生更好的，也不會產生更
壞的結果。所以，英國美術評論家羅斯金[7]想
像一個少女來到義大利宗教畫家安基利柯[8]的
繪畫前，畫面上到處都是聖徒和天使，少女
透過畫面可以看到天堂的景象，此時此刻，
「原始人」那種無邪的無知更可能感動宗教
狂熱人士，那種效果是後來任何畫派、任何
時代、任何大畫家的作品都趕不上的。安基
利柯對其天堂畫已是駕輕就熟，即使涉及的
各個細節，也沒有毫釐閃失。畫面上繪有一
處花園，道明會的修士在園內和面帶笑容的
女天使在跳舞。這麼說不是嘲笑安基利柯，
佛羅倫斯藝術學院美術館[9]所藏〈最後的審
判〉[10]，畫面的左半部分確實是跳舞的修士和
女天使。

其實，基督教藝術的神祕感以及對神祕

⑦ 約翰‧羅斯金（John Ruskin,
1819–1890），英國維多利亞時
代主要的藝術評論家之一，也
是英國藝術與工藝美術運動的
發起人之一，他還是一名藝術
贊助人、製圖師、水彩畫家，
以及傑出的社會思想家和慈
善家。

⑧ 安基利柯（Fra Angelico, 1395
–1455），義大利佛羅倫斯畫
派畫家，身為修士，藝術史學
家瓦薩里在其巨著藝苑名人傳
中稱讚其擁有「稀世罕見的天
才」。安基利柯一生大部分時
間在佛羅倫斯工作，並且只畫
宗教題材。他的繪畫作品在簡
單而自然的構圖中應用透視
畫法。

⑨ 佛羅倫斯藝術學院美術館（the
Academy at Florence），位於
義大利佛羅倫斯的一座美術
館，也是佛羅倫斯藝術學院的
附屬美術館。學院美術館成立
於1784年。

⑩〈最後的審判〉（The Last
Judgment），是文藝復興時
期的藝術家安基利柯的畫
作。它是由卡瑪爾迪斯教團
（Camaldolese Order）委託給
新當選的人文學者嘉瑪道理會
（Ambrogio Traversari）的。

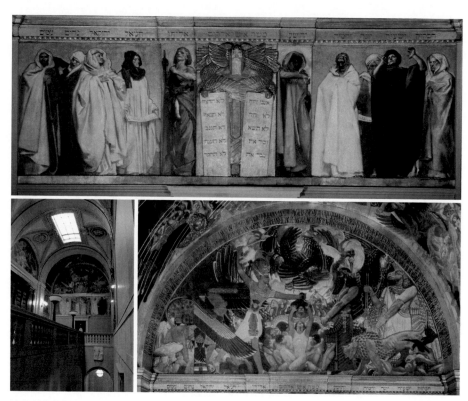

波士頓公共圖書館的壁畫 1、2、3（paintings upon walls in the Boston Public Library）

⑪ 薩金特（John Singer Sargent,
1856–1925），美國著名畫家，
以肖像畫見長，也擅長水彩和
大型壁畫。後文將專題討論其
為波士頓公共圖書館創作的壁
畫〈先知〉。

感公認的再現手法，從來就沒得到正確的處
理，那種「原始的」風格不在其中，如在世
的大藝術家薩金特⑪，他在波士頓公共圖書館
的牆壁上作畫，從古人信賴的建議轉向基督
教神祕感，在此過程中，他自然要乞靈 600
年前其先行者使用的那種肅然的、正式的設
計。他創作出一幅力作，他也做出必要的
讓步，沒人對此感到遺憾，然而他畢竟讓步
了；要是非讓他以鑲嵌畫之外的風格畫一幅

技術上的宗教畫，他畫得很可能不盡興。安基利柯自己足夠偉大，即使素描和風景並非他的長項，作為裝飾設計者，他也有獨到的地方。數百年以來，人們對金銀器物、工筆繪畫、刺繡緙絲和彩繪玻璃，不知投入多少時間，可謂兢兢業業，安基利柯則是這一過程的自然產物，可以說，他是各種知識的集大成者，出於藝術以外的原因，他又把知識用在他熱愛的天主教教會上。現代以來，與其相似的、把全部藝術生命投入宗教的人物少之又少，原因來自幾個方面，原因之間又毫不相關。純粹的宗教衝動逐漸褪色，在文藝復興乃至 16 世紀一流大師的作品上也看得出來。

《雕塑欣賞》[12] 是之前出版的系列叢書之一，該書的一兩個評論者充分尊重其討論的對象，他們指出，同一個研究藝術的學者不可能認可相互不同的雕塑流派和潮流，亦即非此即彼；心口不一或前後不一，不是現在的問題。現在要探討的問題是：訓練觀察力，培養同情心，讓研究藝術的學者能夠欣賞不同的、甚至好似對立的潮流，要達到這個目的，到底有沒有困難？對窮其一生研究世上藝術品的人來說，以上問題不難回答。因為人人都有如下經歷：早年的經驗還不成熟，投身一個流派，唯獨推崇幾個人物和潮

⑫《雕塑欣賞》（*The Appreciation of Sculpture*），作者於 1904 年出版的一部藝術著作。

⑬安格爾（Jean Auguste Dominique Ingres, 1870-1867），法國新古典主義畫家、美學理論家和教育家，其重要作品有〈泉〉、〈大宮女〉、〈土耳其浴室〉和〈瓦平松的浴女〉等。安格爾的畫風線條工整，輪廓確切、色彩明晰，構圖嚴謹，對後來許多畫家如竇加、雷諾瓦、甚至畢卡索都有影響。

⑭德拉克羅瓦（Eugène Delacroix, 1798-1863），法國著名畫家，浪漫主義畫派的典型代表，其重要作品有〈十字軍占領君士坦丁堡〉、〈希奧島的屠殺〉和〈自由引導人民〉。他的畫作對後期崛起的印象派畫家和梵谷的畫風影響巨大。

⑮前拉斐爾派（Pre-Raphaelite），又譯為前拉斐爾兄弟會，是1848年開始的一個藝術團體（也是藝術運動），由3名英國畫家發起──約翰·艾佛雷特·米萊、加百列·羅塞提和威廉·霍爾曼·亨特。他們的目的是為了改變當時的藝術潮流，反對那些在米開朗基羅和拉斐爾時代之後在他們看來偏向了機械論的風格主義畫家。他們認為拉斐爾時代以前古典的姿勢和優美的繪畫成分已經被學院藝術派的教學方法所腐化，因此取名為前拉斐爾派。他們尤其反對由約書亞·雷諾茲爵士所創立的英國皇家藝術學院的畫風，認為他的作畫技巧只是懶散而公式化的學院風格主義。他們主張回歸到15世紀義大利文藝復興初期的畫出大量細節，並運用強烈色彩的畫風。前拉斐爾派常被看作是藝術中的前衛派運動，不過他們否認這種描述，因為他們仍然以古典歷史和神話作為繪畫題材以及模仿的藝術態度，或者是以類比自然的狀態來作為他們藝術的目的。

流，等後來經驗成熟了，知識豐富了，手裡可以互相佐證的材料也多了起來，當初的幼稚自然消失。記憶可以檢驗匆匆得出的結論；年輕時我們設想，唯獨幾個人才擁有這種特質，對此信以為真，後來我們剎那間卻發現，無論是過去的還是現在的，東方的還是西方的，歐洲的還是亞洲的，幾十個流派都有這種所謂的特質。法國新古典主義畫家安格爾⑬和法國浪漫主義畫家德拉克羅瓦⑭各自都有一批信徒，從1820年到1830年，雙方可以發生激戰，20年後，英國的前拉斐爾派⑮可以拚命保護自己，因為他們遭到對手的猛烈攻擊；雙方的鬥士都確信，他們為真理而戰。雙方都確信自己的事業是正確的。一如那些愛國者，恨不能因國內的爭吵把對方掐死；後來雙方發現他們可能都錯了。然而，以上都是不成熟的熱情，是年輕人心胸狹隘造成的；我們自己也都經歷過，不過，身在其中就難免一葉障目，人也變得盲從起來。

戰勝幼稚也不是沒有辦法，如，我們對比藝術品，先要擁有更多的知識，更成熟的經驗，更多的實踐，對藝術家的目的要有更

多的理解 —— 應該知道他們要做什麼。為此，我們最近從大東方高雅藝術品上得到的知識，就派上了用場，對我們所有人都是如此。歐洲人應該知道，在歐洲之前中國就有一個偉大的畫派，與現代歐洲最早的獨立繪畫同處一個時代；我們應該注意到，日本晚近的藝術擁有兩個顯然是互不相同的特點，其一，眨眼之間捕捉印象的神功，如，景色一閃而過，他們卻能憑記憶畫下來，其二，與此相反的工筆畫，幾乎能畫到毫髮畢現的程度，其水準之高，甚至超過了歐洲的工藝品，在此之後，歐洲的觀察者對繪畫的作用和繪畫的性質，就能得到一種全新的認識。當然，讀者也不必得出結論：歐洲的黑白雙色繪畫技能在一代人之後必將發生變化，不過，我們應該注意的是，對歐洲的實踐者來說，一種更巧妙的技能已經唾手可得，所以，對歐洲的學者來說，更靈活的評判也將成為可能。

從簡潔、應用的角度出發，我的話幾乎可以概括如下：研究藝術的學者應該有能力以迪基・多伊爾⑯那種博大寬容的胸懷全面欣賞一張不熟練的寫生，同時他還能秉持西班牙畫家維拉斯奎斯⑰那種嚴謹的態度；或者，讀者可能以為，要做到這一點並不難，那麼我們可以討論一下兩個不同但顯然又有

⑯ 迪基・多伊爾（Richard "Dickie" Doyle，1824–1883），英國維多利亞時代最偉大的插畫家與漫畫家之一。也是最著名的漫畫刊物（Punch）所培養出來的一代藝術大師之一。他還是福爾摩斯故事作者柯南・道爾爵士的叔叔。

⑰ 維拉斯奎斯（Diego Velázquez，1599–1660），文藝復興後期、巴洛克時代、西班牙黃金時代的一位畫家，對後來的畫家影響很大，哥雅認為他是自己的「偉大教師之一」。對印象派的影響也很大。他通常只畫所見到的事物，所畫的人物，幾乎能走出畫面；他也畫過一些宗教畫，但其中的神像宛如人間，充滿緊張和痛苦的表情；他畫的馬和狗充滿活力。

⑱ 保羅·委羅內塞（Paul Veronese, 1528-1588），義大利文藝復興時期畫家。英國皇家美術院館長高文在〈羅浮宮的繪畫〉一書中寫道：「委羅內塞的光線充足的室外場景激發了整個19世紀，這種改革無法描述，他是現代繪畫的奠基者·印象派畫家認為他的方式是自然主義的，有人認為是更精細和美麗的美術革新，但結果如何需要我們不斷地探索。」後文將討論其代表作〈西門家中的筵席〉。

⑲ 范艾克兄弟，即兄休伯特·范艾克（Hubert van Eyck, 約1385-1426），15世紀弗拉芒著名畫家、藝術家。他的生平資料極少，他的畫作已經失傳，但現在位於根特的祭壇畫突出表現了他的創作風格。他出生於現今比利時的馬澤克；弟揚·范艾克（Jan van Eyck, 約1390-1441），早期活躍於布呂赫的弗拉芒畫家和十五世紀名聲顯赫的北方文藝復興的藝術家之一。他為早期尼德蘭畫派最偉大的畫家之一，也是十五世紀北方後哥德式繪畫的創始人。與其兄休伯特·范艾克合作完成了著名的〈根特祭壇畫〉。

⑳ 聖巴夫主教座堂（church of Saint Bavon），天主教根特教區的主教座堂，以比利時根特的聖巴夫命名。

關聯的流派。一個研究藝術的學者，他能同時熱愛保羅·委羅內塞⑱和揚·范艾克兄弟⑲的繪畫嗎？對雙方進行對比之後，我馬上又想到過去6個月刊發的文章，作者還是那位專業的、最能寫的評論家，他對16世紀一位油畫大師推崇備至，但他同時也熱情擁抱佛蘭芒人，那些對細節一絲不苟的畫家，他們的大作收藏在根特的聖巴夫主教座堂⑳裡。

我們確實沒有理由不熱愛繪畫藝術，當然，那些低俗的、下流的、平庸的、呆板的、粗俗的繪畫不在此列。凡是初衷坦誠、構思質樸、用心製作的藝術品，都應該被欣賞、表揚，或者，哪怕是即興之作，所用時間不多，但他畫得用心，全神貫注，他也該得到好評。此處我要指出，欣賞或表揚並不等於全部接受。你可能對一張畫大加好評，你的朋友和同情者頗感意外：「我不知道你竟然喜歡！」或「真沒想到你對某某還有好感！」這種話我們不知聽過多少次。說這種話的人確實沒上心，但究其原因就能發現，他平時也對批評性欣賞理解得不夠。讀報的人對公告上的一棟建築、一尊雕像、一張壁畫並不在意，他們掃一眼印在上面的文字就過去了，但是對上面的好評卻感到驚訝，於是他們馬上轉向後面的結論，發現上面全是好話或至少說了好話；也可能是相反的，文章

提出了批評。不過，凡是用心創作的作品，又掛在公共場所供我們欣賞，好評自然是有道理的。大多數承擔重大使命的藝術家都有話要說，也有能力說出來。公告的讀者應該從頭讀到尾。若是他不讀的話，我們還得再次負重，重負之下，我們都得跟跟蹌蹌，畫家也好，評論家也好，誰也不能倖免。所謂負重就是草率的結論和幼稚的想法，我們之間的相互理解因此才遇到困難。所以，我寫此書的主要目的也是為了和解，畫家與學者之間的和解，主要是為了學者，但也確實要兼顧藝術家。因為藝術家若是發現自己能被不少人理解的話，那麼，他會信心十足，幹勁倍增。一些人可能比另外一些人更喜歡他；他對一些人產生的影響可能比另外一些人更大，但畢竟有不少人能欣賞他，其中每個人都能理解畫家的目的，理解他到底取得了多大的成績。

初期魅力的時代

　　研究繪畫與研究雕塑有所不同，因為繪畫沒有被眾人接受的普遍標準，所以必須選擇合適的方法。以人物雕塑為例，我們可以大膽地說，西元前 4 世紀的希臘藝術創造出並繼續保持標準。我們還可以說，後期希臘的藝術品以及被希臘影響的現代藝術品，也有一個被普遍接受的次要標準 —— 為一定目的確定的標準。但不論首要標準還是次要標準，在繪畫那裡皆不存在，畫工的黑白繪畫裡沒有，其派生畫種如版畫、石版畫等，在文字和記錄、人物和景物方面，也沒有某種標準。上文提到雕塑藝術存在幾種被普遍認可的標準，誰的作品最偉大，誰的優秀，所謂高低立判，但繪畫藝術卻並非如此，原因是繪畫藝術太過複雜，其性質不允許產生那種標準。繪畫藝術自身存在諸多方面，存在太多不同的乃至相互矛盾的方法，所以人們不論從哪個角度都能提出不同觀點，分歧之大不是雕塑能比的。如第 1 章所述，從同情的角度出發，理解眾多藝術形式才是批評的要旨所在，還應指出的是，藝術家和學者對藝術的看法，往往大相徑庭，如哪些更好看、哪些更合邏輯、哪些更合適。不同的看法又被聰明但不專業的人士接受下來，可想而知，分歧之大幾乎到了南轅北轍的程度。分歧大如水火，各不相容，所以有人以為，

喬久內^①的威尼斯畫派^②的油畫，或者馬薩喬^③的佛羅倫斯畫派^④的蛋彩畫^⑤，或者拉斐爾^⑥的羅馬畫派^⑦的壁畫，絕對不能當成叫人無話可說的典範。

① 喬久內（Giorgione, 1477-1510），義大利文藝復興時期藝術大師，威尼斯畫派畫家。喬久內的作品富有藝術感性和想像力，詩意的憂鬱。他最早使用明暗造型法及暈塗法。他的一些遺作由其同畫室的畫家如提香完成。作品構圖新穎、造型柔和，色彩具有豐富的明暗層次，人物與風景背景結合得體，他的藝術對提香及後代畫家影響很大。後文將討論其三幅畫作。

② 威尼斯畫派（Venetian painting），義大利文藝復興時期主要畫派之一。威尼斯共和國在 14 世紀是歐洲和東方的貿易中心，商業資本集中、國家強盛；藝術受拜占庭及北歐風格影響；15 世紀吸收了佛羅倫斯畫派及曼坦那的經驗，透過貝里尼家族、安托內羅‧達‧梅西那等人的努力，政府和教會的利用，尤其是社會團體互助會的支持，繪畫得到發展。16 世紀以威尼斯畫家喬久內和提香為代表的繪畫形式，吸收了文藝復興鼎盛時期畫家的精華，在色彩上大膽創新，使畫作更為生動明快，同時人物背景的風景比例更大。

③ 馬薩喬（Masaccio, 1401-1428），原名托馬索‧德‧塞爾‧喬凡尼‧德‧西蒙（Tommaso di Ser Giovanni di Simone），義大利文藝復興時期偉大的畫家。他的壁畫是人文主義第一個最早的里程碑。他也是第一位使用透視法的畫家，在他的畫中首次引入了滅點。他畫中的人物出現了歷史上從沒有見過的自然的景色。後文將討論他的〈納稅銀〉。

④ 佛羅倫斯畫派（Florentine painting），義大利文藝復興時代形成的美術流派，13 世紀末已經形成。早期代表畫家有：喬托‧迪‧邦多內、馬薩喬、安基利柯、烏切羅、波提且利等。盛期代表畫家有：達文西、米開朗基羅、拉斐爾。在表現手法上，佛羅倫斯畫派注重素描造型。運用科學方法探索人體的造型規律，吸取古代希臘、羅馬的雕刻手法應用在繪畫上，把中世紀的平面裝飾風格改變為用集中透視，有明暗效果，表現三度空間的畫法。在以宗教神話為主的題材中，把抽象的神袛畫成世俗化的合乎新興資產階級要求的理想的人，成功地創造了人物畫新風格。

⑤ 蛋彩畫（Tempera 或 Egg Tempera），15 世紀的歐洲繪畫方式，盛行於文藝復興初期，主要是將雞蛋混入繪畫顏料當中來繪畫，有很多種混合方式。蛋彩畫顏料乾的時間非常快，因此繪畫技巧是一次只上一點點，薄薄的一層，並盡量使用十字型筆觸（cross-hatching）。在蛋彩畫沒乾時，顏色非常淺，乾了之後，就會變得深色而帶有光澤，色彩層次豐富、透明。蛋彩畫往往被運用在薄薄的半透明和全透明的圖案中，當蛋彩顏料乾後，就會造成朦朧而柔和的效果，正因為它不能像油畫一樣反覆塗上厚厚的油彩，蛋彩畫很少能像油畫畫出非常深的深色。

⑥ 拉斐爾（Raphael, 1483-1520），義大利畫家、建築師。與李奧納多‧達文西和米開朗基羅合稱「文藝復興藝術三傑」。拉斐爾所繪製的畫以「秀美」著稱，畫作中的人物清秀，場景祥和。拉斐爾的古典西洋繪畫對後世畫家造成很大的影響。代表作〈雅典學院〉是裝飾在梵蒂岡教宗居室創作的大型壁畫。而他的建築風格也在此畫中得以表現，特別是室內優美裝飾，給予後世很大的影響。

⑦ 羅馬畫派（Roman painting），15 世紀末到 16 世紀中期是義大利文藝復興的全盛期，政治、經濟、文化中心由佛羅倫斯轉移到了教皇所統治的基督教首府羅馬，也形成了以羅馬為中心的羅馬畫派，其中最為傑出的藝術家是米開朗基羅和拉斐爾。

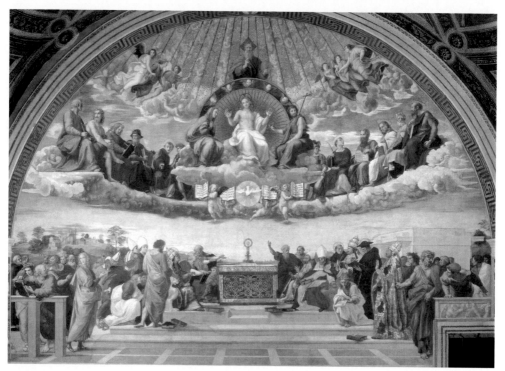

〈聖禮之爭〉（the Disputa），拉斐爾

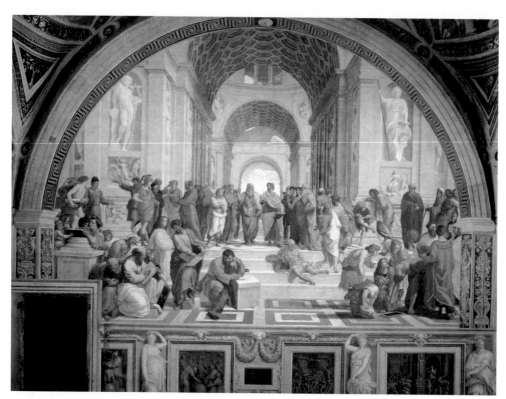

〈雅典學院〉（the School of Athens），拉斐爾

就在幾週之前，一位法國藝術家初訪羅馬，他從壁畫之鄉回來後對我說，堪稱完美的繪畫風格僅有一種，即拉斐爾在梵蒂岡繪製的壁畫，說話者是中年人，從事重要的裝飾設計，他相當專業，在其他眾多方面也有建樹，他身上還有 30 年的觀察和思考。沒錯！他私下裡就是這麼對我說的，我想，他當時的態度是嚴肅的 —— 他確實希望我能理解他：那是他的定論，即無論是重要性還是技法，沒有繪畫能與〈聖禮之爭〉和〈雅典學院〉相提並論。讀到或者聽到這種話的人可能對自己說：「繪畫裡最像畫家的那部分又作何解釋？色彩的魅力又作何解釋？不太用心的畫工如柯勒喬⑧者，其胡亂塗抹的半張畫，不是能值拉斐爾好幾英畝的一流作品嗎？至於那些威尼斯畫派與羅馬畫派的眾多壁畫相比，難道不是多了一點點喬瓦尼·貝里尼⑨嗎？」這僅僅是色彩畫家（colorist）所持的立場；也有一種人，對他們來說，如霍姆斯博士⑩很早之前說過，色彩畫家的藝術好像是「藝術的血肉」，與幾位佛羅倫斯畫派和羅馬畫派的藝術家們那種形而上的深度比較起來，應該予以尊重才是；不過，更有一種人，對他們來說，深度是他們最不希望在繪畫裡看到的。奇怪的是，一個學者變得越是像畫家，他就越是尊敬藝術所謂的血肉部

⑧ 柯勒喬（Antonio Allegri da Correggio, 1489-1534）。義大利畫家。因生於義大利北部村莊柯勒喬，故人稱「柯勒喬」。他是文藝復興時期帕爾馬畫派的創始人，創作出 16 世紀最蓬勃有力和奢華的畫作。他的畫風醞釀了巴洛克藝術，而其優美的風格又影響了 18 世紀的法國。

⑨ 喬瓦尼·貝里尼（Giovanni Bellini, 1430-1516）。義大利文藝復興時期藝術家。雅科波·貝里尼（Jacopo Bellini）的小兒子。他的姐姐嫁給了安德烈亞·曼特尼亞（Andrea Mantegna），所以他的早期作品受到曼特尼亞作品的影響。新穎的筆法和神韻的氣質是他後期畫作的特色，這些對於後來的藝術家影響頗深。後文將討論其祭壇繪畫。

⑩ 霍姆斯博士（Sir Charles John Holmes, 1868-1936）。英國畫家、藝術史學家、策展人。

⑪ 競技禮拜堂（Arena Chapel），
又稱斯克羅威尼禮拜堂
（Scrovegni Chapel），位於義
大利帕多瓦的一座禮拜堂。禮
拜堂以其溼壁畫而聞名，由喬
托製作，這些壁畫是西方藝術
中最重要的代表作之一。

⑫ 圖1〈復活的拉撒路〉（The
Raising of Lazarus）（聖約翰
11：17-44）：帕多瓦競技禮
拜堂的壁畫是喬托及其幾個助
手繪製的，1305-10年完工。
教堂不大，外觀質樸，長方
形，寬30英尺；牆上的壁畫沒
有建築安排，四邊用色相當簡
單。

分，他對有些繪畫的相對價值評價也越高，因為這種作品能以質取勝，畫面上看不到虔誠，沒有輕易就能發現的深度，也沒有歷史的或傳奇的價值。

希臘、羅馬先人的繪畫，我們不得而知，東方的繪畫離得太遠，暫沒法收入這部小書。我們將盡可能地化解正反雙方的糾葛，合理地評價過去500年來的歐洲畫家。我們先來討論裝飾義大利帕多瓦競技禮拜堂⑪的幾幅著名壁畫，圖1⑫是〈復活的拉撒路〉。你走進教堂後，壁畫在你左側的牆面上，唱詩堂拱門往後的第3幅，在中間一排，稍稍高過觀眾的眼睛。畫上的人物站在那裡身高在48英寸左右。若要完全理解

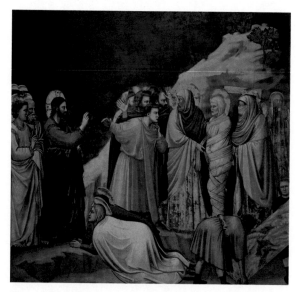

圖1〈復活的拉撒路〉（*The Raising of Lazarus*），喬托

這幅畫在藝術史上的意義，我們先要回顧一下此前繪畫經歷的那種極端的規範，那些畫作是從東羅馬帝國傳入義大利的，亦或出自義大利畫家之手，因為他們研究過拜占庭的原畫。競技禮拜堂的壁畫，連同設計，全部出自喬托[13]，他的全名可能是安布羅吉奧·迪·邦多內（Ambrogio di Bondone，其中 Ambrogio 的全拼是 Ambrogiotto）。繪製這幅壁畫時，這位藝術家的畫功已然成熟，可以看出，壁畫的部分內容是以近乎寫實的技法完成的，相當有趣。畫中站立的人物全身裹著入殮時的衣物，唯獨屍體的面部沒有遮擋，所以人物還是等待復活的屍體。一個上了年紀的信徒占據重要的位置，他頭部四周有一圈光環，他似乎脫去了身上的部分衣物，轉過身來等耶穌說話。右側幾個頭戴面紗的人物從來沒有得到合理的解釋。可以設想，馬大[14]和馬利亞跪在基督腳下，果真如此的話，那幾個頭戴東方穆斯林女人面紗的人物，可能是猶太教教徒，即基督教之前的一種信仰，最先提到的那個人物頭上有光環襯托，如同耶穌、拉撒路及其身旁的信徒。然而，我們的主要目的是注意早期繪畫對肢體動作的處理，應該說，處理得相當成功。還是那個信徒，他轉頭的動作幾乎是完美的；壁畫中央的年輕人身體稍稍前傾，一隻手托

[13] 喬托（Giotto di Bondone，約 1267-1337），義大利畫家、建築師，被認為是義大利文藝復興時期的開創者，被譽為「歐洲繪畫之父」、「西方繪畫之父」。在英文稱呼就如同中文一樣，只稱他為 Giotto（喬托）。藝術史家認為喬托應為他的真名，而非 Ambrogio（Ambrogiotto）或 Angelo（Angiolotto）的縮寫。

[14] 馬大（Martha），西元 1 世紀時的猶太婦女。她是伯大尼的馬利亞和拉匝祿的姐姐，居住於猶太地區耶路撒冷附近的伯達尼城。她的事蹟被記載於〈路加福音〉與〈約翰福音〉中，她是耶穌復活拉撒路之事的見證人。

⑮ 圖 2〈基 督 升 天〉(The Ascension)，喬托作。

在下巴上，另一隻手朝後指向基督，他的姿態是完全可以理解的。這個動作是明顯的，也容易被畫家理解，遺憾的是，因為繪畫科學還不發達，所以畫得還不太高明。唯獨救世者的動作是完全傳統的，因為在 14 世紀的藝術家那裡，用右手祝福才是信眾接受的動作。右側的石山用來說明墳墓的地點，據說墓地在洞裡，洞口旁有一塊石板。壁畫前部兩個人物在挪動石板，石板擋在洞口上，洞口被站立的拉撒路擋在身後。

圖 2⑮〈基督升天〉也是組畫之一。〈基督升天〉也在左側下排，是組畫的最後一幅，但也是該系列之一。現在一說到喬托，沒人不把他當成藝術家，當初他取材《聖

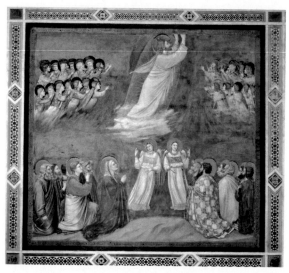

圖 2〈基督升天〉(The Ascension)，喬托

經》所確立的典範，反覆被後人效仿，在他之後的 300 年裡，凡是按照《聖經》描寫基督生活場面或馬利亞傳奇生活的畫家，都要有意無意地參考喬托的壁畫。第 1 幅壁畫上俯身和下跪的人物動作尷尬，若是以評論的眼光來看待，那就低估了畫家的水準，這張壁畫的影響實在是太大了。說到壁畫上那幾個更顯眼的人物，他們身上自由自在的素描畢竟是重要的，因為當時素描還是新生事物 —— 其通病是，不自然，沒有解剖學知識。但在第 2 幅壁畫上，我們發現了其他特點，也發現了真正的喬托，那位偉大的、具有影響力的畫家。基督從地上升起，他的雙臂向上伸去，頭部在動，說明他一心想的是與父親的團聚。人物渾身散發出凜然和俊朗的氣息；外衣薄薄的布料在腰以上部分拉出了褶紋，真實感與現實不相上下，但畫得彷彿更純潔，更質樸，更莊嚴；衣袖上尷尬的線條幾乎是不可避免的。頭部的構思簡潔而又不俗；如果我們注意到頭部是側面的，人物轉動幾乎形成側身，那麼，我們也能發現畫家希望彰顯向上的動作。據此我們可以推測，如果人物畫的是正臉，雙臂向外伸出，那必定是敗筆。

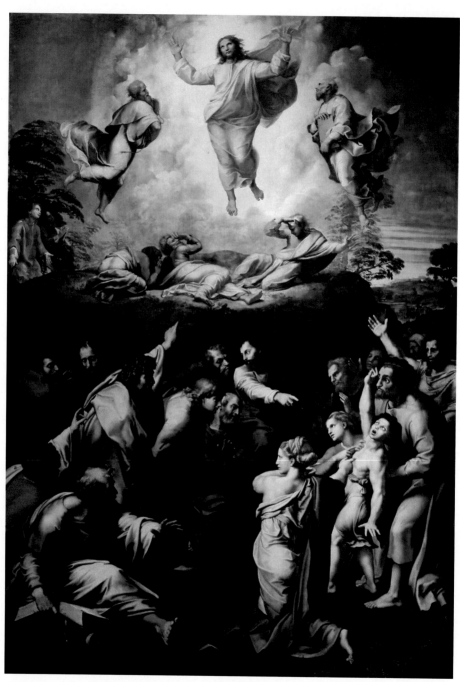

〈耶穌顯聖容 〉（*Transfiguration*），拉斐爾，藏於梵蒂岡博物館

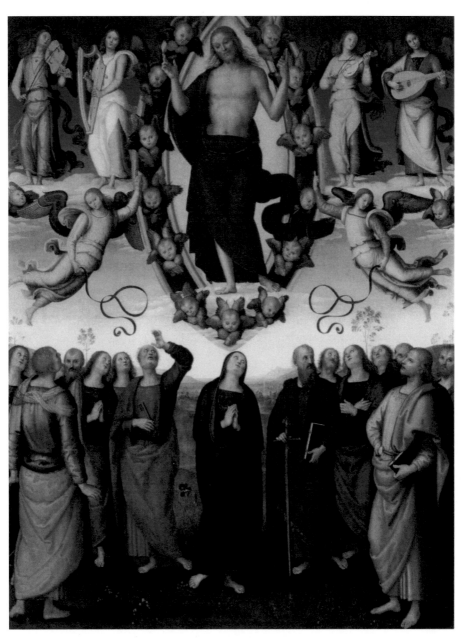

〈基督升天〉（*Ascension*），佩魯吉諾，藏於義大利托斯卡納桑塞波爾克羅教堂

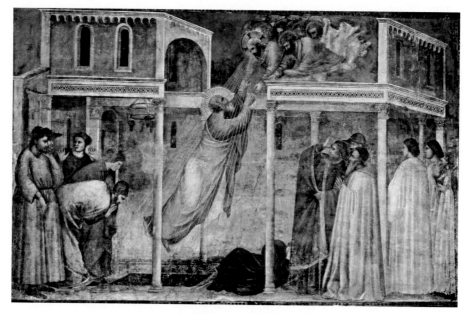

〈聖約翰升天〉（*Ascension of S. John*），喬托

⑯ 佩魯吉諾（Pietro Perugino，約 1452-1523），義大利文藝復興時期的畫家，活躍於文藝復興全盛期。其最著名的學生是拉斐爾。擅長畫柔軟的彩色風景、人物和臉及宗教題材。

⑰ 佩魯齊小教堂（Peruzzi Chapel），義大利佛羅倫斯聖十字聖殿內的一個小堂，是唱經樓右側的第二個小堂。佩魯齊小教堂內有一組系列溼壁畫，由喬托繪製。

喬托之後眾多基督升天的繪畫之所以不成功，原因正在這裡。正臉要面對觀眾，在中世紀那些不熟練的畫工手裡，如果縮短透視，把下巴外凸出來，那麼，那張臉一定是醜陋的，但是，畫側身就容易多了，可以畫任何角度，如壁畫所示。想像一下，1305 年 35 歲的喬托以其擁有的知識和能力非要用與拉斐爾著名的〈耶穌顯聖容〉或佩魯吉諾⑯〈基督升天〉相似的姿態，那他一定畫不出來莊嚴和凜然的人物。很久之後，喬托在佩魯齊小教堂⑰又畫出了〈聖約翰升天〉，所取的姿勢與競技禮拜堂的基督幾乎沒有發生變化。

基督的左右是愛慕他的眾天使，奇怪的
是，其中還有被祝福的精靈，他們都來自喬
托自己理解的那個〈最後的審判〉的天堂。
後來這一細節沒有被多少藝術家照搬過去。
還應該注意構圖的嚴謹性，那一排排人物畫
得太準確，好似士兵的佇列，部分原因是喬
托的藝術資源還沒有涵蓋 15 人出場的空間，

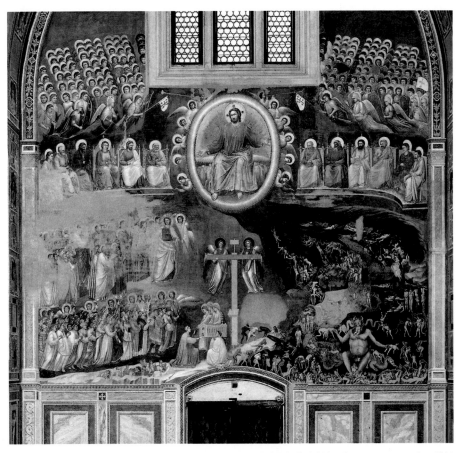

〈最後的審判〉（the Last Judgment），喬托

有的人物遠一些，有的人物近一些；部分原因是喬托希望透過線條來描繪天堂的秩序和安寧。這些人物也在上升，他們渴望陪伴救世者一同升天。我們還能發現，手臂又短又弱，雙手也小得不自然，我們不妨設問，喬托是不是故意為之？他是不是感到那麼多抬起的胳膊和張開的雙手，若是按比例一一畫出來，他就沒法安排了 —— 沒法安排頭部和面部表情？至於對動作的選擇，我們可以將其視為當時被普遍接受的表情，一種因崇拜而生出的大喜，對此，讀者可以比較以下人物的姿態，或〈復活的拉撒路〉裡的人物。

我們不難看出，壁畫下部的人物神情肅然。我們不要以為，喬托在拉文那、威尼斯和羅馬的馬賽克壁畫上，對流暢的線條和眾人之間和諧的排列能夠有所改進，那些馬賽克牆面是在他之前的 500 年裡建成的。他要把寫實主義、開放的空間和日常的神態賦予其人物和景物，這才是他最終的使命；與此同時，他還要保持幾分舊傳統應該有的莊重。我們對前部幾個人物之所以予以好評，原因也正在於此。即使 6 世紀的藝術，乃至 16 世紀的藝術，為我們畫出一個神情莊嚴的人物，怕是也趕不上那個黑色頭髮、黑色鬍鬚、身披白色格子外袍的男子，他跪在畫的右下部，畫得太出色了。跪在地上的聖母

馬利亞畫得同樣出色，她身上垂落的服飾在構圖方面比升起的基督還要氣派。前面的其他人物跪姿自然，緩慢抬頭，伸出手臂，神情毫無做作之嫌。站在中央的兩個天使用手指向升起的基督，與凡人相比，他們稍顯遜色，其頭部處理不夠理想，對此我們頗感迷惑。按照當時可能存在的要求，天使身上的服飾經過修改，以適合教士的服裝，因為各種繡帶以及胸飾和刺繡頸圈，顯然是教會的飾物。天使的翅膀不過是象徵，喬托不久之後的幾位畫家為天使畫上了有力的大翅膀，他們的畫法並不合適，因為在空中的運動純粹是精神性的。最後我們一定要注意巧妙的構圖，其實那不過是抽象的線條，朝上運動的弧線相互和諧，同時又使一個人物和其他所有人物之間產生和諧。壁畫的品質不必深究，600年來的煙氣和變故必然在上面留下痕跡，此外，畫的局部還修復過。

　　圖3[18]是佛羅倫斯一座著名的小教堂的部分穹頂，上面的畫是喬托的徒弟們繪製的，他們是下一代人了。該畫1350年之前完成。我們不知道，名字與此畫相關的幾位藝術家到底參與了多少，如塔代奧·加迪[19]和西蒙尼·馬蒂尼[20]。壁畫繪製在祭壇牆壁的上方，講述的故事是基督在水上行走救回彼得，後者在拜見上帝之前害怕了。水裡的魚、下跪

[18] 圖3〈聖彼得的船〉（La Navicella di San Pietro），或眾信徒的船，基督救出彼得（聖馬太 14：24–33）：壁畫繪製在佛羅倫斯道明修道院新聖母大殿的穹頂上。上面的船大概有13英尺長，壁畫離地面約40英尺，光線可以折射到上面。

[19] 塔代奧·加迪（Taddeo Gaddi, 1290–1366），義大利畫家、建築師。喬托的學生。

[20] 西蒙尼·馬蒂尼（Simone Martini, 1280–1344），出生於義大利錫耶納的畫家。他在文藝復興早期的重要成就是極大的發展和影響了未來的國際哥德式藝術風格。喬托的學徒。

的人及其身後傾斜的桅桿和貓頭鷹，不過是用來描寫場景的元素，目的是襯托出大地的堅實和海面的動感。天空上吹過一陣風，對此我們不知作何解釋才好，可能是藝術家即興的裝飾物，像孩子似的，藝術家生怕畫面太簡單，他們不明白，點綴雲彩的天空已經夠好的了。當然，我們的主要目的是討論船上的人和右側前部那兩個主要人物。可以說，因為要把畫面四周的細節全部拍攝下來，畫上的人物就顯得不夠醒目。這不是人的錯，是照相機在搞鬼，讀者一定要記住，文藝復興時期的真實色彩並沒有這種嚇人的特點。周邊的直線或曲線後來又描畫過，可能還不止一次，最近也可能重畫過，不過，壁畫本身還是原物，但那一道道白色和深色以及那一片片的平色，卻是照相機拍出來的。

我們不難發現，人物的臉上沒多少個性，比例也不對，但人物的動作一般要比圖1和圖2喬托的真跡來的真實，更容易理解。顯然，畫家在如何駕船上沒太下功夫，因為那麼畫可能分散對奇蹟、勉勵和允諾的注意力，因此，拉升索繩的船員才有三個，一名船工漫不經心地把握舵柄。其他人的注意力都集中在基督和彼得身上，還有一個人物因悲傷和恐懼俯下身子。

〈聖彼得的船〉在價值、構圖和構思方面

都不及圖 2〈基督升天〉，我們之所以研究這幅作品，為的是更好地理解 14 和 15 世紀的繪畫。這種繪畫主要用來裝飾牆壁、天花板或穹頂。石灰牆的表面應該塗上五顏六色或畫上漂亮的圖形，按照當時的習俗和被賦予某種神聖屬性的新建築物，《聖經》和耶穌傳奇是必選的題材。

壁畫繪製在頭頂上方凹陷的、向四周膨脹的表面上，上面塗抹了石膏，但是一大片穹頂被左右兩根斜梁和一面豎牆圈在裡面（牆的上邊線就在畫的下邊線上），所以凹陷處也沒那麼深，穹頂也沒那麼圓，他們不過

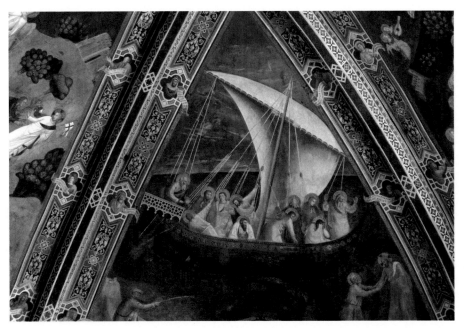

圖 3　〈聖彼得的船〉（*La Navicella di San Pietro*），喬托的徒弟

㉑ 圖 4〈死神的勝利〉（Il Trionfo dells Morte/Triumph of Death）：比薩墓園南牆約 50 英尺長的壁畫，彼得羅．洛倫澤蒂作。

㉒ 安德里亞．奧爾卡尼亞 (Andrea Orcagna, 1308–1368)，義大利畫家、雕塑家、建築師。

㉓ 彼得羅．洛倫澤蒂（Pietro Lorenzetti, 1280–1348），義大利畫家。

是在平展的天花板上繪製壁畫。難道天花板上應該畫畫嗎？讀者要躺在地上才能看畫。這個話題在後面的章節中會討論，那時我們能遇上更成熟的繪畫和更發達的藝術。

　　圖 4㉑ 是著名的比薩墓園壁畫〈死神的勝利〉。過去他們以為是安德里亞．奧爾卡尼亞㉒ 的作品，現在專家普遍認為該畫出自彼得羅．洛倫澤蒂㉓。該畫希望把北歐流行的一種情感融入南部義大利的生活，所謂情感是指，快樂和光榮的人生與死神來臨後萬物終結形成的反差，以及死亡造成的恐懼和恥辱。壁畫的左下部是端坐馬上的騎士和盛裝外出的女士，他們在三口棺材前突然停下來，棺材裡安放的是死人，至少其中之

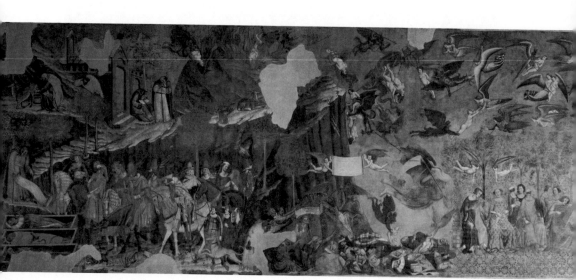

圖 4〈死神的勝利〉（Il Trionfo dells Morte/Triumph of Death），彼得羅．洛倫澤蒂

一已經腐爛。馬上一人好像是教皇，還有一個必定是國王。在一大隊人馬的上方，畫家描寫隱士的生活，一個人為母鹿擠奶，其他人在教堂內冥想和研究。畫中央的大山是荒原的一部分，野獸趴在山上，上面的火山口不是普通的洞穴，那裡面可以噴射火焰，還能叫人聯想到惡人受難的場面，如下方所描繪的。在畫的最右側，畫家以不同的形式描繪出生活的樂趣，太太們和先生們坐在樹蔭下，邱比特在他們上方盤旋，此時，生了蝙蝠翅膀的死神手握寬刃鐮刀向人群撲下來，彷彿要把人當成莊稼割走。為了捉到選定的目標，死神並不理睬無助的、遭難的人群——那些朝他伸出手臂、懇求從現世解脫的乞丐。這側的遠方和天空上出現的畫面，早期藝術家一般將其視為最後審判的部分內容——從墳墓裡釋放靈魂，此時天上到處都是扇動翅膀的天使和魔鬼，他們把一個個孩子和老人抓走。在難以形容的恐懼和絕望的震懾下，又發生了不少咄咄怪事。

我們沒必要研究這幅巨畫的色彩，甚至連光影明暗也不值得研究。在諸多最重要的時期，這幅畫都被重新繪製過，當代的評論家對此已有結論，此外，將近 700 年來，壁畫暴露在外，原來的效果蕩然無存，所以我們不能將其視為當代的或精心保護的作品。

㉔ 奧馬勒公爵(Duc d'Aumale, 1822-1897),法國國王路易－菲力浦一世的第五子。

㉕ 圖5《塞納河島上的舊王宮》(*The Old Palace on the Island of the Seine*):小畫取自約翰‧貝里公爵的祈禱書,現藏尚蒂伊圖書館。

㉖ 不 朽 的 手 稿(splendid manuscript),即《貝里公爵豪華日課經》(*Les Très Riches Heures du duc de Berry*) 又 稱《豪華時禱書》、《最美時禱書》(*Très Riches Heures*),一本於中世紀發表的法國哥德式泥金裝飾手抄本,內容為祈禱時刻所作祈禱的集合。該書由林堡兄弟(Limbourg brothers) 為贊助人約翰‧貝里公爵(John, Duke of Berry) 而作,創作於1412年至1416年。1416年上半年約翰‧貝里公爵與林堡兄弟們都去世了,死因可能是瘟疫,書中裝飾圖案未完成,直到1440年代由匿名畫家進一步裝飾。在1485年至1489年,畫家瓊‧哥倫比亞受薩伏依公爵卡洛一世之命將書中插圖補充完整。現藏於法國尚蒂伊孔蒂博物館。

㉗ 巴黎聖禮拜教堂(Sainte-Chapelle),法國巴黎市西堤島上的一座哥德式禮拜堂。路易九世下令興建,於1243-1248年間修建而成。教堂成連貫樣式,這非常少見。建造的目的在於保存耶穌受難時的聖物,如受難時所戴的荊冠、受難的十字架碎片等。路易九世在教堂和聖物上花費了大量的金錢,其荊冠購得之價錢,比修建聖禮拜堂的花費更為昂貴。

㉘ 查理五世(Charles V, 1338-1380),瓦盧瓦王朝第3位國王。他收復了絕大多數淪陷於英軍的領土,逆轉了百年戰爭第一階段的戰局,使法國得以復興。

我們關注的是,壁畫題材的傳播和題材的性質,幸好,複製品也能為我們提供最有力的佐證,我們一眼就能看出,那個時代的文學和哲學運動在畫面上得到充分的印證。在中世紀,人們並不比畫面上的人物更世俗;他們騎馬外出或安坐樹下講故事,片刻之間忘卻來自宗教信仰的壓力,但僅僅是片刻,對每個能夠反思的靈魂來說,與身邊的凡人世界相比,精神世界離他們更近;教會的影響無處不在,連說句笑話也不能張口就來——說句粗話還是可以的。被社會徹底拋棄的人,才能自由地表達莊重的或輕浮的想法,只有不要命的罪人,才不必顧忌死神和最後審判。

讀者若是對世俗的話題感興趣,可以參考當時的插圖讀物。與此相關的書籍收藏在一家大圖書館裡,此地原來是奧馬勒公爵㉔的宅邸,後來他把宅邸作為博物館全部贈與法蘭西人民。

圖5㉕是一張小畫,取自那張不朽的手稿㉖,畫的背景是巴黎聖禮拜教堂㉗,教堂的高度超過舊宮,查理五世㉘統治時王宮

圖 5〈塞納河島上的舊王宮〉（*The Old Palace on the Island of the Seine*），林堡兄弟（Limbourg brothers）

㉙ 歐仁・維奧萊－勒－杜克
（Viollet-le-Duc, 1814-
1879）。法國建築師與理論
家，最有名的成就為修復中世
紀建築。法國哥德復興建築
（Gothic Revival）的中心人
物，並啟發了現代建築。

㉚ 聖 路 易（Louis IX, 1214-
1270）。自 1226 年至去世為卡
佩王朝法蘭西國王，在位超過
43 年。天主教會 1297 年封他
為聖人。

㉛ 腓力四世（Philip the Fair,
1268-1314）卡佩王朝第 11 位
國王，那瓦勒國王。他是卡佩
王朝後期一系列強大有力的君
主之一。

就建在大島上，大島和小島共同構成昔日巴黎的中心。王宮的設計規劃是從古代的檔案裡復原的，與原來的設計相差不大，在建築師歐仁・維奧萊-勒-杜克㉙ 的大字典裡能查得到，參見「王宮」目下第 4 幅圖。雖然他未必知道這張小畫，即便部分建築與其設計相左。我們從畫裡可以看到，最大的圓形塔樓即為取名蒙哥馬利的城堡，該建築在聖路易㉚ 治下完工。城堡前面和左邊的其他高大建築是腓力四世㉛ 及後來的其他法國國王建造的，建築物西側的城牆把王宮圍在裡面，城牆外面是露天花園，或如畫所示，當初是草場和果園，後來改建成太子廣場。畫的左側是著名的皇家小教堂，至今已經歷百年風雨，教堂畫得與原物分毫不差。左側還有一座高高聳起的方形塔樓和兩座圓形塔樓，三座建築都有尖頂，如今依然矗立在原地。畫上的割草人，連同前面兩個堆草的農婦，身上確實沒有多少衣物，這一現象在其他同時代的繪畫裡也屢見不鮮：顯然，按照 14 世紀的習俗，勞動者大多輕裝下地。畫的最左側有一扇門，門外是伸到水裡的臺階，臺階邊上好像繫著一條船，但是照相機並沒把此處的水線拍好，轉步台也沒拍好，那裡有小徑通向宮牆下方。

佛羅倫斯的卡爾米內聖母
大殿[32]裡的一個小教堂[33]是以
布蘭卡奇家族[34]姓氏命名的，
在小教堂的一面牆上，人稱馬
薩喬的托馬索‧圭迪（Tomaso
Guidi）初次向世人展現出高超
的畫技，馬薩喬不愧為藝術的
開拓者。研究那個時代及其藝
術的所有學者認為，馬薩喬才
活了27歲，布蘭卡奇小教堂
的繪畫是他在生命的最後四五
年完成的。在很窄的間壁上他
畫出赤身的人物，也許畫的是
「誘惑」，但取材「逐出天堂」
是毫無疑問的，畫功之高，即
使是16世紀的大畫家，也沒幾
個能趕上他的。在幾幅長方形
的大畫上，他繪製出一系列取
材聖經的傳奇故事，每個故事
都與聖約翰的生平相關，其中

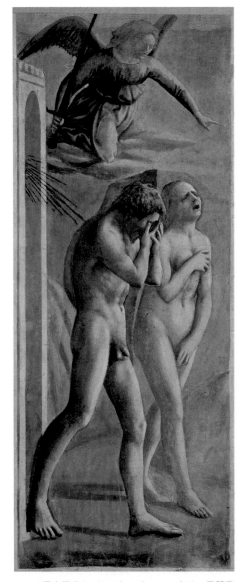

〈逐出天堂〉（*Expulsion from Paradise*），馬薩喬

[32] 卡爾米內聖母大殿（Church of the
Carmine），一座加爾默羅會教堂，位於義大
利佛羅倫斯。以布蘭卡奇禮拜堂的文藝復興
時期由馬薩喬和馬索利諾所作的壁畫而著稱。

[33] 小教堂，即布蘭卡奇小堂（Capella dei Brancacci），佛羅倫斯卡爾米內聖母大殿內的一座天主
教小堂，由於其壁畫有時被稱為「文藝復興初期的西斯廷小堂」。布蘭卡奇小堂的設計者是彼
得‧布蘭卡奇，始建於1386年。

[34] 布蘭卡奇家族（Brancacci Family），義大利佛羅倫斯絲綢商家族。

㉟ 圖 6〈納稅銀〉(*The Tribute Money*)（聖馬太 17：24－27）：佛羅倫斯卡爾米內聖母大殿內布蘭卡奇小教堂牆面上的壁畫，馬薩喬作，此畫在第二列，從地面到壁畫的下邊線約 9 英尺，畫長近 10 英尺。

㊱ 克洛（Joseph Archer Crowe, 1825－1896），英國藝術史學家、記者。與義大利藝術史學家喬凡尼・巴蒂斯塔・卡瓦凱塞爾合著多卷本《義大利繪畫史》巨著等。

㊲ 卡瓦爾凱塞爾（Giovanni Battista Cavalcaselle, 1819－1897），義大利作家、文藝評論家、藝術史學家。與英國藝術史學家約瑟夫・阿徹・克洛合著多卷本《義大利繪畫史》巨著等。

重要的壁畫在教堂的左手一側，如圖 6㉟ 所示，他畫的是〈納稅銀〉。基督站在中間教育他的弟子，此時收稅官等在一邊，擺出要錢的動作；左側的彼得挽起袖子把魚撈了出來，然後從魚嘴裡取出錢來。右側是遞錢的畫面。故事講得並不複雜，三個故事在畫面上同時出現，收稅官出現兩次，但聖彼得三次現身。畫中的人物身披長衣，其素描和繪製都是獨立完成的，此畫構圖最大的魅力是中間那 14 個人物，繪製技法達到叫人驚訝的水準。對專門研究這組人物的學者來說，以上特點也是明顯的，即使克洛㊱和卡瓦爾凱塞爾㊲三言五語的提要也得承認，畫面安排得如此嚴謹，人物畫得惟妙惟肖，完全沒有

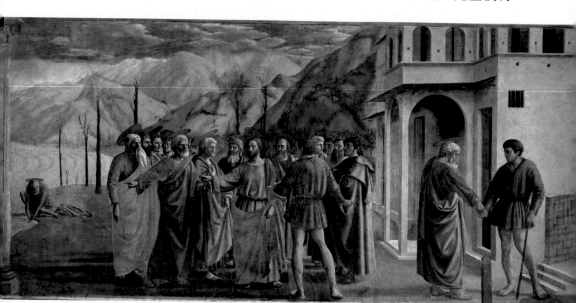

圖 6〈納稅銀〉(*The Tribute Money*)，馬薩喬

獵奇的痕跡，不然的話，馬薩喬就可能使用喬托之外的其他設計原理，但是，我們從畫裡能看到知識的提升——從裡到外、方方面面的觀察，這也是後來繪畫水準日臻完善，畫家引以為榮的地方。

取得的成績那麼多，必然有所丟失。同時代的那些壁畫，如馬索利諾[38]的壁畫（位於湖鄉倫巴第的卡斯蒂戈隆，米蘭西北 40 英里）、後來的貝諾佐·戈佐利[39]和保羅·烏切洛[40]，甚至佩魯吉諾的不少畫作，描繪的都是當時的服裝，他們希望從藝術的角度探討處理方法。在馬薩喬及其徒弟那裡，繪畫技巧指引畫家重新關注莊嚴的線條和莊重的外形。有人以為，義大利中部各種迷人的服裝不適合宏大的場合，所以他們為聖經人物特意設計了服裝，如後來在繪畫上出現的。傳記作家不難發現，拉斐爾那些偉大的梵蒂岡壁畫重複了馬薩喬的人物和這種或那種奇妙的造型。

一如喬托為其之前的那種正式、傳統的藝術送上寫實畫法，馬薩喬為喬托之後的藝術送來了力度和知識。確實如此，自從古代結束後，藝術史上還從未有過馬薩喬那樣的青年才俊，竟然取得了全面成功。在他生活的地方，知識是那麼落後，他出道才那麼幾年。讀者不難發現，這位年輕人的青春活力

[38] 馬索利諾(Masolino da Panicale，約1383-約1447年)，本名托馬索·迪·克里斯託福羅·菲尼(Tommaso di Cristoforo Fini)，是一位義大利畫家。他最著名的作品可能是他與馬薩喬合作的《聖母子與聖亞納》以及布蘭卡奇小堂的壁畫。

[39] 貝諾佐·戈佐利(Benozzo Gozzoli，約1421-1497)，義大利佛羅倫斯的文藝復興畫家。代表作：美第奇－里卡迪宮賢士小聖堂的《三王來朝》系列壁畫。

[40] 保羅·烏切洛(Paolo Uccello，1397-1475)，原名保羅·迪·多諾(Paolo di Dono)，義大利畫家。由於烏切洛生活於中世紀末期和文藝復興初期，因此他的作品相應地也呈現出跨時代的特徵：他將晚期哥德式和透視法這兩種不同的藝術潮流融合在了一起。他最著名作品是描繪《羅馬諾之戰》的三聯畫。英國國家美術館館藏的是三聯畫之一的《聖·埃格迪奧之戰》。

及其巨大的原創力，都沒吸引他轉向現實的場景。顯然，他畫出那些身披長袍的聖人，就如同他畫出赤身的亞當和夏娃：《聖經》裡的人物就該以這種畫法再現出來。收稅官身上畫的是當時的服飾，束腰外衣和緊腿長襪，這身裝束與基督的信徒大不相同，後者身披長袍 —— 馬薩喬研究過周圍典型的僧侶長袍，並對此予以修改。這種長袍不太適合人物站在上面的那片多少開裂的地面和四周空曠的環境，所以不如收稅官的服裝更合適。我們還要理解的是，馬薩喬的主要目的是，按照適當的、乃至教會的秩序，把這些神聖的人物送到佛羅倫斯人的眼前。

所以，那些赤身的和那些身披長袍的人物，才是我們所謂人物畫的開始。人物畫可以從此追溯 200 年，期間沒有遇到拖延或阻礙。從那時以後，人物畫也沒有丟失過。藝術家們因矯揉造作或不自量力而迷失方向，幾個時代因藝術之外的影響而變得低俗不堪，但是，自從馬薩喬開始，通向一流繪畫的大門就此敞開，每個人都可以登堂入室，但他要選擇研究人物，要從公認的結構典範出發，同時，這些典範還要兼顧如何在平面上設計出更大的尊嚴。你要畫一個使徒，就不如先研究一下赤身的運動員，他可能是你的模特兒。在這方面，一如描畫下垂的外

衣，你不能不兼顧傳統，對此，下文還將多
次予以討論。

　　圖 7[41]〈聖母加冕〉是安基利柯繪畫裡
的一幅，近來一位作家蘭頓·道格拉斯[42]先
生將其稱為「最後的、最偉大的修道士那張
閃光的小畫」。上文的修道士正是那位道

[41] 圖 7〈聖母加冕〉(Coronation
　　 of the Virgin)：木板彩畫，高
　　 約 4 英尺，現藏佛羅倫斯的烏
　　 菲奇藝術館，安基利柯作。

[42] 蘭頓·道格拉斯(Langton
　　 Douglas, 1864－1951)，英國
　　 藝術評論家、演講家和作家，
　　 曾任愛爾蘭國立美術館館長。

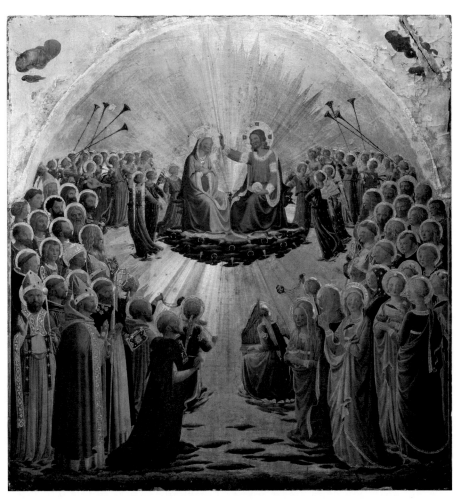

圖 7〈聖母加冕〉(Coronation of the Virgin)，安基利柯

明僧侶，他沒被封為聖人，死後以選福禮入葬，所以他的全名和頭銜是，畢托·安基利柯·達·菲耶索萊（Beato Angelico da Fiesole）。菲耶索萊是那座站在山上可以眺望佛羅倫斯的小鎮，佛羅倫斯衰弱下來，小鎮卻欣欣向榮，在世俗生活方面多少也變得重要起來，因為佛羅倫斯畢竟是現代光榮的、更著名的城市。圖7雖然被我們熱情的作家稱為「閃光的小畫」，但就尺寸來說並不小。兩個人物端坐中央，一道道光束從身後射出，幾乎覆蓋到畫的上邊線，光束取材純金，鑲嵌在石膏背景上，那片金葉是直接嵌上去的，在黃金表面及兩側色澤稍暗的表面上，藝術家繪製出天堂的人物和那些崇拜他們的、被救贖的靈魂。幾乎一半的畫面把日光從擦光的黃金上反射出來，但反光並未傷及各種色彩烘托出來的美感。畫上的顏色是純潔的發光的——紅色與藍色，白色與紫色，各種顏色生動地混合起來，每種色澤都以其特有的方式獨立存在，同時又逐漸減弱，相互襯托，顯現出叫人羨慕的層次感，即使是純色和亮色，也能與光影結合起來——線條的效果也是如此。色彩畫家更適合運用顏色，把紅色塗到這裡或塗到那裡，因為其他顏色需要紅色的存在；對色彩不太敏感的人不禁要問，顏色到底有沒有結合起

來。蛋彩畫法因其精心準備的純顏料和輕輕的塗畫，足以使每一片馬賽克（我們不妨這麼比喻）變得堅實起來，如此一來，我們既不必擔心粗糙的繪畫可能發生的起泡和脫落，也不必擔心畫面上的顏料漸漸褪色。

　　說到這幅畫的宗教意義，我們不要忘記，一位藝術家若是抱有專心致志、吃苦耐勞的精神，在繪畫的過程中堅信，他不僅在從事人類的藝術創作，也是在完成一項神聖的使命，若是他的畫功足夠強大，以其嫻熟的技法畫好每一部分，那麼，他就能把整幅作品畫出溫柔、平和的效果來。如果你的功力夠大的話，能把人物的面部畫得不在這幅畫之下，在上下 2 英寸的地方對色彩運用自如，使其顯現出變幻不定的層次感，從暗影裡的暖光到最強烈高光，再到頭髮上稍暗的色澤，如果你能以同樣的功力畫出每個人物身上熠熠生輝的服飾，那麼，你將創造出一顆與此畫相同的寶石，這顆寶石也必將大放異彩，在宗教信徒或凡夫俗子那裡，都能產生相同的效果。對一張畫興趣的大小，與我們對宗教的態度關係不大，倒是與我們的天性有關，有的人生來就對形式和色彩感興趣。而不少人思想嚴謹，但他們卻不想研究形式和顏色，這種人要用語言和音樂才能被吸引。

　　在 15 世紀，似乎唯獨宗教生活提倡的那種持續的平靜才能讓人把畫畫好——才能畫出平穩的動作和高雅的姿態，不過，天堂裡一片安靜，色調輕盈，陌生的畫風還未出現。我希望知道，藝術家的大腦和雙手如何才能把那種宗教的平靜感傳遞出去，幾乎人人都把這種平靜感視為安基利柯作品的一大特色。沒有設計者比安基利柯更出色，他的先天秉性和後天教育最適合把色彩變成繪畫，而生活中的他卻從不張揚。我們要等到下一個時代，走進另一座小城，才能找到與其比肩、又別具魅力的色彩，那裡的繪畫藝術已經不在安靜的僧侶手裡，而屬於渴望在俗世成就大名的僕人。

第三章

早期成功的時代

① 菲力比諾‧利比(Filippo
　Lippi, 1406－1469)，義大利
　文藝復興時期畫家。

② 圖 8〈聖母加冕〉(Coronation
　of the Virgin)：木板彩繪，長
　約 8 英尺，現藏佛羅倫斯藝術
　學院。

安基利柯的〈聖母加冕〉完成之後大約過去了 20 年，菲力比諾‧利比 ① 畫出了那幅叫人好奇的作品，如圖 8 ② 所示，他也是佛羅倫斯的修士，來自加爾默羅教派，而非道明教派。完成這部作品的人比安基利柯更強大、更聰明，他涉及的範圍更大、對人物掌握更到位。要是我們繼續比較的話，就該說菲力比諾‧利比要比我們知道的安基利柯更偉大。可以設想，安基利柯改畫各種題材，畫世俗生活，畫佛羅倫斯大街上生活的和活動的人，我們不知道這位道明修士能畫到什麼水準。變幻的色彩、足以達到目的構圖，凡是安基利柯要畫的，他就能畫好，但是我們沒有理由設想，他能駕馭利比作品裡（圖 8）擁在一起的人物，即使如我們所見，他在人物上取得過部分成功。這幅畫損傷過，是重新繪製的。在照片上還看不出多少損傷，我們關注的是畫家如何處理主題，至於畫功高下我們不大感興趣。最右側的施洗者約翰似乎要把利比修士本人推薦給天庭，前面露出半個身子的天使拉起一個卷軸，上面寫的是 Is Perfecit Opus ——「他（此人）完成了使命」。上文提到「天庭」，然而奇怪的是，前面的人物都是凡人長相，心裡想的也是人間煙火，他們的眼睛四處張望，唯獨不看上方神聖的奇蹟。天使畫成漂亮的少女，

她們頭戴花冠，手持百合，幾乎布滿畫面，她們中間的僧侶和俗世的女子才那麼幾個。正是這幅畫激發了羅伯特‧白朗寧[3]的想像力，在其名為〈弗拉‧利波‧利比〉一詩寫到高潮的地方，詩人提到這部作品。在眾多方面這幅畫都是迷人的——頭部、姿態、對聖徒的刻畫——其色彩也必定是可愛的，但在人們的心目中，畫是為聖安波羅修聖殿[4]女修道院的祭壇專門訂製的宗教畫，如此說來，菲力比諾‧利比的〈聖母加冕〉堪稱獨一無二。

③ 羅伯特‧白朗寧（Robert Browning, 1812-1889），英國詩人、劇作家，代表作：〈戲劇抒情詩〉、〈環與書〉，詩劇《巴羅素士》等。

④ 聖安波羅修聖殿（Basilica di Sant'Ambrogio），義大利北部城市米蘭的一座羅馬天主教宗座聖殿。

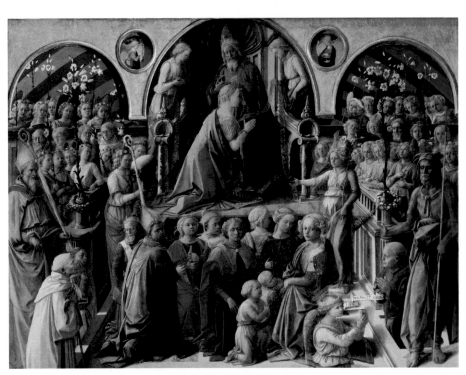

圖 8〈聖母加冕〉（*Coronation of the Virgin*），菲力比諾‧利比

⑤ 菲力比諾‧利比（Filippino
Lippi，1457-1504），義大利文
藝復興初期畫家。

⑥ 山德羅‧波提且利（Sandro
Botticelli，1445-1510），
原名亞歷山德羅‧菲利佩皮
（Alessandro Filipepi），歐洲
文藝復興早期的佛羅倫斯畫派
藝術家。

⑦ 圖9〈聖母子和天使〉
（Madonna, child and angels）：
木板彩繪，直徑4英尺，現藏
佛羅倫斯彼提宮；可能是菲力
比諾‧利比的作品。

⑧ 彼提宮（Pitti Palace），一座
規模宏大的文藝復興時期義大
利佛羅倫斯的宮殿。位於阿諾
河的南岸，距離老橋只有一點
距離。1458年建造時原是一位
佛羅倫斯銀行家盧卡‧皮蒂的
住所。1919年，維托里奧‧埃
馬努埃萊三世把宮殿和藏品一
起捐獻給義大利人民，現作為
佛羅倫斯最大的美術館對公眾
開放。

　　菲力比諾‧利比的兒子以其父親的名字
為外人所知，不過名字變成了愛稱菲力比諾
‧利比⑤，從藝術的角度來說，他的父親更
像山德羅‧波提且利⑥。毫無疑問，菲力比
諾宗教畫裡那種靈動的，乃至抽象的特質大
部分來自波提且利。圖9⑦來自彼提宮⑧，畫
是圓形的，畫功講究。聖母跪在臺階上，周
圍是精心設計的圍牆，透過圍牆可以看到外
面可愛的風景，這種具有早期原始特點的風
景叫我們聯想到此前100年的繪畫。施洗者
約翰還是孩子，他跪在聖嬰的腦袋旁邊，5
個天使畫成生出翅膀的小女孩，她們有人撒

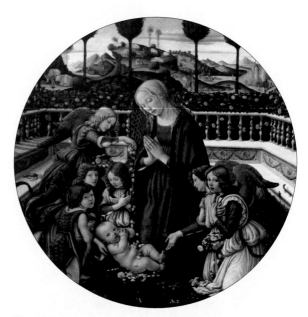

圖9〈聖母子和天使〉（Madonna, child and angels），菲力比諾‧
利比

花，有人跪在那裡仰慕聖嬰。就主題和特點來說，畫的尺寸是夠大的。這部作品畫功講究，無論題材還是技巧都可稱為虔誠的宗教畫──用來裝飾教堂最為理想──與其父親的作品（圖8）不同，後者似乎是一幅風俗畫，沒有多少宗教目的。讀者明白，在此對他們父子二人下結論是不可能的。他們中的哪一位我們也不想評論，因為，若是真要評論的話，我們需要一幅沒損傷過的〈聖母加冕〉，還需要一幅比彼提宮所藏圓形畫更好的作品。圖9裡的聖母作為女人太過溫柔，太過安靜，我們據此聯想到菲力比諾大師的那位聖母；繪畫中那種原始的特點，那種為了純粹的裝飾而裝飾的執念──如風景的處理、圍牆的處理、雕刻的大理石、馬賽克以及畫面前部活生生的鳥和蜥蜴，凡此種種對我們的主題來說都是重要的，彷彿我們據此就可以說，作品的每一部分都是菲力比諾・利比親手畫出來的。不過，我們還要結合更偉大的畫家山德羅・波提且利，繼續研究這種對景物的浪漫畫法。

　　圖10[9]是名畫〈春天的勝利〉，如今該畫還掛在佛羅倫斯藝術學院的牆壁上，完成時間一定在菲力比諾畫完其作品（圖9）之前或之後的一兩年。不同的作者寫過不少文章研究這幅大作，但我們還不能說他們的研

[9] 圖10〈春天的勝利〉（Triumph of Spring）：用來比喻的繪畫，被稱為春，或春天的勝利；木板彩繪，長11英尺4英寸，現藏佛羅倫斯藝術學院；山德羅・波提且利（Sandro Botticelli, 1447-1515）作，畫家原名為亞歷山德羅・菲力佩皮（Alessandro Filipepi）。

⑩ 西 蒙 內 塔(Simonetta Cattaneo Vespucci, 1453–1476)，被稱為美人西蒙內塔，來自義大利熱那亞的貴族女性。是佛羅倫斯的馬可·韋斯普奇的妻子，同時也是亞美利哥·維斯普奇的表弟妹。她是畫家山德羅·波提且利和皮耶羅·迪·科西莫多幅作品中的模特兒。

⑪ 美第奇(Giuliano de Medici, 1453–1478)，美第奇家族成員，該家族的祖先原為托斯卡納的農民，後以經營工商業致富，13世紀成為貴族，參加佛羅倫斯政府，在他們的幫助和鼓勵下，佛羅倫斯成為歐洲文藝復興運動的發源地。

⑫ 珀爾修斯(Perseus)，希臘神話中宙斯和達那厄的兒子。

究就是定論。居中統攝眾人的女子上方有一個不大的邱比特，但他的弓箭並沒指向她，女子名為維納斯，又名西蒙內塔⑩，是美第奇⑪的情人，又被稱為春的女神(the goddess of Spring)。她站在中間，比左側的三女神離我們更遠，不過，她的身材顯然不比她們遜色──畫家希望把她畫得大於真人。左側那幾個輕裝女子在莊重地跳舞，陪伴她們的顯然是墨丘利或赫爾墨斯，他手握從珀爾修斯⑫那裡借來的彎刀，正全神貫注地從樹上弄橘子，或者如一位作家所說，他在召喚一片雲彩，雲彩頓時變成了他節杖上的花環。畫面右側好像是花女神，在幾個女

圖10 〈春天的勝利〉（*Triumph of Spring*），山德羅·波提且利

子的簇擁下，她身上滿是鮮花，有刺繡的，也有自然的。她身邊衣裳不多的女子必定是春天的化身，因為風神正俯下身來捉她，她轉向風神，鮮花從她嘴裡落了下來。

　　在藝術和文學方面，藝術家借隱喻提出一個想法，他的隱喻若是不能被同時代的人，乃至現代人所正確理解的話，那麼，應該被批評的是提出隱喻的人。

　　宗教故事最容易被人理解，所以與此相關的主題也占據了大多數人的思想。宗教在人們的生活中扮演的角色如此重要，各個階層都是如此，都有被人普遍接受的信仰和儀式。所以在 15 世紀結束時的佛羅倫斯，小教堂或唱詩堂或大教堂牆上的繪畫，人人都看得懂。新聖母大殿也是道明教派的修道院，其重要性不如實驗室，因為實驗室能製造藥品和興奮劑。那座西班牙風格的教堂（參考圖 3）是必要的庇護所，是繁忙的僧侶活動的場所。但是，大好時光已經結束，1490 年，教堂幾乎變成現在的模樣。圖 11[13] 是唱詩堂，如果你從中殿進去，就是右手的一側。室內光線可能是從東牆的大窗戶照進來，一般來說，教堂都是指向東方的[14]。唱詩堂不長，幾乎是方形的，從中殿進來也沒有通透的拱道，因為祭壇擋在那裡，畫面右側不大的管風琴擺放在祭壇後面，如此安排的原因

[13] 圖 11 新聖母大殿唱詩堂（View in the choir of the Church of Santa Maria Novella）：佛羅倫斯新聖母大殿唱詩堂內景，其內壁畫為多明尼克·基蘭達奧所作。

[14] 教堂朝向東方：教堂建造是一般都是面對東方，也就是說，自從早期拉丁教堂開始，高高的祭壇都安放在教堂的最東側，所以主持儀式的司儀面對祭壇，朝向東方，他身後才是信眾。北歐的教堂都是如此建造，但義大利對此全然不顧。新聖母大殿及其唱詩堂面朝東北偏北，或幾乎是這個方向，阿爾伯蒂（Alberti）建造的比薩教堂正面幾乎是朝南而不是西南，比薩因教堂得名。

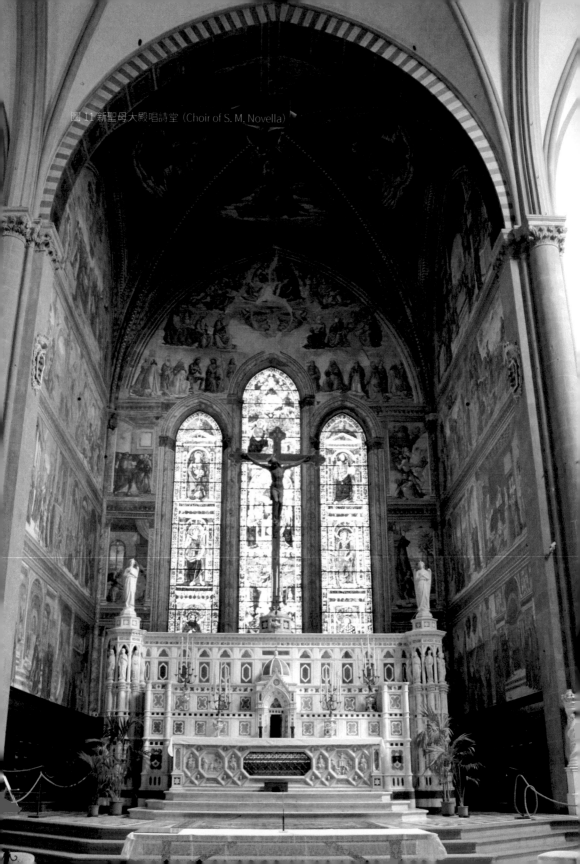

圖 11 新聖母大殿唱詩室（Choir of S. M. Novella）

是，這座建築至今依然是僧侶的教堂，不對普通信眾開放。我們在座位後面牆上看到的幾幅畫，是多明尼克⑮所作 7 幅繪畫裡的 4 幅，我們稱呼他基蘭達奧。

聖母馬利亞的傳奇故事和主要取自《聖經》的歷史（講述施洗者聖約翰）繪製在對面的牆壁上，如此設計叫人感到奇怪，彷彿兩幅畫合在一起就是救世者入世之前的歷史。左側最下面的繪畫，即圖 11 最顯眼的部分，當然是〈聖母往見〉——訪親也是圖 12⑯的主題。馬利亞和伊莉莎白（依撒伯爾）⑰二人相見，從畫面來看也是一次莊重的事件，雙方對此都有所準備，彷彿她們預見到後來的人將據此書編撰和繪製她們見面

⑮ 多 明 尼 克（Domenico Ghirlandaio, 1449-1494），或譯多梅尼科．基蘭達奧，義大利文藝復興時期的畫家，也是佛羅倫斯在文藝復興時期湧現的的第三代畫家之一。他曾與其兄弟大衛．基蘭達奧、貝內德托．基蘭達奧及妹夫塞巴斯蒂亞諾．馬依那爾迪等家族成員一起組建了一個大型畫室，並擔任其中的領導人物。在他的畫室的眾多學徒中，最著名的是米開朗基羅。

⑯ 圖 12〈聖 母 往 見〉（Visitation）：聖母馬利亞教堂唱詩堂內約 18 英尺的壁畫；多明尼克．基蘭達奧作。

⑰ 伊莉莎白（依撒伯爾）（Elizabeth），施洗約翰的母親，撒迦利亞牧師的妻子，在新約聖經和古蘭經都有記載。

圖 12〈聖母往見〉（Visitation），基蘭達奧

的場景。伊莉莎白彷彿是女王，提前招呼女
傭人迎接馬利亞；右側的建築，其門道莊嚴
肅穆，具有文藝復興時期的風格，從吊橋下
可以看到城內的建築，青年人可以站在周邊
的建築上俯瞰下面低矮的城牆，凡此種種與
皇家宅邸不相上下。左側的大牆外面，從側
面的角度望過去，讀者能發現一條坡度很大
的街道，這種街道在義大利的山城裡相當普
遍，道邊有臺階或坡道；偶爾才有人登上那
麼陡的斜坡，在斜坡的上方有三個女子，她
們好像是陪同馬利亞過來的，但對此還不能
確定。上文提到，與宗教相關的主題更容易
被人理解，下面我要對此稍加修改，因為我
們沒有發現主題。想像一下現實中馬利亞和
伊莉莎白見面的場景，敘利亞的一個小鎮，
周圍低矮的建築，二人見面還要保密，至少
不希望外人知道，不過是兩個女人之間說說
心裡話 —— 此外我們還要注意，僧侶希望裝
飾教堂，他們要什麼，畫家就畫什麼，全然
不顧可能的或可以想到的事實 —— 一群神
態莊重的女人、氣派的場面、左右前後的高
檔建築、各種奇妙的色彩混合在一起，繪製
出一幅相當成功的壁畫，其中9個迷人的年
輕女子，她們的面部畫得好似肖像，一個年
紀稍大的女子如同主婦，等等，其實是畫家
自己希望借此吸引所有觀眾的視線，其方式

也是最有趣的。所以我才說該畫完全沒有主題，不過是在風景裡畫出幾個高雅的人物，或者如我們在 17 世紀荷蘭繪畫裡看到的室內生活。〈聖母往見〉應該畫在唱詩堂的牆面上，基蘭達奧知道自己應該做什麼 —— 他知道自己作為裝飾畫家的使命 —— 他創作的這幅可愛的壁畫是系列之一，其中 6 幅大小相同，1 幅尺寸大的用來裝飾弦月窗，7 幅繪畫合在一起把木質座位上方的牆壁全部擋在後面。我們幾乎沒有討論與安基利柯〈聖母加冕〉（圖 7）相關的問題，與其相似的繪畫我們也沒關注。我們也沒關注宗教熱情、宗教執著和繪畫能夠表現的宗教純潔，因為，凡是構思安靜和質樸的繪畫都與宗教有關，其中大部分內容都來自以往那些質樸的、短促的、容易的、好理解的先例；各種垂落的外衣最初是從古典的典範那裡借來的，後來經過反覆研究，每個畫家都要仿照前人，然後又加以改動；人物逼真，充滿活力，服飾飄然，畫裡的女子似乎不是凡人，有的人物身披綢緞，還有的人物服飾稍顯普通，畫家非要在布料上或衣邊上繪製出小巧的圖案，不僅如此，他們對背景也相當痴迷 —— 或是模仿浮雕，或是渲染教堂和塔樓的細節，然後將其變成討人喜歡的背景設計 —— 以上種種都是繪畫所表現的，此外還有繪畫本身以

⑱ 亞西西的聖方濟各聖殿
(Basilica di San Francesco
d'Assisi)，位於義大利中部
小城阿西西，是亞西西的方濟
各安葬之地和方濟各會的母
堂。它被列為世界遺產，也是
義大利重要的天主教朝聖地。
這座聖殿始建於 1228 年，建
在小山的一側，包括上教堂和
下教堂，和安放聖方濟各遺體
的墓穴，以及附屬的修院。對
於接近亞西西的人而言，亞西
西的聖方濟各聖殿是一個與眾
不同的地標。上教堂的內部是
義大利早期哥德式建築的重要
實例。

⑲ 西斯廷禮拜堂(Sistine
Chapel)，一座位於梵蒂岡宗
座宮殿內的天主教小堂，緊鄰
聖伯多祿大殿，以米開朗基羅
所繪〈創世紀〉穹頂畫及壁畫
〈最後的審判〉而聞名。

及畫家對色彩和價值的處理。

你熱愛這種繪畫的程度，可能超過其他所有平面藝術品，你也可能熟知基蘭達奧，你來到倫敦畫店的地下室，發現一幅基蘭達奧的作品，然後詢問畫的來源，或者，你可能像羅斯金那樣對待這張畫及其全部系列，用一半同情一半輕蔑的口吻將其描述成裝飾品，因為畫上還可能找到宗教熱情。

在評價這種繪畫的過程中，我們不要忘記場景、環境及其明顯的目的。因為這一原因才要描述圖 11，以此來說明，若是沒有繪製的圖畫，義大利人的室內又少了多少裝飾。之所以收入競技禮拜堂，是為了更好地理解圖 1 和圖 2，同理，收入布蘭卡奇小教堂，也是出於對圖 6 的考慮；要是沒有這些繪畫的話，那兩座教堂的內部裝飾就與新聖母大殿的唱詩堂相差無幾了。即使那些穹頂大廳擁有亞西西的聖方濟各聖殿⑱ 的喬托壁畫、西斯廷禮拜堂⑲ 的米開朗基羅壁畫（下文將要對其討論），乃至喬托風格（Giottesque）的繪畫（我們討論圖 3 提到他的一幅），建築內的四壁也是光光的，還要等待最後那層石膏，畫家趁石膏還是溼的，才能在上面畫上壁畫。於是全部裝飾工程都落到壁畫藝術家的手裡：與建築物邊上的蔓葉花飾相比，他更喜歡人物和風景，所以他主

亞西西的聖方濟各聖殿的喬托壁畫

西斯廷禮拜堂的米開朗基羅壁畫

要從藝術的角度出發，以曼妙的顏色與和諧的光影，畫出他自己的平行四邊形。

為了達到這一目的，才出現了義大利人的建築風格和義大利人在彩色平面裝飾上的取捨。古典建築的復興也是為了這個目的：如同偽哥德教堂，新古典教堂為人們送來寬大、光滑、連續的牆壁。但歐洲北部的精神與此大不相同。

凡是依賴哥德式建築並與之息息相關的偉大藝術，在北方都要比在義大利更繁榮，等到 15 世紀末期，蓬勃的哥德式風格已經在法國進入鼎盛時期，在靠近北方和南部法屬領地之間的各省，都是如此。我們不能說文藝復興還沒有開始，因為一切的一切都要看所謂「文藝復興」到底指的是什麼。1880 年以來，就有法國評論家指出，法國的文藝復興應該包括那種張揚的哥德式風格（Florid Gothic），痛苦的百年戰爭結束之後，從 1450 年到 1510 年左右，哥德風格盛行大半個世紀，說這種話的法國人還相當普遍。法國教堂裡也有壁畫，但法國的壁畫不如在義大利更普遍更成熟。在哥德藝術的故鄉，壁畫不如建築雕塑和塑像那麼有生命力，與透明的彩色設計或所謂的「彩繪玻璃」相比，或者，與錘子和焊接並用、反覆錘鍊出來的熟鐵相比，也要遜色不少。然而，在法蘭

西，在佛蘭德斯，在塞納河上，卻出現了一個個畫派。我們今日考古學最大的成績是再現出那段不被重視的藝術史。

圖 13[20] 的三聯畫[21] 顯然是法國查理八世[22] 攝政時期的作品。左側下跪者是波旁王朝的皮埃爾二世[23]，站立者是護佑他的聖人聖彼得，後者的服飾如同教皇，他手握聖鑰；右側的人物是其妻子安妮，著名的博熱夫人，其身後站立者是聖安妮，馬利亞的母親。從人物的年齡上看，畫作完成時間應該在他們攝政之後，即查理八世執政期間的 1494 至 1498 年。有趣的是，北方的畫法（北方設計）與先進的繪畫藝術結合起來。該畫的水準確實不同一般，無論是構圖還是技法，都達到了嫻熟的高度，以至 1900 年巴黎回顧展上謹慎、智慧的文藝評論家埃米爾·穆尼耶[24] 及其他幾位作者，對畫家是否為法國人還下不了結論。那次在小王宮舉辦的畫展上，該畫是重要的一部分，幾乎也是初次與世人見面。我們看到的是北方人的作品，他筆下的人物和衣裳，說明他具有不少佛蘭德人的畫感，還說明他從義大利人的繪畫上學的也夠多了。此後 3 年，在羅浮宮的瑪律尚展館又舉辦一次法蘭西早期藝術展，該畫再次出現，與其共同登臺的還有一大批幾乎出自同一時代的北方繪畫，如此一來，該畫與眾多

[20] 圖 13〈公爵和博熱夫人三聯畫〉（Triptych, The Lord and Lady of Beaujeu）：畫中為聖母和聖子被人愛慕，愛慕者是皮埃爾·德·波旁、博熱公爵、法蘭西攝政王（1483 至 1490）和他的妻子安妮，路易十一的女兒。藏於法國阿列省穆蘭主教座堂的三聯畫。一無名藝術家所作，很可能是法國人，但師承義大利畫法。

[21] 三聯畫（Triptych），畫作（常為板面油畫）的一種類型，是多聯畫的一種，分為三個部分。一般正中的那一幅最大，也有三幅作品大小相同的畫作。三聯畫在基督教藝術早期就已經出現，是中世紀祭壇畫的常見形式。後來又被文藝復興畫家們採用。用這種形式創作出的作品也易於拆分運輸。同樣的手法被用於現代的攝影技術中。

[22] 查理八世（Charles VIII, 1470–1498）．法國瓦盧瓦王朝嫡系的最後一位國王（1483–1498 年在位）。他是個年輕的軍事家，將王國財富與貴族精力，都投入在義大利的無益冒險，其七年的親政生涯對法國可說是弊多於利。

[23] 皮埃爾二世（Peter II, 1438–1503）．法國軍人及攝政王，波旁家族的代表人物之一。

[24] 埃米爾·穆尼耶（Emile Molinier, 1857–1906）．法國藝術史學家、羅浮宮分館館長。

㉕ 瓦薩里（Giorgio Vasari, 1511-1574），義大利文藝復興時期畫家和建築師，以傳記《藝苑名人傳》留名後世，為藝術史作品的出版先驅。

繪畫可以在近距離一比高下。於是，在法國繪畫緩慢的歷史進程中（從來沒出現過一個瓦薩里㉕），一位畫家站了出來 —— 三聯畫和其他一流繪畫的製造者 —— 目前我們將其稱為穆蘭的大師，因為三聯畫收藏在穆蘭城的主座教堂。

那些畫袖珍畫的藝術家為一流的手稿繪製插圖，他們的痕跡印在了三聯畫上，如面部、衣裳和動作的畫法，但哥德式雕塑那種自由的張揚卻影響了三聯畫的方方面面，人物的神態更是如此。有趣的是，我們看見那麼多人物的動作是寫實主義的，還有大大方方的、自然主義的動態，以及那麼多自然飄

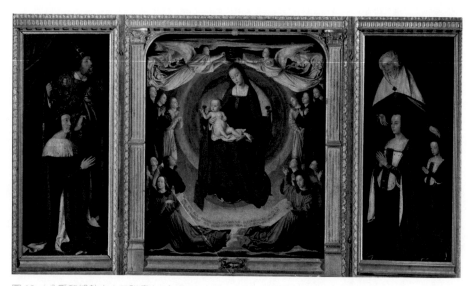

圖 13〈公爵和博熱夫人三聯畫〉（Triptych, The Lord and Lady of Beaujeu）

落的衣裳，與此同時，主題依然取自嚴肅的宗教故事。聖母身下那把開合自如的椅子，說明該畫不是南方的作品，因為，威尼斯人可能請聖母坐在大理石王座上。1490 年的托斯卡納人絕對不用這種風格畫衣裳——完全取自日常生活。或許，我們的藝術家還記得，現實中的人坐在那裡被人畫肖像，身上的服裝就該取材現實生活，所以他不想借用浮華的古典服飾，他的畫法與馬薩喬和萊昂納多都不一樣，75 年前的馬薩喬以復古為樂（參見圖 6），而同時期的萊昂納多也在研究，他必定有自己的畫法（參見圖 17）。

穆蘭城的主座教堂·法國

第四章

取得成就的時代

① 圖14〈聖母子和聖徒〉
（*The Madonna and Child, with Saints*）：木板油畫，6英尺6英寸長，現藏威尼斯美術學院；據稱為路易吉・維瓦里尼所作。

② 路易吉・維瓦里尼（Luigi Vivarini，約1442–1499），義大利文藝復興時期威尼斯畫家。

我們借用圖14①繼續上文討論的話題，即威尼斯人的角度和威尼斯人的過程。上文提到的那座城市正是威尼斯，我們現在轉向威尼斯藝術的初始時期，討論路易吉・維瓦里尼②的早期作品，他的繪畫巧妙地結合了世人所知的所有優秀品格。該畫完成的時間應在1480年（參見聖母坐下鑲嵌的小牌），

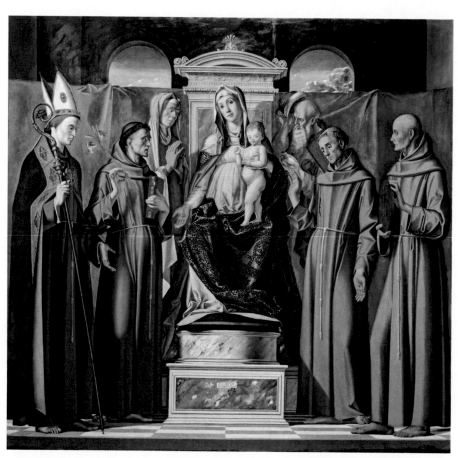

圖14〈聖母、聖子和聖徒〉（*Madonna, Child and Saints*），路易吉・維瓦里尼

對此現代評論家也無爭議。如此說來，該畫要比馬薩喬的〈納稅銀〉晚55年。畫中人物的大小與馬薩喬的壁畫不相上下。維瓦里尼的畫是用油彩畫的，對此，研究威尼斯人繪畫的評論家也看得出來，我們的畫家可能還不熟悉這種有些新奇的繪畫過程，不過，我們此前討論的黑白繪畫與這種瑕疵毫不相關。對研究黑白繪畫的學者來說，唯有向前的自由運動，其他都不存在。觀眾右側的聖方濟各③要露出手上的印記，其自然的動作一定是「方式適應目的」的優雅典範。錫耶納的聖伯爾納定④做出羨慕或驚訝的動作，與此同時，另一側的帕多瓦的聖安多尼⑤，手持對聖母來說神聖的白合花，目不轉睛地注視聖子。身披長袍、頭戴教冠的主教被稱為聖文德⑥，不過也有教會稱其為圖盧茲的聖路易，我們知道，墨西哥有聖路易省和聖路易城，名字也是從這位主教借來的。站在後面的人物自然是聖母的父親聖若亞敬和母親聖亞納。

奇怪的是，畫中顯眼的部分竟然是聖母身下的大理石王座。這種畫法足以彰顯威尼斯畫派藝術家對特定形式的掌握，已經達到駕輕就熟的程度，即他們完全理解美術的裝飾特點。對威尼斯畫派的畫家來說，穆拉諾⑦的維瓦里尼也好，他偉大的後繼者

③ 聖方濟各（S. Francis, 1182-1226），義大利天主教教會運動、美國三藩市以及自然環境的守護聖人，也是方濟各會的創辦者、知名的苦行僧。教宗方濟各的名號就是為了紀念這位聖人。

④ 聖伯爾納定（S. Bernardino of Siena, 1380-1444），義大利神父、方濟各會會士。因其在15世紀重振了義大利的天主教信仰的事蹟，被尊稱為「義大利的宗徒」。

⑤ 聖安多尼（S. Anthony of Padua, 1195-1231），義大利天主教聖人，出生富裕家庭。今日他是最著名的聖人之一。

⑥ 聖文德（S. Bonaventura, 1221-1274），中世紀義大利的經院哲學神學家及哲學家。作為第七任方濟各會總會長，他同時也是樞機主教兼阿爾巴諾教區總主教。

⑦ 穆拉諾（Murano），義大利威尼斯潟湖中的一個島。名義上是島，其實是群島，島與島之間由橋梁連接，形同一島。穆拉諾在威尼斯以北約1.6公里。穆拉諾以製造色彩斑斕的穆拉諾玻璃器皿而聞名於世，特別是拉絲熱塑。

也好，對王座如此上心並不是貶低藝術。冠飾的設計相當謹慎，三角形的周邊都繪有花紋，下面的結構也經過巧妙的修改，可以說，教冠的設計並不比下面鑄造的冠架和冠葉更麻煩，凡此種種都能彰顯出在對待古典藝術方面，那種文藝復興時期特有的自由。繪製的全部人物都達到了聖方濟各的水準，每個人物輪廓都不在其他人物之下。我們現在應該明白，以上才是從畫家的角度研究繪畫細節，對此知道得越早越好，然後我們就能欣賞各種繪畫，如黑白畫、粉筆畫和木版畫，等等。如果藝術家對藝術後面的道德目的用心的程度超過畫面上可以看得見的事實，那麼，平面藝術就總也畫不好。聖徒也好，天使也好，如果繪畫人物比雕塑人物吸引了更多的關愛，那是因為畫上的人物可以辦得到。與雕刻的或建築物上分布的大理石塑像相比，在處理赤身或著裝的人物方面，畫家有更多的機會來修改，有更多的機會來選擇其他不同的、意想不到的效果，還有更多的機會來描繪細節或渲染光彩。然而，畫上的人物一動不動地站在那裡，或者至少以固定的姿勢站在那裡，取得部分的成功（如圖14），成為一幅坦誠的具有象徵色彩的作品——那麼，人物散發出的興趣和沒有生命的王座散發出的興趣，相互之間就能發生碰

撞。對眼前這幅畫來說，塗去聖亞納和聖若亞敬，畫被損傷，但畢竟還是畫；若是塗去王座的話，畫就改得面目全非了。

　　一個偉人，一個比維瓦里尼更深刻、更高尚的靈魂，就是喬瓦尼・貝里尼，1506年阿爾布雷希特・杜勒⑧在一封從威尼斯發出的信裡如此動情地寫道，「喬瓦尼確實老了，然而他在畫家裡是最好的」—— 也就是說，是威尼斯最好的畫家。他的一部偉大的作品是尺寸相當大的祭壇畫，如圖15⑨所示。中間一聯聖母王座上寫明的時間為1488年，其準確性不必質疑。顯然，搶眼的鍍金木質畫框和工藝講究的建築結構起到很大作用，但畫家自己也樂意在畫框上下功夫，使其成為作品重要的一部分。還有一點也是確定的，在藝術家那裡，雖然這種繪畫是祭神的，他的內心也是虔誠的，但繪畫畢竟是用來裝飾的。當然是宗教裝飾，不過，如同教堂的入口雕塑或祭壇雕塑，這部作品也是用來祭神的，是宗教作品，即使如此，其宗教題材與裝飾效果也達到了完全的和諧。其實在藝術家那裡，宗教和裝飾並不矛盾。藝術家繪製出聖母、聖嬰和照顧嬰兒的天使，以及聖尼古拉⑩和聖本篤⑪和其他兩個聖人，即為一部宏大的作品選定公認的主題，永遠安放在大教堂裡，當成祭壇後面的屏風。他可能永

⑧ 阿爾布雷希特・杜勒（Albert Dürer, 1471-1528），德國中世紀末期、文藝復興時期著名的油畫家、版畫家、雕塑家及藝術理論家。杜勒借由他對義大利文藝復興的認識，將羅馬神話帶進歐洲北方的藝術，這也使他成為北方文藝復興中最重要的畫家之一，而他也有許多的理論，其中包括了數學定理、透視及頭身比例等。

⑨ 圖15《祭壇畫》（Altarpiece）：為三聯畫，寬約8英尺6英寸；現藏於威尼斯聖方濟會榮耀聖母聖殿；描繪聖母聖子與諸聖徒，喬瓦尼・貝里尼作。

⑩ 聖尼古拉（Saint Nicholas, 約270-343），基督教聖徒，米拉城（今土耳其境內）的主教。他被認為是給人悄悄贈送禮物的聖徒（即聖誕老人的原型，也因此成為典當業的主保聖人）。由於他的遺骨在1087年被遷到義大利城市巴里，所以有時他也被稱作「巴里的聖尼古拉」。

⑪ 聖本篤（Saint Benedict, 480-547），又譯聖本尼狄克或聖本德，義大利天主教隱修士，本篤會的會祖。他被譽為西方隱修制度的始祖，於1220年被封為聖人。

遠也沒想過要為所謂虔誠的動機而犧牲裝飾
效果。聖本篤之所以出現在右側的畫面上，
畫家很可能是為了向這位修道生活的偉大組
織者表達敬意，他的一生與普通的修士或隱
士不能相提並論。安放作品的教堂隸屬方濟
各教會，如其大名所示，不過，方濟會修士
和西部的所有僧侶和修女都把聖本篤當成他

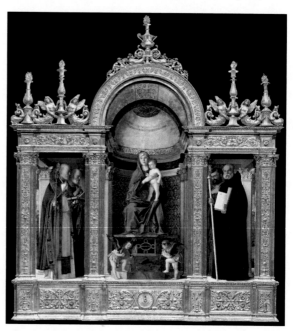

圖 15〈祭壇畫〉（*Altarpiece*），喬五尼·貝里尼

們的教主。他手裡握的是一根教杖，據此可
以看出他作為卡西諾本篤會修道院院長的崇
高地位：不過，他為什麼拿著一部可能翻到

「傳道書」那一章的《聖經》？對此我們不好解釋。書上可能有個句子或短語與聖本篤的說教相互對應。

就平面藝術來說，威尼斯在形式和內容上都是偉大的，這兩點也可能是繪畫藝術最重要的地方。詩歌可以用語言表達畫不出來的情感，但繪畫要表現情感就得在面部肌肉上畫出可以看得見的效果，或者畫出人物的動作，或者巧妙地安排重要人物。我們可以考慮一下，透過以上方式來傳遞太難掌握的情感特點，即，把真人的神態和動作在畫面上描繪出來，這是不是在提醒我們，就繪畫來說，特別是永久性的彩色繪畫，形式和內容的美、色彩和線條的美，應該是第一要旨。在任何場合威尼斯畫派的藝術家都是這麼想的。即使不涉及普通意義上的「美」（beauty），「可愛」（loveliness）二字也沒法描述，沒法分析，大自然最高尚的賜予是可愛的，可愛的繪畫與可愛的大自然相差不大 —— 當紀念活動來臨時，莊嚴的場景、充滿表現力的動作、人物的移動，凡此種種都要從美的角度予以關照，即使如此，威尼斯畫派的藝術家還是場面的主人。當初，色彩最後的勝利對威尼斯畫家來說還是陌生的，五光十色的繪畫因其一流的裝飾效果在他們的藝術裡擁有了幾乎至高無上的重要性。

⑫ 真蒂萊‧貝里尼(Gentile Bellini, 1429-1507)，文藝復興時期威尼斯藝術家。以其關於宗教的畫作而斐名。他曾在拜占庭帝國君士坦丁堡宮廷中工作過三年。

⑬ 圖 16〈聖馬可廣場的遊行〉（*The Procession of the Sacrament*）：布面油畫，約25英尺長；現藏於威尼斯學院美術館。

圖 16 畫的是一個場面，其中涉及的事件，虔誠的信徒一定抱有極大興趣，但是，與 1496 年真蒂萊‧貝里尼⑫描寫這場〈聖馬可廣場的遊行〉⑬的畫和教堂本身相比，事件只好退居其次。一列教會的隊伍正走過廣場，隊伍的尾部還沒有走過總督宮的卡爾門（「紙門」）。佇列的前部似乎就要消失在舊行政大樓的拱廊下面；也許他們要朝北經過默瑟里亞大街。白色的僧侶長袍和白色的帽子，是聖約翰兄弟會在儀式上穿的半宗教服裝。他們半宗教的性質可以從祈福的蠟燭上反映出來，這部分隊伍裡有太多的蠟燭。畫

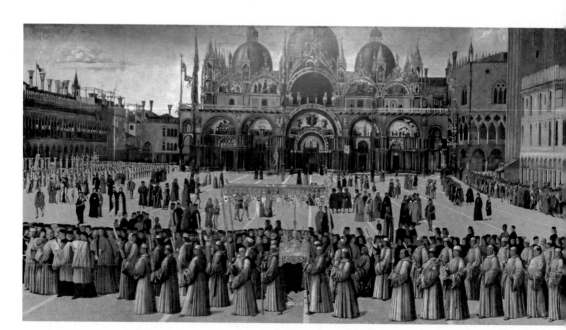

圖 16〈聖馬可廣場的遊行〉（*The Procession of the Sacrament*），真蒂萊‧貝里尼

面中間部分 4 個人抬了 1 個神龕，他們身上也是兄弟會的白衣白帽。我們應該注意，左側那些沉甸甸的杠子是用來當支架的，每次佇列停下後，可以把杠子支在下面，如同桌子的幾條腿。據說，這個金匠打造的箱子盛有聖物，聖物至今保存在古老的福音傳道者聖若望大會堂⑭的小教堂內。另外 4 位兄弟擎起的大華蓋擋在聖物的上方。他們身後是商人雅各・德・薩利斯，他跪在那裡祈禱聖物治好兒子的病。這部分佇列都是聖約翰兄弟會的人。但他們身後走來的是樂師、官員和總督本人，他頭戴冠飾，上方有一個雨傘形的華蓋，因為在鐘樓腳下，所以不易被看見。廣場上到處都是人，有人進來，有人出去，有人注視行走的佇列，還有人從佇列旁走開。從歷史的角度來說，這部作品具有重要意義，理應予以重視，因為我們不能懷疑 1495 年的聖馬可廣場就是繪畫上的樣子 —— 廣場和周邊的建築都是如此。此後發生過一些變化；後來教堂前部所有弦月窗上的馬賽克都經過翻新，唯獨左側最遠處下層的弦月窗沒有翻新。教堂還是當初的教堂。教堂前那 4 根旗桿聳立在堅固的青銅底座上，底座是繪畫完成 10 年後才安放在那裡的。廣場左側半隱半現的建築物後來被晚期古典風格的聖殿教堂所取代，教堂後移，為萊奧尼廣場

⑭ 聖 若 望 大 會 堂(Scuola Grande di San Giovanni Evangelista)，在里亞爾托島上，聖方濟會榮耀聖母聖殿和威尼斯檔案館以北。

讓出更多的空間。將視線繼續向西移動，可以看到一排建有尖拱的建築物前臉，當初的鐘樓與畫上的幾乎分毫不差──都是同一時代的。當然，畫面右側高大的鐘樓已不復存在，但在原來的地方還看不到長廊（因為長廊是 1540 年才建起來的），與之相鄰的住宅畫出了拜占庭和晚期哥德式的建築風格，可謂細節畢現，此前好多年這裡是開闊的人行道；此處的大廣場可能要比 15 世紀時寬出 100 英尺。唯獨總督宮依然如故。可以看到畫面上一個陽光長廊從總督宮通向教堂，如今也已消失，身後留下的不過是陌生的建築。威尼斯繪畫的全部風采要等到將來才能展現出來。那種逐漸演進的色感（color sense）實在不同一般，應該說，也是北方義大利人所獨有的，據此可以把他們與佛羅倫斯人區別開來，逐漸成熟的色感我們在貝里尼的繪畫裡能看到，但是從後到前要回溯 30 年才能看清。成熟的顏色將引領威尼斯人的繪畫藝術，其影響將永不消失，對全世界的繪畫亦如此。

與此同時，佛羅倫斯畫工的其他技能還將繼續提升，他們不在乎絢爛的色彩，而是想方設法以嫻熟的、大膽的、奇怪的姿態安排人物；關注解剖學上的細枝末節，甚至達到誇張的程度；面部表情似乎超出了良好的

標準和藝術家的自然秉性。上述評價對李奧納多‧達文西⑮和米開朗基羅⑯也適用，他們是當時最偉大的兩個藝術家。那是一流人才投身藝術的時代。當時建築與建築設計還沒分開，城堡和水利設施都在其中。繪畫就是裝飾，從裡到外裝飾牆面，或祭壇的後面和穹頂都有繪畫；偉大的繪畫藝術連同雕塑（後者才從古希臘 - 羅馬那裡汲取到靈感）有足夠的魅力占據和吸納當時最好的人才。那些投身其中的人要比大公和神父更智慧，更聰明，他們日後在生活中可能汲取更多經驗，甚至連商人也趕不上他們。還有誰能把達文西或米開朗基羅從藝術生命裡拉出來？

　　1492 年（可以固定下來銘記的一年）出現了專業化的傾向。青年藝術家米開朗基羅稱呼自己是雕塑家，選擇了雕塑家的生活方式，對繪畫碰也不碰。比他年長的藝術家達文西是科學探索者，但彼時實驗科學還沒出現，此外他還有其他職業。所以我們才僅有三幅完好的繪畫，一幅漫畫。我們只好據此評價畫家達文西。米開朗基羅在畫架上僅僅畫了一張。

　　圖 17⑰是三張畫裡的一張，現藏羅浮宮博物館。國家美術館⑱裡也有一張，幾乎與羅浮宮的分毫不差，據說兩張都是真跡，羅浮宮那張完成的時間更早。⑲我們把時間定在

⑮ 李奧納多‧達文西（Leonardo da Vinci，意為「文西城的李奧納多」，1452–1519）。全名李奧納多‧迪‧塞爾‧皮耶羅‧達文西（Leonardo di ser Piero da Vinci，意為「文西城皮耶羅先生之子李奧納多」）。義大利文藝復興時期的博學者；在繪畫、音樂、建築、數學、幾何學、解剖學、生理學、動物學、植物學、天文學、氣象學、地質學、地理學、物理學、光學、力學、發明、土木工程等領域都有顯著的成就。這使他成為文藝復興時期人文主義的代表人物，也是歷史上最著名的藝術家之一。

⑯ 米開朗基羅（Michelangelo，1475–1564）。全名米開朗基羅‧迪‧洛多維科‧博納羅蒂‧西蒙尼（Michelangelo di Lodovico Buonarroti Simoni）。義大利文藝復興時期傑出的通才，雕塑家、建築師、畫家、哲學家和詩人。

⑰ 圖 17《聖家族》（The Holy Family），也稱為《岩間聖母》（The Virgin of the Rocks）。布面油畫，6 英尺 7 英寸高，現藏巴黎羅浮宮博物館，達文西作。

⑱ 國家美術館（National Gallery，又譯為國家畫廊、國立美術館、國家藝廊等），一座位於英國倫敦市中心特拉法加廣場北側的美術館。

⑲ 經過對比近來眾人提出的意見，我以謹慎的態度接受愛德華先生（Mr. Edward McCurdy，《達文西思想》作者）的觀點。

1495 年。我們注意他持續駕馭繪畫的能力，我們的眼前是一部彰顯一流畫功和超凡技巧的力作，畫家絕對蔑視大自然的真實；畫前部的花草經過最原始的處理；頭部和眾人的安排借用了最純粹的佛羅倫斯風格。兒童耶穌祝福聖約翰的動作更是不同一般，孩子的動作，連同那幾張溫柔而又充滿表現力的面孔，以及聖母左手迷人的手勢，共同把〈聖家族〉變成最具宗教感的繪畫之一。

就米開朗基羅的專業和習慣來說，他是雕塑家，偶爾才畫畫，而且他還不樂意。但

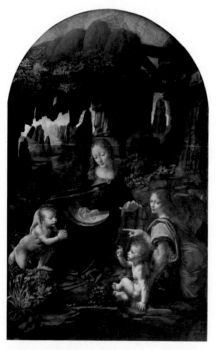

圖 17〈岩間聖母〉（*La Vierge aux Rochers*），達文西，羅浮宮藏

〈岩間聖母〉（*The Virgin of the Rocks*），達文西，倫敦國家美術館

他畢竟時不時地畫了幾張，一如當時熱愛藝術的佛羅倫斯人，若是有人找上門來，是不能拒絕的。於是米開朗基羅（1504 年已經是被人承認的解剖學、繪畫、乃至線條和人物方面的大師）計畫畫一張宗教題材的繪畫，就是那張著名的圓形畫，該畫現藏烏菲茲博物館。坐在前部的聖母身子後傾，顯然她要從聖約翰手裡接過孩子，她安靜地坐在那裡，但是她的腿卻朝右邊探出，指向觀眾，她的身體轉向左側，雙臂也伸向左側，準備承接重量。肌肉在前臂和肘部一下顯現出來，如同運動員。頭部後仰，面部按透視法縮短，這種姿態難度太大，對人物坐在那

圖 18〈聖家族〉（The Holy Family），米開朗基羅

裡的繪畫來說，不僅少見也很奇怪，然而，
姿勢奇怪但同時又是自然的，自由的，簡潔
的 —— 若不是女子身子結實，平時就練過，
這個動作怕是做不出來的。也許，這正是米
開朗基羅的獨到之處，當時也好，之後也
好。下面的話說的夠多了：他為自己（尤其
是晚年）創造出一個不屬於普通人的世界。
他的世界裡有男人女人，他們不像當時的佛
羅倫斯人和羅馬人，若是以普通的大自然為
我們定下的標準來對照的話，他的解剖學有
一千次都是不真實的。

　　我們從即將討論的一幅畫裡也能發現，
米開朗基羅希望尋找全新的生命宇宙 —— 背
景上有不少赤身的人物，他們都在城牆上，
或是坐在那裡或是倚在上面，唯獨右側的小
聖約翰似乎要把後面的人物與主要人物連繫
起來，不然的話，他們與主題全然無關。在
不少人眼裡，這張畫內容不好，浪費了精
力，也浪費了技巧。泛紅的肌膚與遠處隱約
的山巒形成反差，這種對比並不成功，因
為主要人物可能出現在地面上。與我們討論
過的其他繪畫不同，我們的視線被吸引到遠
處，沒有集中在畫面的中央，我們把目光集
中在遠處，可是那裡幾乎一無所有。不過，
前面幾個人幾乎觸碰到邊線，他們才是畫壇
新秀發出的挑戰。他好像要說，她才是一個

充滿活力的年輕女人，她在畫面上的形象就
該如此。

　　完成那張畫的人並不把繪畫當成自己的
職業，而且他也不樂意畫畫。他想像出一幅
淺浮雕，在淺浮雕上，背景裡的人物足以構
成讓人愉快的表面，突顯出中心人物。這張
畫上的色彩並不講究。聖母的外袍多多少少
是粉色的。她的披風是藍色和綠色的，因為
與約翰外袍的深灰色形成反差，這兩種色澤
自然突顯出來。於是，經過「空中透視」處
理，前部和後部的膚色弱化了遠處的色澤，
使其不那麼顯眼。然而，色彩沒有得到安
排。不論從哪個角度來說，這都不是一幅以
色彩取勝的作品。畫家最初想像的色彩，我
們也不大可能看走眼。該畫是蛋彩混合顏料
繪製的，所以不大容易褪色，也不像油畫那
樣，色彩可能漸漸黯淡下來。

　　米開朗基羅不知拒絕過多少次，而且態
度堅定，但是，教皇最終還是迫使他為梵蒂
岡的西斯廷禮拜堂畫畫，也就是畫教堂的穹
頂，因為窗戶之間的牆壁已經畫完了，窗戶
以下、掛毯之上的地方也畫完了。教堂內的
穹頂從牆壁向上挑起，在距離地面 45 英尺左
右的上方向內拉出弧線。教堂中央高 59 英尺
6 英寸。這位大師處理高度的能力實在太高
明，塗彩的穹頂表面似乎離我們很近，與此

西斯廷禮拜堂穹頂畫，米開朗基羅

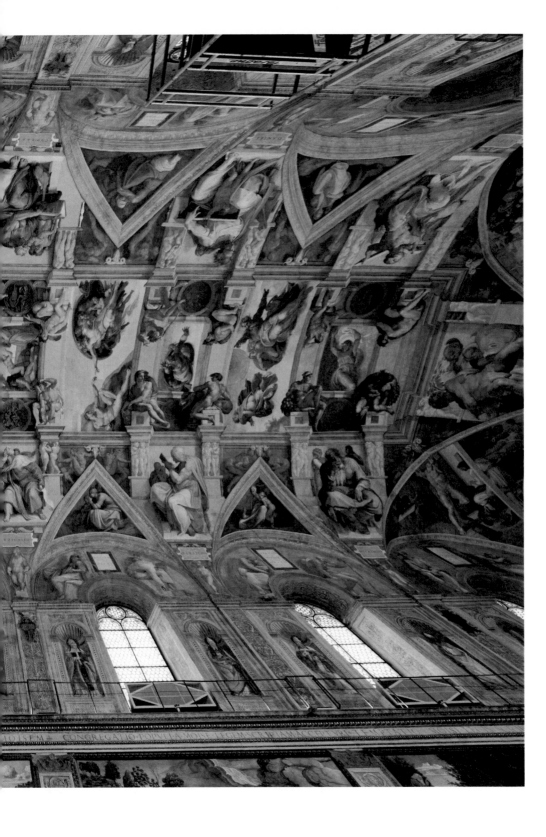

同時，室內並沒有變形，也沒有降低高度，變得低矮或低下。幾種圓形構成的空間，經他安排後，形成鈍角，相互照應，如果從穹頂的主要弧線開始，橫轉一圈，覆蓋的面積至少也有 12,000 英尺，以上空間被畫家變成一張超大的畫布，在畫布之上，藝術領域最強大的人類智慧將要表達其想法，描繪出人與地球和人與永恆力量之間的關係。此時此地，無論從哪個角度剖析這部作品都是不明智的，但也應該指出，這部大作以完全獨特的方式把雕塑家熟悉的設計與壁畫家應該達到的要求結合起來。從各方面來看，可以將其稱為畫家的作品，或者至少幾乎是畫家的作品，而不是上文中提到的「畫架子上的畫」。色彩是迷人的，不是大紅大紫，不是融散的，纖細的，而是具有男人氣魄的，簡明的，高調的，一如牆上的壁畫（哪怕時光和煙熏在畫上留下發黑的效果）。凡是真正熱愛繪畫的學者，那種對有序安排色彩痴迷的人，在他們走進教堂之前，還以為他們面前將出現一部灰暗的作品，當他們發現五顏六色迸發出的魅力時，必定要為之驚愕。若是將其稱為世上最偉大的繪畫，就可能把話說過了，因為米開朗基羅當時不是，也不可能成為保羅‧委羅內塞那種意義上的畫家，他也不是維拉斯奎斯或柯勒喬，但稱其為一

個畫工所能取得的最智慧的成就，可能沒人反對，凡是希望了解繪畫的人，都應該研究這部大作。

1505 年，米開朗基羅被教皇從佛羅倫斯召了過去，同年，身在烏爾比諾⑳的拉斐爾也被教皇叫走，他們得以成行，完全是因為教皇尤利烏斯二世的堅持。烏爾比諾的畫家注定活不過 37 歲，但在其短暫的一生裡，他完成的偉大繪畫卻多得驚人。與其他畫家不同，拉斐爾擁有一種力量，足以讓哪怕與他不相上下的畫家以他的方式工作，從他的眼睛往外看，幾乎是以他的方式駕馭繪畫，他親自動手塗上幾筆，就能把他們的畫變成「拉斐爾」。這是稀有的才能，可能被過度使用，如此超凡的才能再加上當時義大利人普遍具有的能力 —— 藝術的眼光、畫什麼像什麼的技巧、駕馭顏料的能力（不論是單色，還是在畫面上被周圍義大利人當成色彩的安靜、肅穆、充足、滿足） —— 他們對繪畫所知甚多，眼光犀利。拉斐爾身上還有其他特質 —— 他的思想具有一種特質，所以他才能以一種平靜的方式處理此前他人以為辦不到的題材，才能把主題變得格外高雅，而此前那些主題並不都是以高雅的方式處理的。因此，拉斐爾遇到的更大挑戰是，要把牆上和穹頂上的壁畫裝飾畫出一種此前沒有的和

⑳ 烏爾比諾（Urbino），義大利瑪律凱地區一座城牆環繞的城市，佩薩羅西南方，坐落在一個傾斜的山坡，保留許多風景如畫的中世紀景色。由於該市引人矚目的獨立的文藝復興歷史文化遺產，被列為世界遺產。

諧與恬靜，規模不僅要宏大，人物也比真人大；他正是以這種方式畫出了全新的聖母和聖嬰，那種簡潔的魅力此前從沒有過。

　　幾部聖母作品及梵蒂岡大廳的那些繪畫都是 1511 年之前完成的，當時還沒有過度聘用助手，我們可以將其視為拉斐爾藝術的兩

〈聖母子〉（the Madonna di Casa Tempi），藏於慕尼克老繪畫陳列館

〈安西帝聖母〉 (*the Madonna Ansidei*)，藏於倫敦國家美術館

〈聖凱薩琳〉（the S. Catherine of Alexandria），藏於倫敦國家美術館

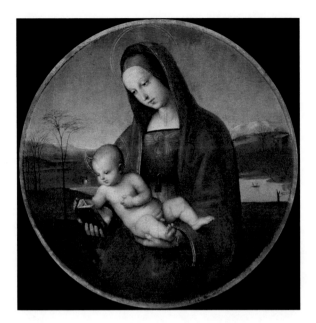

〈聖母〉（*Conestabile Madonna*），藏於聖彼德堡埃爾米塔日博物館

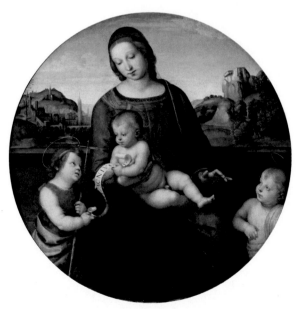

〈特拉諾瓦聖母〉（*the Madonna di Terranuova*），藏於柏林國立博物館

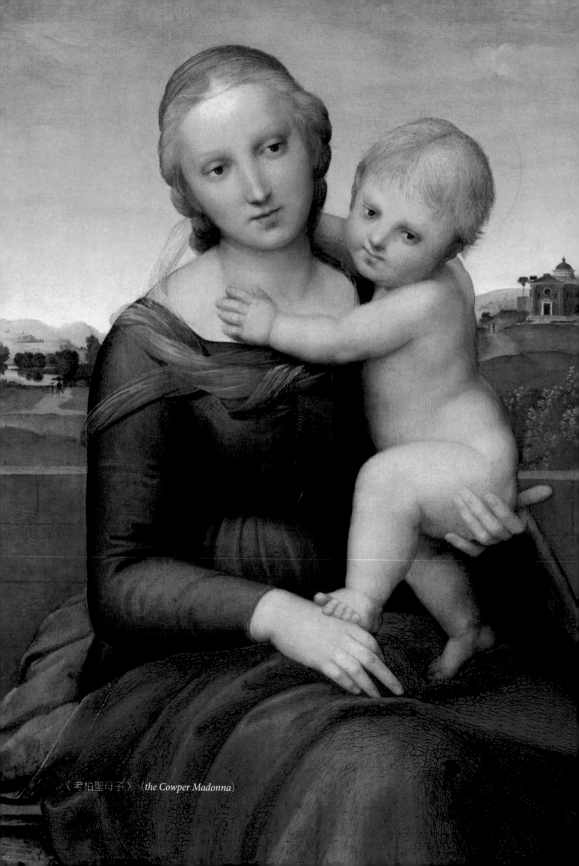

〈考柏聖母子〉（*the Cowper Madonna*）

個組成部分，必須予以討論。1509 年拉斐爾
26 歲，他開始為梵蒂岡畫畫。此前，他畫出
過〈大公的聖母〉（參見圖 19）、現藏慕尼
克老繪畫陳列館的〈聖母子〉、現藏倫敦國家
美術館〈安西帝聖母〉和〈聖凱薩琳〉，以及
其他非常重要的繪畫，尤其是現藏聖彼德堡
埃爾米塔日博物館的那幅〈聖母〉，應該注
意的是，拉斐爾以寫實的畫法處理一個簡單
問題，他畫出可愛的母子，但又不使其完全
失去作為宗教象徵的特點。慕尼克老繪畫陳
列館的〈聖母子〉以其簡潔的寫實角度為人
稱道，孩子貼在母親胸前和下巴上，目光向
外張望，但沒有指向觀眾，不是嬰兒那種好
奇的目光。與此形成鮮明對照的是現藏柏林
國立博物館的〈特拉諾瓦聖母〉，據信該畫
的完成時間在 1504 年之前，因為其畫法太過
傳統。畫面上的天使與手持卷軸的小聖約翰
保持對稱的關係，聖子的手也扶在卷軸上。
1505 年完成的〈考柏聖母子〉現為私人收
藏，大多數人看到的不過是其照片，該畫的
寫實手法與〈聖母子〉如出一轍，然而，母
子二人的目光指向外面，說明他們初步擁有
神聖的特點，彷彿這兩個神聖的人物肩負起
傳道的使命，不怕為世人犧牲自己。

　　法國北部尚蒂伊的漂亮〈聖母子〉㉑延
續了上述傾向，因為孩子把目光指向了觀

㉑〈聖 母 子〉（Madonna of
　Loreto），藏於法國尚蒂伊孔代
　博物館，拉斐爾作。

眾，也許還不像後來那麼固定，但也足夠專注的。維也納藝術史博物館的〈草地上的聖母〉㉒是用來祈福的，所以其神態相當淳樸，聖母坐在加工後的風景下，如此自然的背景是拉斐爾精心繪製的，是他憑藉想像力創造的最純淨的風景。聖子和聖約翰撫弄十字架，聖母居高臨下，坐在他們的上方。與此相似的還有烏菲茲博物館的〈金翅雀聖母子〉㉓畫像。拉斐爾還畫過幾幅聖家族，畫裡的人物有三四個之多，其中著名的如羅浮宮的那幅〈法王弗朗索瓦一世聖家族〉㉔。現藏德勒斯登歷代大師畫廊的〈西斯廷聖母〉㉕是拉斐爾繪畫藝術的巔峰作品，雖然不少人似乎以為在格調和判斷方面，該畫毛病不少，但拉斐爾把畫裡的訊息傳遞給每一個人，即使人類大多數扛鼎之作被人們遺忘，拉斐爾的〈西斯廷聖母〉也仍然是不朽的。在那幅畫裡，聖母高高地站在四周雲彩飄浮的圓球上，一隻手抱著聖子，另一隻手托在孩子身上。聖子的長相比普通嬰孩要大。他的臉上現出真切、關愛、甚至莊嚴的神情。聖母的目光比孩子的更嚴肅，她平靜地望向觀眾。但按說聖子才是人類的拯救者，他的目光指向他即將拯救的人世。聖母從上到下都畫上了垂落的衣物，外袍和面紗一應俱全，顯現出她理想的形象。她是母親，也是祭司，她

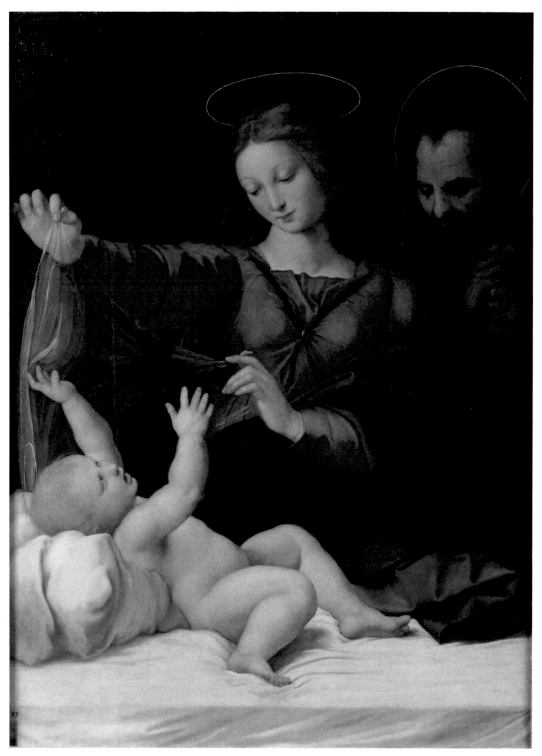

〈聖母子〉（*Madonna of Loreto*），藏於法國尚蒂伊孔代博物館

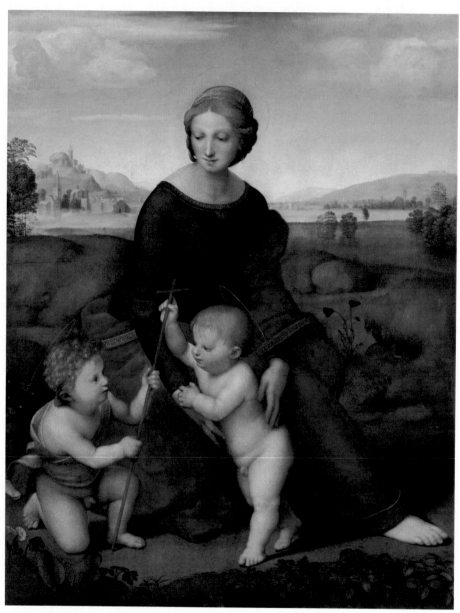

〈草地上的聖母〉（*Madonna del Prato*），藏於奧地利維亞納的藝術史博物館

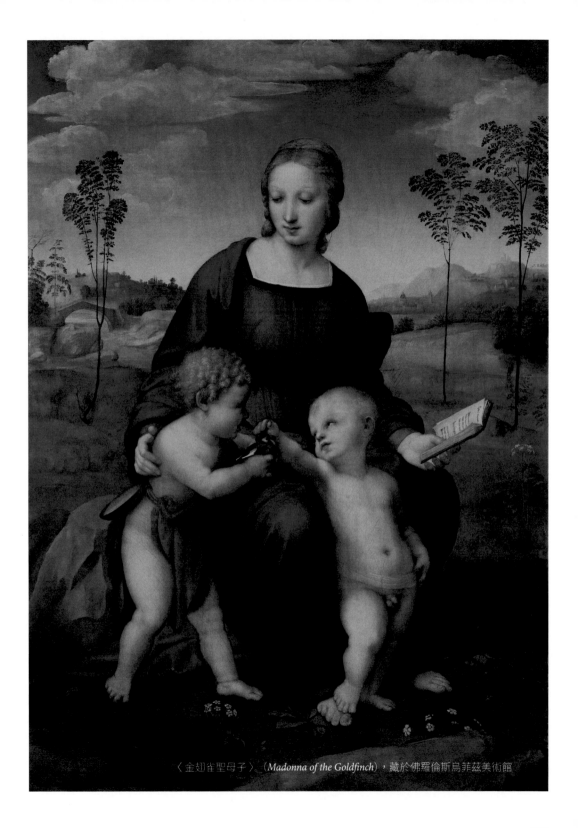

〈金翅雀聖母子〉（*Madonna of the Goldfinch*），藏於佛羅倫斯烏菲茲美術館

〈法王弗朗索瓦一世聖家族〉（*Holy Family of Francis I*），藏於法國巴黎羅浮宮

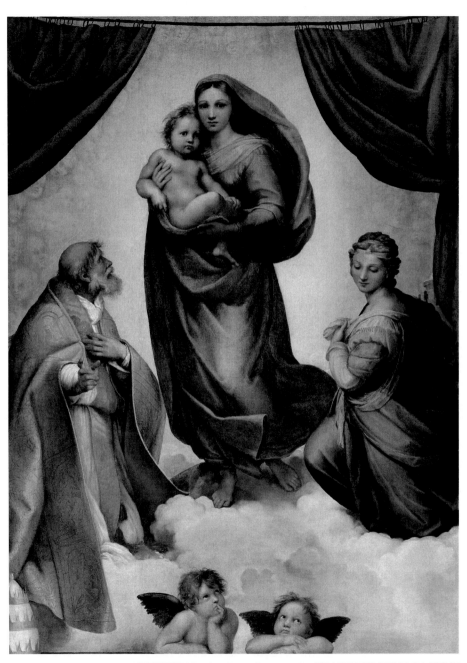

〈西斯廷聖母〉（*Madonna di San Sisto*），藏於德國德勒斯登歷代大師畫廊、

㉖ 聖 西 斯 篤(Sanctus Sixtus
PP. II；215—258)，亦翻譯為
「西斯篤二世」、「西斯科特二
世」、「思道二世」，羅馬主
教，天主教第 23 任教宗。

㉗ 聖巴巴拉(Saint Barbara)，
一位 3 世紀羅馬帝國的基督教
聖人和殉道者。

㉘ 圖 19〈聖母子〉(Madonna
and Child)，又稱〈大公的
聖 母〉(Madonna del Gran'
Duca)：木版彩繪，約 3 尺高；
現藏於佛羅倫斯彼提宮畫廊；
參見前注。

㉙ 林 布 蘭(Rembrandt, 1606-
1669)，歐洲巴洛克繪畫藝術
的代表畫家之一，也是 17 世
紀荷蘭黃金時代繪畫的主要人
物，被稱為荷蘭歷史上最偉大
的畫家。

是嬰兒救世者的守護人，也是發號施令的聖徒。但是藝術家在畫布的各個角落填上聖西斯篤㉖本人和聖巴巴拉㉗的長袍，此外，畫面上方兩側又畫上叫人詫異的窗簾。對那些研究宗教藝術的學者來說，如此安排難免叫人不舒服，好在這幅畫的色彩要超過其他拉斐爾的繪畫，不然的話，那些學者很難改變印象，未必能看好這部偉大的名畫。

我們把〈大公的聖母〉當作圖 19㉘ 收在此處。所有專家都同意，該畫是 1504 年完成的，從裡到外都是拉斐爾親手畫的。然而，畫被清洗過一遍，清洗的程度太過嚴重。畫面上看不出重畫的痕跡。讀者可能不看好聖子臃腫的面頰，但除此之外，這幅畫具有相當好的表現力。佛羅倫斯的鄉間女子，五官端正，即使如此，在她的大好時光和她的環境之外，她也不那麼迷人。她把孩子抱在懷裡，動作簡單自然，不過如此。這幅畫技巧熟練，內容完整，但其魅力還不足以讓我們將其列入最高的藝術等級。這是一幅光線和暗影的作品，一幅描寫「價值」的作品，但不是以色彩取勝的作品。聖母和聖嬰身上發光的特點似乎多少達到了林布蘭㉙ 繪畫的效果，背景是深深的橄欖綠，所以才與母子形成強烈反差。

拉斐爾抵達羅馬後，馬上就在波吉亞公

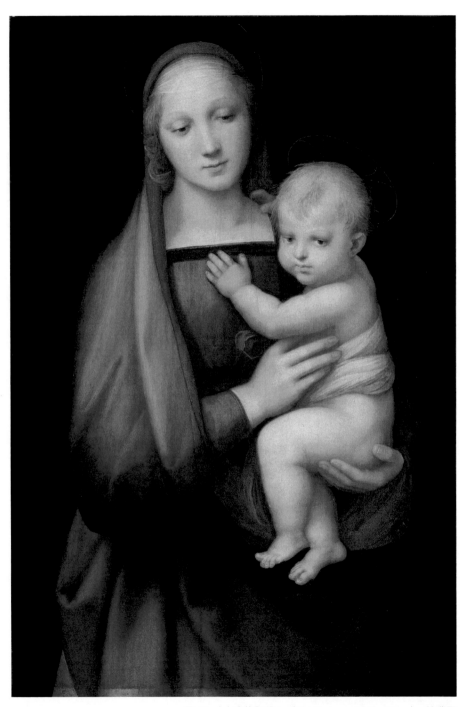

圖 19 〈大公的聖母〉（*The Madonna del Gran'Duca*），拉斐爾

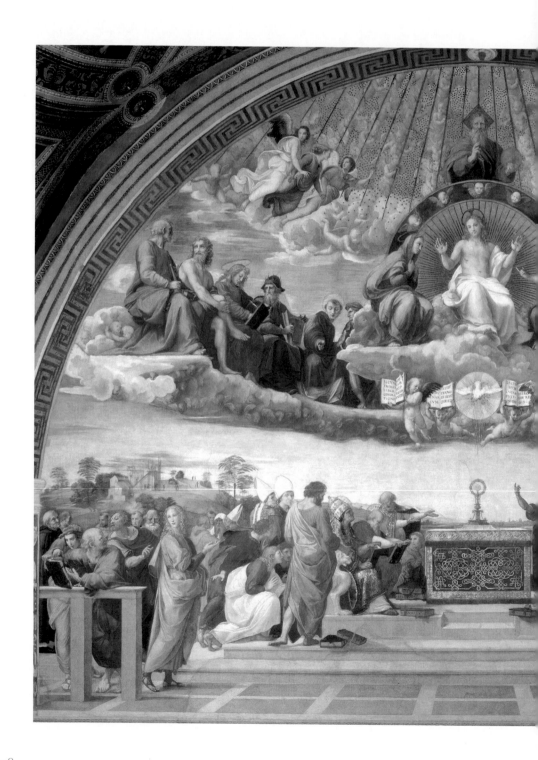

圖 20 《聖禮之爭》 (*La Disputa del Sacramento*),拉斐爾

㉚ 圖 20〈聖禮之爭〉（La Disputa del Sacramento）或〈神祕的聖禮〉（The Mystery of the Eucharist）也被稱為〈辯論〉（Disputa）或〈討論教義〉（Discussion of the Sacrament）：壁畫，現存羅馬梵蒂岡簽字大廳內的牆壁上，拉斐爾作，參見前注。

寓樓上的畫室內忙了起來。他的第 1 幅畫是在大廳西牆上完成的，那裡是簽字蓋印的地方，他們以此來最後證明教宗敕令的真實性。繪畫把弦月窗擋在後面，窗戶以下到護牆板的牆面也被色彩遮掩起來。不過在最右邊還能看到一扇門。繪畫把一面牆都擋起來，從一個角到另一個角，大約 27 英尺寬，畫對面的牆上，還有一幅大小與之不相上下的繪畫，即那幅著名的〈雅典學院〉。不過，第 1 幅〈聖禮之爭〉，參見圖 20㉚，或〈教義之爭〉，原來也沒人指望該畫表現任何事件，哪怕想像中的討論或辯論。其主題就是基督教的勝利和基督教的神祕性。祭壇上的聖主在聖體架內，其注意力集中在下方的人物身上，他們沒有一人或僅有一人向上眺望，此時，一個人用手指向上方，彷彿在說，在那裡才能找到真理。教皇也好，主教也好，連同早期教會裡的人物，身上畫的都是半古典的服裝，是那種義大利人為他們發明的服裝，可以參考馬薩喬（圖 6）和吉爾蘭達（圖 12）的繪畫，他們在這裡相聚，互致敬意，互相鼓勵，以此來堅定各自的信仰，他們中間有頭戴桂冠的但丁，他是眾人裡唯一可以確定的人物，當然，研究繪畫的學者也為每個人物安上了名字。後面隱約的風景構成了畫的背景，左側一棟建築正在施

工，外面是才固定好的腳手架，另一側是一棟方形大房子，砂石建造，相當結實，毫無疑問，與對面尚未完工的建築共同構成象徵意義。人世之上是一片飄動雲彩的天空，耶穌坐在那裡，張開雙手，露出手上的痕記。聖母請求他和施洗者以公認的宗教方式把手指向天主。那 12 個人物不是使徒，而是從教會選出來的聖徒，其中至少有兩位是〈舊約〉裡的名士。他們被安排在有雲彩的一層上，此處是透過透視畫法完成的，經過這番安排，弦月窗看起來宛如半個穹頂。基督下面的鴿子和上面的聖父托起圓球，就構圖來說，還不如救世者顯眼。還是在畫的上方，在天堂評判與真相層級的上方，是和平和光榮的層級，聖父也在上邊。在光線和金黃色的背景下面，是扇動翅膀的天使，他們出現在畫面上，目的是把畫面變得更像早期的祈福畫，從這個角度來說，我們眼前的繪畫也可以被當成最後一次不可超越的努力。我以為，這是拉斐爾作品中最崇高的一幅。之所以如此，因為該畫表達了拉斐爾的立場和力量。拉斐爾是完美的象徵，他身上具有那麼多義大利文藝復興的色彩，如宗教的，尤其是基督教的，和義大利人的思維習慣。對文藝復興來說，還有個不信教的人或至少是一個古典的羅馬人，因此還存在非基督教的一

面，但拉斐爾的畫與此關係不大。如同北方那些他同時代的人，拉斐爾可不想描畫俗世的勝利，也許，他離教皇太近，沒法在藝術上表現世俗的一面。不過拉斐爾也不是過分宗教的畫家，他不過是以宗教為題材，如上面提到的繪畫和名人肖像，這種說法是公平的。

　　如果非要把拉斐爾的作品與教會連繫起來，說他以時代和社會認同的方式來描寫基督教信仰，那麼，為什麼 1850 年及其前後的英國改革者們，把他的名字與「邪惡」連繫起來？邪惡可是那些改革者要消滅的。我們將在第 9 章裡對此予以充分討論。但現在不妨說，拉斐爾高度建築化的構圖，對壁畫嚴謹、肅穆的安排，凡是畫上有的都不是現實發生的，那才是（他被英國改革者批判的）主要原因。〈城外大火〉畫在簽字大廳隔壁的牆壁上，簽字大廳發生過一次小火，火苗在大理石柱子和牆壁之間閃動，你看不見著火的地方，既沒有濃煙，也沒有明火，不過，唯獨有手持可愛的希臘長頸小口花瓶的女人，她們用花瓶盛水。壁畫從上到下顯然要說明，教堂發生了奇蹟，他們以此為那些畫功嫻熟的裸體乃至裸體人物提供藉口。〈捕魚的神跡〉和那條著名的超載的漁船，可以用來做研究用，其學術性與上文提到的壁

畫不相上下，但畫上的幾個人物個個身披長袍。類似的繪畫比比皆是，簽字大廳牆上的壁畫足以說明問題：畫上人物神情莊重，坐姿優雅，但他們坐在原地，漫無目的 —— 不真實的場景為那些改革者提供了依據，於是把拉斐爾短暫的創作期定為轉捩點。擬人化的罪惡與美德、研究與信仰、古希臘－羅馬神話的諸神、為昔日名人想像出來的肖像、用來象徵事件但不予描述的人物、象徵與暗喻，凡此種種在豐碑式的繪畫那裡都變成明顯的主題 —— 以上才是 19 世紀那些抗議者們掛念的。1880 年以來，美國出現的不少壁畫也選擇了這個方向。工業、哲學和藝術、詩歌、哲學和科學、繪畫和雕塑、地理和天文、政府和無政府、正義、同情和真理 ——大尺度繪畫上出現的人物身披古典服裝，按照畫家的理解，他們的人物代表了上面提到的特點和方向，所以反覆出現在美國公共建築物的牆壁上。對了，此為現代世界從拉斐爾那裡學來的技巧 —— 以高雅誘人的畫面再現毫無意義的題材，至於其中的教訓，那些英國改革者們卻想方設法不讓世人汲取。

　　拉斐爾依然是大多數人接受的畫家，在藝術家或普通人那裡皆如此，從中也可看出，敘述、關係和講故事與嚴肅的繪畫欣賞之間似乎沒有多少關係。我們應該把拉斐爾

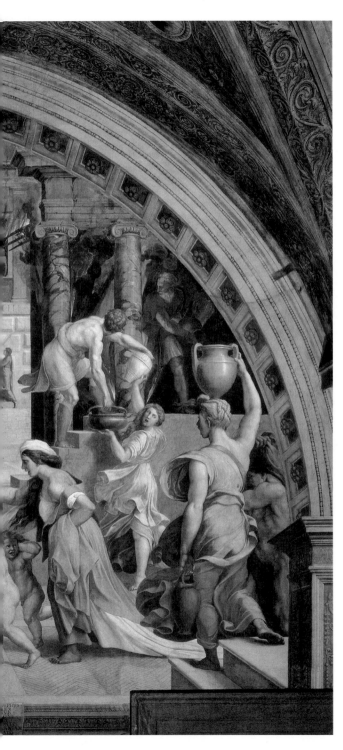

〈城外大火〉（*The Conflagration in the Suburb/Incendioo del Borgo*），拉斐爾

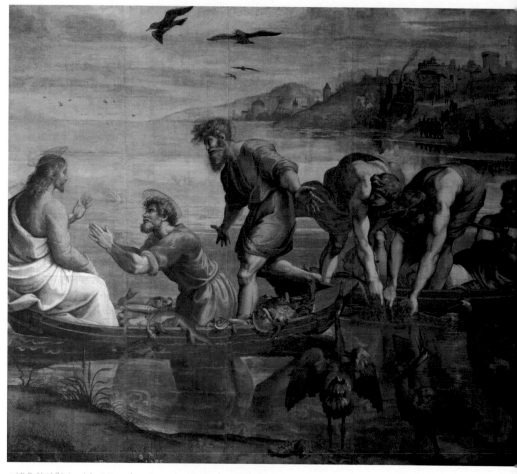

〈捕魚的神跡〉（*the Miraculous Draught of Fishes*），拉斐爾

的壁畫當成里程碑式的作品，即使我們現在
從中得到的不過是明顯的象徵意義，他的繪
畫可以使我們得到純粹藝術的享受，引起我
們的崇拜和敬畏，如其中的光線和暗影和
色彩。正是從這些方面出發，我們才不得不
把拉斐爾與其他偉大的平面藝術大師比較一
番，因為我們的時代最適合評論探索，誰也

不該浪得虛名。優秀評論家沃爾特·阿姆斯壯爵士[31] 在其研究庚斯博羅[32] 的專著裡明確指出，「世界」開始在拉斐爾前面為畫家排序了。他提名達文西、米開朗基羅、林布蘭和提香[33]，對維拉斯奎斯他也說了幾句。一些人希望還有柯勒喬，其他研究者可能還要把丁托列托也列上去。我不想堅持自己的取捨，因為拙著對他們的高低都寫了下來。

　　拉斐爾平時要完成宏大的高難度的壁畫，但他還要抽出時間繼續為聖母和神聖家庭畫像。據此我們可以看出，對那些成功的、被人好評的藝術形式，他還不想撒手。他能把個性表現在各種繪畫上，這方面沒人能與他相提並論。每幅作品都有名字，一說起作品的名字，凡是看過原畫或看過或研究過複製品的人，馬上會想起那幅畫。然而，對 40 幅聖母繪畫，我們還不能說，各自的差別不是稍稍重新安排兩個主要人物，或者稍稍改變一下背景。選擇主題或透過新的形式來表現主題，兩者都不是原創性的來源，此為顛撲不破的真理。原創性來自創作過程中閃現的思想，來自以藝術語言對思想的表達。在詩歌方面，那些思想能巧妙地提升主題。拜倫要說的不過是，他的愛人死了。他寫道：

[31] 沃爾特·阿姆斯壯爵士（Sir Walter Armstrong, 1850-1918），英國藝術史學家、作家。

[32] 庚斯博羅（Thomas Gainsborough, 1727-1788），英國肖像畫及風景畫家。他是皇家藝術研究院的創始人之一，曾為英國皇室繪製過許多作品，並與競爭對手約書亞·雷諾茲同為 18 世紀末期英國著名肖像畫家。

[33] 提香（Titian, 1488-1576），義大利文藝復興後期威尼斯畫派的代表畫家。在提香所處的時代，他被稱為「群星中的太陽」，是義大利最有才能的畫家之一，兼工肖像畫、風景畫及神話、宗教主題的歷史畫。他對色彩的運用不僅影響了文藝復興時代的義大利畫家，更對西方藝術產生了深遠的影響。

我不問你埋在何處
也不注視你的安息地
那裡的花草可能任意生長
所以我才沒有凝望

我不過是要證明
我愛過和還將愛下去的亡靈
如普通的泥土必然消失

不必讓墓誌銘對我說
玄生玄滅，我深深地愛過

　　詩歌裡的主題並不新鮮，不知出現過多少次，但卻披上了思想的外衣，即藝術家創作過程中閃現出來的想法。上文所引詩歌後面還有十七八行，還是沒有新的主題。這首詩結構簡單，用意明顯，然而卻能引起讀者的興趣。若是以智力高低為標準，拜倫不是「有思想的」詩人，但他馬上就能把燃燒的印象和澎湃的激情寫下來。對他這種作家，歌德說過：「當他思考的時候，他是個孩子」。同理，拉斐爾所作聖母畫裡的原創性，應該到他的思想裡去尋找，思想在他大腦中形成，其表現形式卻是他三筆五筆的輪廓和人物畢現的神態，以及布面上的畫功。如果我們看看容易理解的、一半色調的複製品，再

與 10 幅聖母畫像比較一下，我們就能發現，不用天才也能把漂亮的鄉村女子擺出自然的姿態，讓她以這種或那種姿勢抱起一個赤身的孩子，或者以這種姿態或那種溫柔的姿態跪在孩子旁邊。藝術家那種足以讓我們肅然起敬、足以引起歐洲 400 年崇拜的思想與此有所不同，憑藉其力量對頭部和頸部擺出的造型，借此產生的明暗關係對比，能襯托出可愛的層次感，面部、頸部和手臂畫得中規中矩，從中可以傳遞出一種生活之外的抽象的高雅，若是幾個人物出現在畫面上，經過如此安排的人物和姿態相互之間形成一種關係，幾個人物身上可愛的曲線可以延長至另外幾個人物身上，與此同時，後者可以對前者做出回應，烘托前者的效果。不是作家或演講家自己的思想，他們就不可能透過語言完全表達出來。因此，用語言來表達這種思想就顯得沒有感染力 ── 「就這些嗎？」讀者可能要問，對此回答是，就這些！但你先要理解這幾個字的全部力量。

現在我們結合柯勒喬來討論上面的話題，他與拉斐爾大不相同。柯勒喬的〈聖凱薩琳的神祕婚禮〉完成的時間要比上文提到的拉斐爾那兩幅繪畫晚了 10 年左右。如圖 21[34] 示，該畫的魅力一眼就能看出與拉斐爾有所不同。畫上的特點不那麼古典，不那

㉞ 圖 21《聖凱薩琳神祕的婚禮》（*The Mystic Marriage S. Catherine*）：油彩繪製，42 英寸長，現藏羅浮宮博物館。柯勒喬作。

㉟ 聖凱薩琳 (Saint Catherine of Alexandria)，一位基督教（廣義基督教）的聖人和殉道者，據稱是 4 世紀早期的著名學者。1100 年之後，聖女貞德稱加大肋納在其面前顯靈許多次。正教會將其敬禮為「大殉道」，天主教會傳統上將其視為十四救難聖人之一。

㊱ 聖塞巴斯蒂安 (St. Sebastian, 約 256-288)，一位殉道聖人。據說在羅馬皇帝戴克里先迫害基督徒期間被殺。在藝術和文學作品中，他常被描繪成雙臂被捆綁在樹樁、被亂箭所射。這是最常見的聖塞巴斯蒂安藝術寫照。他受到羅馬天主教、東正教尊敬。

麼規範，倒是更具個人特色：喜慶氛圍表現得更自然，更適合把畫當成結婚禮物送人；姿態更自由，也更真實，背景頗具現代感，樹木來自生活；遠景畫得要比拉斐爾喜歡的那個安靜的花園更像大自然。畫中的動感和事件，透過背景上的幾個人物彰顯出來，那裡有兩位殉道的聖徒，即來參加此次神祕儀式的聖凱薩琳㉟ 和聖塞巴斯蒂安㊱。儘管存在上述種種差異，但是，運用單色調來復現該畫，其效果與拉斐爾的 4 人物繪畫複製品，也不是沒有相似的地方。不過，他們的作品差別還是不小。畫冊上說，拉斐爾的聖母身披粉色（或粉紅色）長袍和藍色披風，聖約瑟身上是藍上衣和黃披風，我們據此比較下面的說法，柯勒喬的聖母身披紅袍和藍斗篷，此時我們把色彩的名稱當成參考就可以了。對「藍」色的定義也是不夠的，冷色的藍和暖色的藍、深藍和淺藍、柔軟的藍和粗糙的藍，不僅如此，術語之所以不準確主要還因為藍色在畫面上是要發生變化的，長袍上也好，披風也好，產生無窮無盡的層次感。各種層次不僅僅是明暗深淺之分。藝術家不會把「藍色」混合到黑色裡，也不會把黑色混到藍色裡使其更深 —— 也不會把白色倒進去使藍色變得更淺。不過，他那麼做也是可能的，但那不過是眾多方法之一。藍色

在一個地方成了暖色，但在另一個地方又變
成冷色；在一幅畫上是純粹的藍色，在另一
幅畫上又被改得更像綠色，你也說不出到底

圖 21〈聖凱薩琳神祕的婚禮〉（*The Mystic Marriage S. Catherine*），柯勒喬

像什麼，在第三幅上又像紫色，在第四幅像
深灰色，在五幅畫裡色彩又變白了變淺了，

宛如地平線那邊晴朗的天空。然而，從效果來看，全部衣物從上到下還是藍色的。色彩效果變化不定，變幻出來的各種層次也不可預測──沒法模仿，沒法描寫，然而，如此變幻的「層次感」才是色彩畫家的魅力所在。現在，這些可愛的層次和色彩的輝煌在柯勒喬那裡比在拉斐爾那裡得到了更大的彰顯。下文還將就此及與之相似的差異予以討論，那將是威尼斯人的色彩取得的更大的輝煌。

輝煌的時代

① 圖 22〈大財運〉（*The Great Fortune*）：金屬雕版畫，12 英寸高，阿爾雷希特‧杜勒作。

② 阿爾布雷希特‧杜勒（Albrecht Dürer，1471–1528），德國中世紀末期、文藝復興時期著名的油畫家、版畫家、雕塑家及藝術理論家。杜勒借由他對義大利文藝復興的認識，將羅馬神話帶進歐洲北方的藝術，這也使他成為北方文藝復興中最重要的畫家之一，而他也有許多的理論，其中包括了數學定理、透視及頭身比例等。

我們應該從義大利轉向北方，才能發現因那個時代的變化和成長而產生的鮮明對比。圖 22①是阿爾布雷希特‧杜勒②奇妙的雕版畫，畫名是〈大財運〉，之所以稱為「財運」，原因是「你看，她腳踏石球，滾壓呀，滾呀，滾呀」，之所以稱為「大」，原因是還有一張更小的雕版畫，其主題幾乎與此相同。據說，她手裡蓋蓋的酒杯意指「節制」，

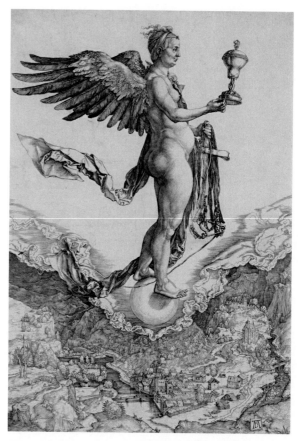

圖 22〈大財運〉（*The Great Fortune*），阿爾布雷希特‧杜勒

畫上的理念從她左手握著的韁繩也可以得到
印證。杜勒設計的畫叫人稱奇，至於當時
他心裡是怎麼想的，我們不得而知。不過，
女神腳下是雲彩，雲彩下方的鄉村好像是女
人歇息的地方，此地是匈牙利的一個村落，
叫伊塔斯，畫家的父親就是從村子裡走出來
的。小村落是德國風格的，散發出中世紀的
鄉村氣息，杜勒畫的到底是不是那個不知名
的村莊，對我們來說並不重要。但是在杜勒
的心目中，那裡應該是他熟悉的一座村鎮，
他的畫也忠實地再現出那裡的景象：兩座不
大的城堡、粗糙的小木橋、幾棵樹、幾排房
子，房子一共也超不過 25 棟，簇擁在小教堂
的周圍。凡此種種都是重要的，因為畫中的
景物與菲力比諾（圖 9）完全不真實的風景形
成了鮮明的對照。此畫的意義還無法確定，
但其中的旨趣，對熱愛繪畫的人來說，就足
以吸引他們了：畫上的景物為什麼要以這種
方式表現出來。有些畫的內容更好理解，一
看便知，如果我們專挑這種繪畫來研究，那
麼我們從中得到的教益可能要減去一半。

　　小霍爾拜因與拉斐爾是同時代的人，也
是一位偉大的畫家，若是把他們二人比較一
下，一定會引起我們的好奇心。與拉斐爾那
種含蓄的典雅有所不同，小霍爾拜因在北方
講德國人的故事，他更率真，有話就說，有

③ 圖23〈邁耶的聖母〉(*The Meier Madonna*)，即〈聖母子與捐贈者的家人〉(*The Madonna and Child with family of the donor*)（1526年）：木板油畫，4英尺8英寸高，現藏德勒斯登歷代大師畫廊，為小漢斯·小霍爾拜因所作。收藏在達姆斯塔德特畫廊的複製品，可能是更好的一副，但兩幅可能都是真跡。在圖23裡，裝飾性的拱肩沒出現在畫框上，因為在拍照時沒拍進來，對此不能不說是一大損失，但對我們的研究並無妨礙。

一股更清澈的宗教熱誠。圖23是〈邁耶的聖母〉③，上面的人物面部更堅韌，表情更像北方的農民，特別是左側的鎮長，讀者難免要為之動容，因為他們可能聯想到波提且利、基爾蘭達和拉斐爾設計的人物頭部，不過，若是說面部表情還有任何意義的話，那麼可以說，與義大利人相比，德國人的神情更專注、更自然 —— 一句話，更虔誠。

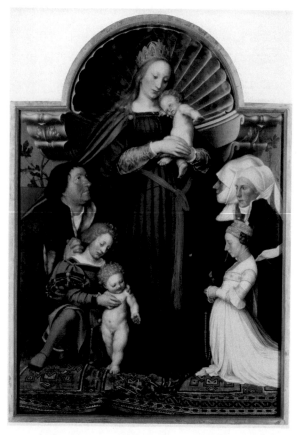

圖23〈邁耶的聖母〉(*The Meier Madonna*)，小霍爾拜因

不僅如此，小霍爾拜因與拉斐爾相比，是更偉大的色彩畫家。他能更好地畫出色彩的層次感。

名為〈大使〉的繪畫足以引起我們的羨慕，現藏倫敦國家美術館，圖24④將其再現出來。從畫面可以看出，色澤宛如複雜的馬賽克，無比和諧，此為該畫的普遍特點。在

④ 圖 24〈大使〉（*The Ambassadors*），又稱〈二紳士肖像〉（*Portraits of two gentlemen*）：木板油畫，6英尺9英寸高，1533年小漢斯·霍爾拜因作。地面上方飄蕩的頭骨，彷彿是從裡面的鏡子照射出來的。該畫的所有人是拉德諾伯爵，原來收藏在威爾特郡朗福德城堡，1890年轉售英國政府。

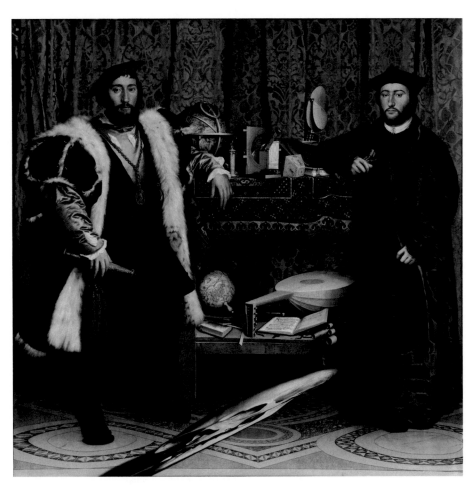

圖24〈大使〉（*The Ambassadors*），小霍爾拜因

拉斐爾的作品裡，幾乎沒有幾幅能產生這種效果。

　　畫家要對研究和思想的兩個重要目標進行選擇 —— 一方是莊嚴肅穆的效果，為此畫家的技巧要嫻熟，要製造出顯眼的光和影，另一方是絢爛的效果，為此，畫家要對色彩進行複雜的提煉。佛羅倫斯畫派的藝術家早已做出選擇，此後，他們一路堅持到底。佛洛倫薩人重視莊嚴肅穆，重視面部表情，他們以越來越大的熱情探尋與人物造型相關的知識，希望用線條和色澤表現出來。他們開始繪畫之後，在一定程度上，繼續堅持冷色調。壁畫的畫法因其淺淡的色調和對普遍效果的嚮往，自然成了他們的方法。他們唯獨借助此法，才能畫出稍顯嚴峻的刻板的莊嚴肅穆，因為經過這種畫法的處理，色彩沒有深度，也沒有繁複的細節，畫的表面顯得堅實有力，但光澤不足。對那些專注典型性和普遍性的畫家來說，這種畫法是理想的，他們對周圍實物的真實色彩並不在意，他們把目光轉向所謂人物的內在特質。

　　北方義大利人、倫巴第人和威尼斯人選擇了更寫實的、不太嚴峻的畫法。他們發現在木板和畫布上混合顏料，可以產生更理想的色彩效果，其他所有裝飾性應用都不能與之相比，刺繡、琺瑯、威尼斯牆面上一板一

眼鑲上的馬賽克，乃至教堂的彩繪玻璃，都不能與之相比——此時，帕爾馬和威尼斯那些偉大的色彩畫派應運而生，彷彿為他們打開一扇大門，門是誰打開的，什麼時間打開的，對此我們只能猜測。必然是藝術家，如貝倫森⑤先生所說，他們「其實畫的是英俊的、健康的、理智的人們，一如他們自己」，儘管他們還假借宗教題材。還有一種因素可能對威尼斯人在這方面的發展起到過作用——威尼斯自身或其戶外稀有的美麗——她那張臉，人們在大運河上飛速駛過的船上或在外面的錨地，也就是在聖馬可運河之上，都能看到她的面容。羅斯金說過，人們的想法夠聰明，他們改變了威尼斯的街道，「到處都是外部裝飾，因為此地沒有平板船那種可以憩息的地方」。他說這番話是為了回應有人對過度戶外裝飾的評論，評論者並非沒有道理：商店和公司的門臉要裝飾，連工廠也要裝飾。你沒有閒暇，對周圍的環境連看一眼的時間都沒有，你就沒必要裝飾環境，人們步履匆匆，忙得不亦樂乎，你非要強迫他們注意你的裝飾，那是以庸俗的方式貶低藝術。所以威尼斯人並不裝飾他們的兵工廠，他們僅僅裝飾了工廠的大門。但是，他們對住宅的外面卻用了不少顏色，我們不知道還有哪座城市這麼做過，這方面

⑤ 貝倫森（Bernard Berenson, 1865-1959），美國藝術史學家，主要研究文藝復興時期的藝術史，著有《佛羅倫斯畫家繪畫》（Drawings of the Florentine Painters）。

僅有 1860 年留下的痕跡，而大批遺存至今都
在威尼斯內陸的城鎮裡。但在威尼斯，他們
喜歡在外面用顏色，內容究竟怎樣，我們現
在所知不多，也就是說，藝術家們以畫筆為
工具，以大型人物為題材，施以各種顏色，
到底畫的是什麼，總之在外面的牆面上，畫
的並不僅僅是圖案，如在維琴察和帕多瓦。
在文藝復興時期更莊重的年月裡，各種形狀
的大理石，有圓形的，也有長方的，四周再
鑲上精巧的白色大理石，然後嵌在建築物的
外牆上，這種設計說明，15 世紀的設計者在
延續 12 世紀的建築風格，當初人們在房子外
面修建圓形拱門，他們用希臘的大理石來裝
飾聖馬可的外表。穆拉諾島的威尼斯畫派的
藝術家（路易吉‧維瓦里尼是最為優秀的代
表，參見圖 14）在 15 世紀還有裝飾外部建
築的習慣；還有偉大的喬瓦尼‧貝里尼，以
其真正神聖的品格，對宗教有股佛羅倫斯人
的篤信，也是一位色彩畫家，還可能是威尼
斯以外最偉大的色彩畫家。

　　但是，有個出眾的和神祕的人，我們稱
呼他喬久內，他的到來才象徵著偉大的色彩
畫派的開始。他英年早逝，現在僅有 3 幅畫
被確定為他的真跡。3 幅畫至少有 1 幅，失
落在遙遠的小鎮上，就是潟湖以北的山區鄉
下的卡斯特爾‧弗朗哥；另一幅藏在威尼斯

〈埃涅阿斯、伊萬德和帕拉斯〉（Aeneas, Evander and Pallas），
又稱〈三位哲學家〉（The Three Philosophers），喬久內

私人手裡，還有一幅我們輕易能看得到，也是3幅畫裡名氣最小的，我們稱其為〈埃涅阿斯[6]、伊萬德[7]和帕拉斯[8]〉，現藏維也納藝術史博物館。不同的作者在不同的時間把其他繪畫也安在他的名下，就這些繪畫的特點來說，更像提香等人的手筆，在他們漫長而充實的一生裡，他們在自己的手裡實現了那個時代大部分的藝術生命，他們是引路人，他們覆蓋了藝術領域，那些成績不大的畫家都被他們遮掩在下面。研究提香藝術的學者不會反對如下說法：如果沒有喬久內，提香也不會是提香。在特納[9]和他同時代的朋友吉爾丁[10]那裡，亦確實如此，吉爾丁死後，特納繼續畫了下去。但是，近來更嚴謹

[6] 埃涅阿斯（Aineías），也譯作「伊尼亞斯」，特洛伊英雄，宙斯7世孫，安基塞斯王子與愛神阿佛洛狄忒（相對於羅馬神話中的愛神維納斯）的兒子。埃涅阿斯的父親與特洛伊末代國王普里阿摩斯有著疏堂兄弟的關係。維吉爾的〈埃涅阿斯紀〉描述了埃涅阿斯從特洛伊逃出，然後建立羅馬城的故事。他在希臘與羅馬神話及歷史中扮演很重要的角色。他也在荷馬史詩〈伊利亞特〉和莎士比亞的〈特洛伊圍城記〉中出現。

[7] 伊萬德（Evander），在希臘語中名字的意思是「好人」或「強壯者」，是傳說中將希臘的眾神、法律和文字帶入義大利的賢者。

[8] 帕拉斯（Pallas），埃涅阿斯對抗拉丁聯軍之時的盟友。在作戰時死於埃涅阿斯的對頭圖努斯（Turnus）之手。

[9] 特納（Joseph Mallord William Turner, 1775–1851），簡稱 J·M·W·特納（J. M. W. Turner）或威廉·特納（William Turner），又譯透納、泰納，英國浪漫主義風景畫家、水彩畫家和版畫家。他的作品對後期的印象派繪畫發展有相當大的影響。

[10] 吉爾丁（Thomas Girtin, 1775–1802），英國畫家，蝕刻畫家，現代水彩畫的創始人。他的蝕刻畫也充分展現他的藝術才華和個性。他因肺結核英年早逝，其朋友和一生的競爭對手特納評論道：「如果吉爾丁還活著，我一定沒有現在的飯碗。」

⑪ 圖 25〈佩薩羅聖母〉
(*Madonna di Ca' Pesaro*)，即
〈聖母子和佩薩羅家族成員〉：
布面油畫(1519)，約 15 英尺
高(人物與真人一般大小)，
現藏威尼斯聖方濟會榮耀聖母
教堂，提香作品。

的作家提出，喬久內至少比提香早生了 12
年，與此同時，研究者也知道兩位畫家在一
起畫過不少，於是他們又推測，在名氣更大
的提香早期作品裡有不少喬久內的影子。

　　我們接下來討論提香，把目光轉向那幅
絕妙的繪畫——〈佩薩羅聖母〉（圖 25）
⑪，該畫在歐洲的祈福畫裡是最偉大的一幅，
如此評價足夠公平的了。其主題簡明如其他
同名畫，不同的是，威尼斯祈福畫的習慣比
其他地方持續得更長。名門望族小心翼翼地
與教皇保持距離，他們可不想讓教皇干預自
己的宗教事務，甚至不惜一戰。與此同時，
他們還想完全服從基督教的指令和傳統。因
此，在我們眼前的繪畫上，雖然聖母所占畫
面不大，雖然幾個虔誠的人，如翻開書的聖
彼得和聖母身旁的聖方濟各，占有三分之一
的畫面，但他們高高在上，站在構圖的中央
部分，暖光從上照在下面幾個人身上。唯獨
能把幾個聖人的視線吸引走的，是拱門上方
那幾個扶著十字的天使。一面大旗陡然亮出
佩薩羅家族顯眼的標誌，族徽刺過波吉亞家
族的族徽。色彩柔和的族旗上繪有刺繡和金
絲，但仍然不足以把注意力從人物那裡吸引
走，所以盛裝在身的貴族跪在畫的下側，所
以全副武裝的士兵擎著族旗，手裡還抓著身
披大圍巾的突厥戰俘。頭部處理的可謂毫無

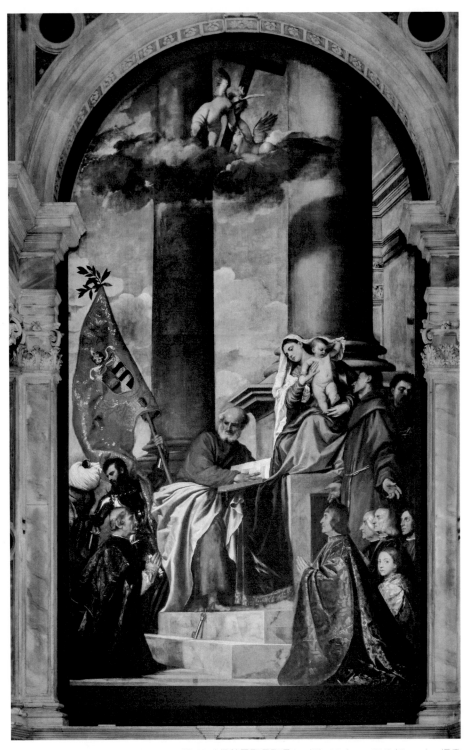

圖 25〈佩薩羅聖母聖母〉（*The Madonna Di Ca' Pesaro*），提香

〈聖母現身神廟〉（*The Presentation of the Virgin at the Temple*），提香

破綻，不僅如此，人物身上的綢緞和發光的金屬處理得也相當高明。

　　提香自信能塑造出有力的人物。頭部是傳遞神態的橋梁，他駕馭頭部的技巧沒人能與之相提並論，也沒有遇到對手。對人物的處理，連同毫無瑕疵的、最有趣的繪畫魅力，足以使其作品獨占鰲頭。他並不用太多時間處理那種動人的人物或驚人的事件。幾年之後提香畫出名畫〈聖母現身神廟〉，現藏威尼斯學院美術館。畫上提香以簡潔、明顯的手法把事件描寫出來。畫上的小女孩朝神廟的臺階上走去，臺階一側是從下往上畫的，高高在上的大祭司等在那裡，周圍所有觀眾為小女孩的鎮定自若而感到驚愕。觀眾所占的位置並沒有刻意安排，他們之所以取得如此顯眼的效果，不過是因為後面的建

築。那是迷人的建築，自由的古典主義與牆上熟悉的色彩圖案形成鮮明的反差，從總督宮牆上的壁畫來看，我們可以說畫裡的建築是威尼斯的產物。此畫大不如前，人物頭部的魅力沒有完好地保存下來，鮮豔的色彩也褪去了光澤，幾乎各個部分都發生了變化，唯獨沒變的是那種毫不做作的繪畫方法，彷彿出自 15 世紀崇尚質樸的畫家。學者可以用這幅畫和構圖簡潔的圖 26⑫ 對比一下，後者

⑫ 圖 26 〈聖母現身神廟〉（The Presentation of the Virgin in the Temple）：布面油畫，15 英尺長，一度把威尼斯果園聖母堂的大管風琴擋在了後面，現還在教堂內。約 1550 年完成，那是丁托列托（Tintoretto）的第一個學徒期，他也被稱為「小染匠」，其真名是雅克坡．洛巴斯提（1518–1594，Jacopo Robusti）。

圖 26 〈聖母現身神廟〉（The Presentation of the Virgin in the Temple），丁托列托

是丁托列托的作品，他和提香是同代人，表現的主題也是聖母現身。神廟的臺階朝上面排開，呈錐形升起，幾乎占據整個畫面，因為太顯眼，臺階上「升起的人」以相當高雅的方式被雕塑烘托起來。孩子馬利亞獨自朝臺階上方走去，與天空形成反差，在這種背景下，她身上淺色的光環也被光線變得弱了下來。臺階上還坐有老人、年輕人和一個女子，一如當年在羅馬，那些坐在西班牙臺階上的模特兒，與其不同的是，丁托列托的人物透過身上的服裝和不多的衣物，呈現出一種東方人的長相。臺階上還有其他女子及其孩子，眾人動作緩慢，拾級而上，有人坐下來歇息，有人繼續這次艱難的旅程。這一過程具有重大的意義，是一項艱巨的使命，因為，我們可以看到丁托列托在前面畫了一個小女孩，她需要並正在接受來自榜樣馬利亞的鼓勵，還有一對夫妻完全放棄，他們坐在那裡歇息，與此同時，畫上還有看客，他們的在場可以印證，眼前發生的是一種儀式，有人看才叫儀式，如同旁觀遊行隊伍。該畫構圖的繁複程度，一如提香的簡潔。人物更做作，他們的動作和神態被故意畫出一種鮮明的目的感，那些動作顯然是反覆推敲出來的，構思更為嚴謹，表達得也更為有力。該畫在其他方面找不出半點毛病，哪怕在威尼

斯，也是給人印象最為深刻的力作之一。你可以到遠方的教堂裡看畫，希望從那裡得到更多東西，你至少能從高超的設計上得到最為有力的印象。即使在單色調的複製品上，藝術家的大作也充滿張力，但是，這位偉大的藝術家反反覆覆地努力，希望掌握理想的光線和暗影，要在羅馬畫派的地面上與對方一比高下，如此一來，如同在其他幾幅畫上，該畫就顯得太壓抑，對熱愛顏色的人來說，就不如提香和喬久內的螢光閃閃那麼誘人。那二位主動吸收了溫暖的暮光，將其當成普遍的色調，他們以為，以鮮明的日光與光線和陰影行成反差，乃至與指向「價值」的注意力形成反差，必將使其繪畫難以達到到他們非要達到的理想高度。

丁托列托作為藝術家的主要特點是：他能以寫實的畫法掌握主題，非把主題畫出來不可。因此，在一幅我們在此沒法再現的、甚至也未必能描述出來的繪畫上，我們發現畫家是那麼大氣那麼複雜，觀眾看到的〈基督受刑圖〉⑬似乎一如當初的場面，所謂觀眾是指對羅馬人行刑方式感到好奇的人。兩個竊賊之一的十字架以普通的自然的方式豎了起來，罪犯已經被綁在十字架上。3 個人壓在十字架的下端，另外兩個人要抬起十字的雙臂，第 6 個人在拉繩子，與此同時，對

⑬《基督受刑圖》（the Crucifixion），現藏聖洛克大會堂，覆蓋約 43 尺長的牆面，所在房間名為阿爾伯特。完成日期是 1565 年。

〈基督受刑圖〉（*the Crucifixion*），丁托列托

面的繩子握在三人之一的手裡，他此刻還壓在十字的下端上。基督的十字架已經豎在那裡，一把梯子支在十字架的後面，梯子上的一個人要把海綿繫在木桿上，海綿在另一個人托起的水盆裡。以上場面充滿動感。那些沒參與行刑的、還沒在基督腳下朝拜和流淚的人在周圍觀望，他們好奇，他們感興趣，不少人還騎在馬上，其中之一全身披掛，好像是羅馬的百夫長在對行刑發號施令。如此生動的場面把聖經題材表現得淋漓盡致，19 世紀之前的作品，都無法與之一比高下，因為場面彌漫出可怕的性質。更值得一提的是，場面的恐怖感，不過，那確實是丁托列托的特長——把他要表現的事件都畫出來。

也不是完全的寫實主義，也不是從平時的生活裡尋找可能性，尋找其中的藝術靈感：丁托列托希望選取宏大的事件和莊嚴的場面，所有古典的純粹主義者都是如此，但他更喜歡調動自己想像力，按照現實生活中應該發生的樣子，把場面和事件再現出來。此外，如同米開朗基羅，丁托列托也熱愛確定的、有力的行動，以及其拉動的人物造型，二者不同的是，威尼斯畫派的藝術家把對人的理解放在第一位，他從日常生活中得到的樂趣就在他身邊。

圖27[14]是著名的〈墨丘利與三女神〉，現藏總督宮。寫實主義的畫家不大可能選取這種場面。畫面顏色是威尼斯畫派的典型代表，然而，其明暗對比的畫法卻取自南方畫派。這些差別很大程度上是藝術家視角造成的，與他大腦裡的想像力和眼光有關。他如何看待眼前要創作的畫？在提香眼裡，那幅畫的後面可能有一座大山來當風景，遠方可能變得不那麼顯眼，他可能以溫暖的光線製造一種和諧，使人物盡可能與普通生活有所不同，以此來彰顯那幾位裸體的人物，與此同時，他也可能不大在意光線與暗影。丁托列托喜歡光影。如果可能的話，他甚至希望把暗影投在畫面上。我們可以看一下，中間人物側身和肩膀處顯眼的陰影。請注意這些

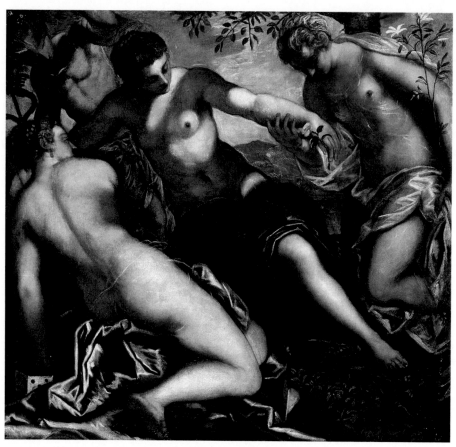

圖 27〈墨丘利與三女神〉（*Mercury and the Graces*），丁托列托

投下的陰影，幾乎不比中間人物和其他人物
遮擋起來的部分（即背光部分）更顯眼。提
香對這種效果似乎是不在意的，然而，為取
得這種效果，丁托列托幾乎要失去一部分炫
目的威尼斯畫派風采。也許在下文將要提到
的一位大師的作品裡，顏色、光線和暗影及
抽象的形式才能完美地結合起來。

我們現在要討論的是保羅・卡里雅利[15]。他出生在維羅納的一個家庭裡，他的祖上也熱愛藝術，維羅納是阿迪傑河上那座可愛的城市，其魅力是不朽的，對那些熱愛高雅環境下建築藝術的人來說，其氛圍必定影響城牆內長大的每一位藝術家。但 16 世紀的環境幾乎不允許一個偉大的畫派在其中成長起來。他們被喊走了。更大的更有力的社會請他們到場，請他們作畫。尤其是威尼斯，當時是所有威尼斯人的首都，那座頗具皇家風範的城市，從更小的地方吸引走大批人才。因此，被人叫做委羅內塞（維羅納人）的保羅也來到潟湖之城。他在 27 歲之前就在城裡安頓下來並開始作畫，他取得的偉大成績中的一部分是 1560 年及其後的幾年，再到他 40 歲之前完成的。不過，他活到 60 歲，在那麼多年裡他始終在繪畫。他繪畫的特點在他來到威尼斯不幾年之後即被人承認，這些特點直到最後也未曾變化，或者說，變得更有意義，更為重要。他以幾乎是超人的能力，以幾乎是難以想像的活力，走向一個目標，非要畫出絕對正常的繪畫，那種在光線、暗影和色彩之間，在形式的尊嚴與真實的行動之間，在絢爛與樸素的魅力之間，能夠達成絕對平衡的作品。

研究者推測，我們的畫家用中性色彩

[15] 保羅・卡里雅利(Paolo Caliari)，即保羅・委羅內塞。

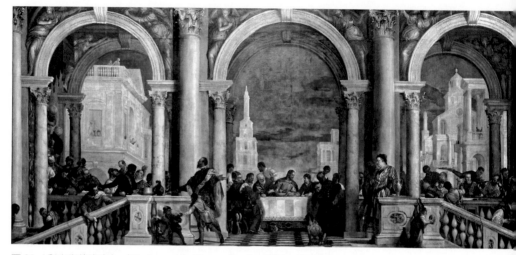

圖 28〈利末家的宴會〉（*The Feast at the House of Levi*），保羅‧委羅內塞

（middle tint）畫出一整幅畫，也就是說，不用高光或深影，全部使用堅實的半透明的色彩，畫出一張色彩發淺發暗的作品，當作品完成時，再把更強的光影塗抹在畫的表面上。以這種技法繪畫，畫家要具有不同一般的智慧，不僅如此，他還要預見可能出現的效果，不能有絲毫差錯。畫家必須在大腦裡把整幅畫面想像出來，如光線和暗影，之前都要成竹在胸。不然的話，他就沒法決定中性色彩，因為其中顏色的層次感實在不好掌握。不然的話，他就不能透過一種辦法來完成一部作品。畫面上的每一筆都與其他筆觸相互連繫，每個色調、每種色澤都與其他色調和其他色澤發生關聯，在層次上一級

一級地排列開來。不過，維羅納的畫家熱愛色彩，希望更奇妙的色彩結合起來，如此一來，繪畫就變得更複雜更困難。要是畫水彩畫的話，你可能運用溼漉漉的粉紅色，然後等待淺白色的出現，與此同時，水彩依然是溼的。這時你再把少許藍色和褐色融合進去，然後你焦急地等待出來的效果，在此過程中，你可能看見相當漂亮的色彩——與鮮花不相上下的顏色。但想像一下，這一過程發生在畫布之上，上面有 45 個與真人一般大小的人物，他們身披盛裝，被安排在氣派的建築裡，上面是藍白相間的天空（那種潟湖的天空），下面是眾多走動的、比劃的、忙碌的活人，以及他們的面部表情，你還得把他們安排到位，在意趣方面，不讓拉斐爾的比例安排超過你，儘管兩者可能有所不同。而且，在強烈的純粹的日光下，你還得確保畫面各個部分都能達到理想的效果。對有些人來說，委羅內塞可能是畫家的領袖，真正「位居中央的人」。自從 1860 年[16] 我在威尼斯初次看到他的作品，他對我來說就是這種人物。我還記得，他的光線和色彩是日光，不是那種固執的發白的黎明的光線或太過成熟的日落的光線。從這個角度來說，他是寫實主義者。與其相反的是理想主義者，如柯羅[17] 或柯勒喬。

⑯ 與義大利畫家相關的評論寫了 50 年，其中很少提及委羅內塞。此後我找到兩部研究他的力作，一是約翰·拉·法奇（John La Farge）1904 年 9 月發表在《麥克盧爾雜誌》（McClure's Magazine）上的文章，一是坎揚·考克斯（Kenyon Cox）1904 年 12 月發表在《斯克里布納雜誌》（Scribner's Magazine）上的文章；文章收入 1905 年的《古今大師》（Old Masters and New）。此處引用我對保羅（Paolo）的部分評論，選自《賈維斯收藏早期義大利繪畫手冊》（Manual of the Jarves Collection of Early Italian Pictures），該書 1869 年經耶魯學院（現在的耶魯大學）出版。「委羅內塞不如提香的設計那麼氣派，也不如提香畫人的技法嫻熟，因為他的部分裸體畫得不夠好。他的顏色不如提香的莊重和深邃，他的構圖不如提香的大膽、開闊。他的風格簡單、不做作，他是晚期的喬久內（Giorgione），但取得的成績更大。他的色彩明亮、純粹，他作品中的顏色、明暗對比和形式達到了絕對的和諧。他是全方位的裝飾性畫家，如同所有威尼斯人，他鍾情華麗的服飾和宏偉的建築，他的繪畫裡到處都是文藝復興時期風格的建築，他喜歡畫絲綢的圖案和服裝褶紋。」

⑰ 柯羅（Jean Baptiste Camille Corot, 1796-1875），法國著名的巴比松派畫家，也被譽為 19 世紀最出色的抒情風景畫家。畫風自然、樸素，充滿迷濛的空間感。

⑱ 圖 28〈先生的盛宴〉（*Il Convito del Signore*）；一般稱為〈利末的宴會〉（*The Feast at the House of Levi*）（路加:5:29）：遊客將其稱為綠衣男人，因為左手一側拱門廊柱旁那個顯眼的男人從上倒下一身綠色服裝：布面油畫、約 41 英尺長，為聖女修道院作，1572 年喬瓦尼和保羅，保羅・委羅內塞作，樓梯口兩個底座上刻有如下文字：Fecit D. Covi. Magnu. Levi: Luca Cap. V: A. D. MDLXXIII: Die XX Apr。

圖 28⑱ 的名字在威尼斯是〈先生的盛宴〉（*Il Convito del Signore*），但現在流行的還是題在畫上的名字〈利末家的宴會〉。左側拱門下大柱子旁的那個大人物赫然站在那裡，他身上的服裝從上到下都是綠色的，但顏色有好幾個層次。正是這種成功的顏色（似乎太大膽地從綠色裡提煉高雅的色彩）為這幅畫贏得大名。不過，要分析這幅畫也是不可能的，因為其中故事太多，如同現藏羅浮宮的那幅著名的〈迦拿的婚筵〉，觀眾要從上往下看才行。〈利末家的宴會〉場景沒

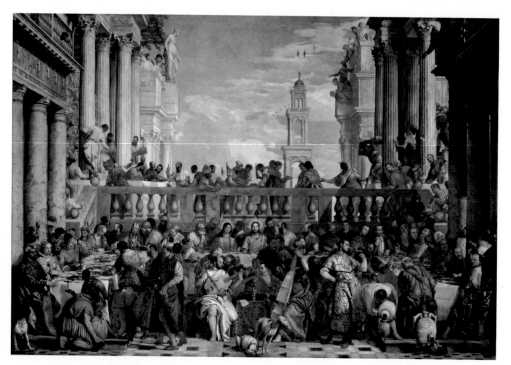

圖 29 〈迦拿的婚筵〉（*The Marriage at Cana*），保羅・委羅內塞

那麼大，也沒那麼複雜，因為安排場景的那個平臺在觀眾視線之下不足 3 英尺。尺寸稍小、畫法稍簡單的〈迦拿的婚筵〉現藏德勒斯登歷代大師畫廊（圖 29[19]），其構圖更容易掌握，我們也可從中發現這位畫家領袖是如何使用材料的。人物身體簡單而又自然的運動和豐富的面部表情，輕鬆的、不做作的敘述、不張揚的顯赫，如畫中氣派的建築和平時少見的器物，都是保羅的特點，一如他那奇妙的顏色（對我們幫助不大）和無可挑剔畫技。請注意畫家堅持把注意力集中在中心事件上，如釀酒過程，釀酒大師在檢查酒的色澤和透明度，一個客人在品酒，另外兩個客人在一旁急切地觀望，此時，酒正從酒壺倒進一隻玻璃杯，還有一個人物從桌旁轉過身來，臉上帶著熱切的詢問的表情 —— 這些人物統統被安排在畫面中央。

威尼斯人喜歡節日的氛圍和場面，他們也有足以對外顯示的東西，建築、奇物、雕塑、繪畫和加工後的黃金，凡此種種都集中在一座城市，那裡沒有泥土，沒有灰塵，沒有苦役，也沒有惱人的車輪聲。要把這種威尼斯的精神準確地顯現出來，我們需要世界名畫以外的繪畫，我們需要幾筆勾畫出來的傳奇，如，巴麗斯·博爾多內[20]的〈聖馬可的指環〉。因為據書上說，一位漁民被人

[19] 圖 29〈迦拿的婚筵〉（the Marriage of Cana）：布面油畫，15 英尺 8 英寸長。現藏德勒斯登歷代大師畫廊，保羅·委羅內塞作，參見前注。

[20] 巴麗斯·博爾多內（Paris Bordone, 1500–1571），義大利文藝復興時期畫家。

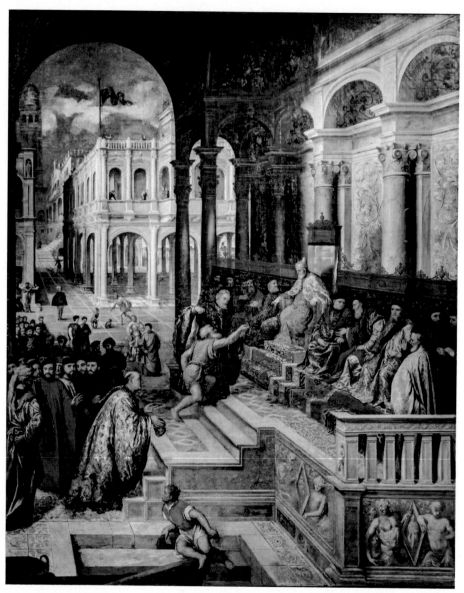

圖 30〈聖馬可的指環〉（*Ring of Saint Mark*），巴麗斯・博爾多內

勸說划船闖入風暴，運送 3 個貴族長相的人 —— 他們要實施一項偉大的拯救奇蹟，他們告訴漁民到總督那裡要酬勞。漁民說空口無憑，此時 3 人中的 1 人從手上摘下指環，說：「他們是聖尼古拉和聖喬治，我是聖馬可，這枚戒指不在我身上了，你可以讓總督看看。」圖 30[61] 講的正是這個故事。值得注意的是，畫的色彩相當可愛，畫家聰明地把光線分布在畫面上，取得了一次偉大的勝利。儘管這幅畫不如委羅內塞的一流作品，也沒有丁托列托偉大作品的張力，但是，畫上的那種安靜無處不在，足以和威尼斯的任何一幅繪畫一比高下。要等我們看完三四位偉大畫家的大多數一流作品之後，才感覺到他們的作品要比一個人的一幅或兩三幅畫得好。

還有重要的一點也應予以考慮，此畫是現代故事畫的前驅，我們有必要在第 9 章裡對此予以充分討論。但在此也不妨說，當觀眾的注意力被吸引到故事和情感上的那一刻，藝術多少有所損失。在 15 世紀及之後的時代，講述的應該是《聖經》中人們熟悉的故事或聖人的傳奇，這種畫法是對繪畫的重要保證之一。

要正確理解 16 世紀或 1600 年之後義大利的繪畫，先要參照那些為窮人畫的畫。當然它們是版畫家的作品，就是在木板或銅板

㉑ 圖 30〈漁民在總督面前取出聖馬可的指環〉（The fisherman presenting the ring of S. Mark to the Doge），簡稱〈聖馬可的指環〉（Ring of Saint Mark）：布面油畫，12 英尺長，現藏威尼斯學院美術館，巴齊斯‧博爾多內（Paris Bordone, 1500–1570）作。

㉒ 維琴蒂諾（Andrea Vicentino,
1542－1617），義大利文藝復興
晚期畫家。

㉓ 安 德 莉 亞 尼（Andrea
Andreani, 1540－1623），義大
利文藝復興晚期畫家、雕版畫
家。

㉔ 寇 里 奧 拉 諾（Bartolomeo
Coriolano, 1590－1676），義
大利文藝復興晚期畫家、雕版
畫家。

㉕ 巴奇（Adam Bartsch, 1757－
1821），奧地利學者、藝術
家、雕版印刷專家。

㉖ 烏 戈・達・卡 皮（Ugo da
Carpi, 約1450－1525），第一
位運用明暗對比法的義大利版
畫家。

㉗ 圖 31《薩 圖 爾》（Saturn）：
木板雕刻畫，4板；安德莉亞
尼（Andrea Andreani）作；但
也可能是安德莉亞尼工作室
裡學徒藝術家們的作品，他們
當時曾經製作了很多大師的蝕
刻畫出版，署名皆為安德莉亞
尼。

蝕刻後往紙上印的那種畫。其中一種獨特的
設計，人們將其稱為明暗對比畫或黑白畫，
這種叫法也不大合適，版畫不過是用兩三塊
木板把不同色澤的灰色和褐色印在紙上。至
於畫家到底是誰卻很難確定。收藏舊版畫的
人可能熟悉他們中的兩三個名字，其中最著
名的如維琴蒂諾㉒、安德莉亞尼㉓和寇里奧
拉諾㉔，他們都是名人，因為巴奇㉕的著作對
他們有所描述，這是一部著名的參考書，凡
是研究古版畫的人都是從研究該書開始的。
書中提到烏戈・達・卡皮㉖的優點，稱其為
最值得崇拜的動手製畫的版畫家。圖31㉗是
4塊刻板印在灰紙上的，所以上面的畫有5種
色調，從白色到深灰，再到幾乎是黑色。上
面的簽名是姓名首字母拼起來的，兩個字母
A指的是安德莉亞尼（Andrea Andreani），
此外的字母和數位是「in mantova 1604」。
巴奇認為烏戈才是這幅版畫的製作者。不
過，因為藝術家到底是誰，他明確的目的又
是什麼，現在都無法確定，所以這部作品不
過是光線和暗影都很漂亮的雕刻版畫，而光
線和暗影更需我們關注。

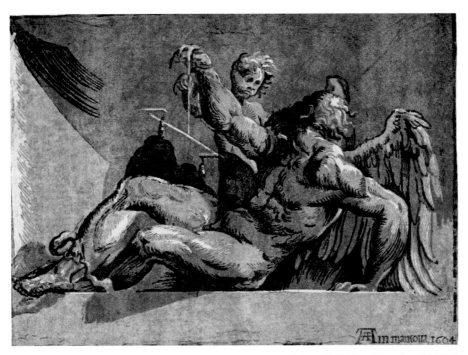

圖 31〈薩圖雨〉（*Saturn*），雕刻版畫

17和18世紀

　　對研究繪畫的學者來說，至少在最初幾
年，維拉斯奎斯的藝術是個不小的謎。專業
評論家說他沒有不足之處，凡是畫工和水彩
畫家需要知道的，他無所不知，在那些投身
藝術的畫家裡面，他也是最真誠的、最深邃
的藝術家之一。然而，他的畫卻沒有多少魅
力。他的作品沒有敘述事件，也沒有講述傳
奇，所以，那扇最重要的最好找的通向大眾
的門，對他來說是關上的。

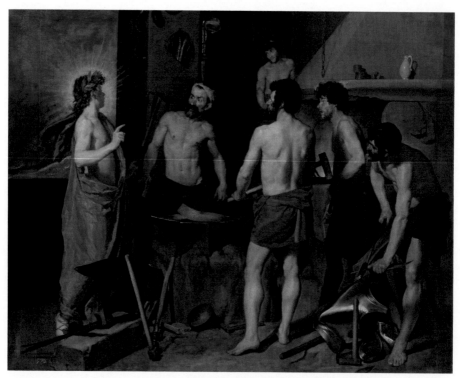

〈伏爾甘的熔爐〉（*The Forge of Vulcan*），藏於西班牙馬德里普拉多博物館，維拉斯奎斯

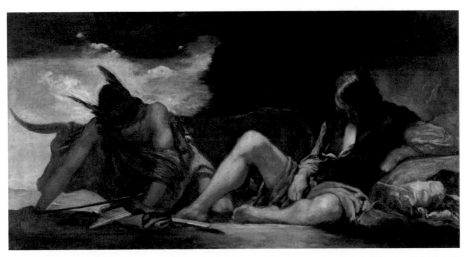

〈墨丘利和阿爾戈斯〉（*Mercury and Argus*），藏於西班牙馬德里普拉多博物館，維拉斯奎斯

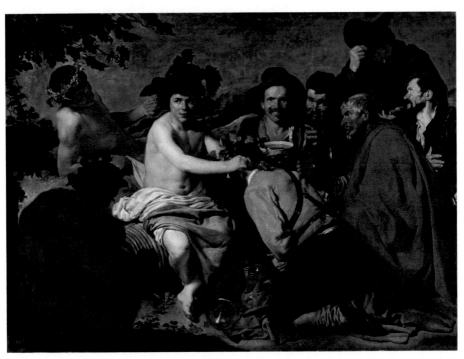

〈酒神的勝利〉（*The Topers/Los Borrachos*），藏於西班牙馬德里普拉多博物館，維拉斯奎斯

① 伏爾甘（英語：Vulcan）是羅馬神話中的火神，維納斯的丈夫。其相對應於希臘神話的赫淮斯托斯，拉丁語中的「火山」一詞來源於他。相傳火山是他為眾神打造武器的鐵匠爐。

② 阿爾戈斯（Argus），希臘神話中的百眼巨人。關於阿爾戈斯的譜系，說法不一。一些文獻說他是阿瑞斯托耳的兒子（因此得到別名阿瑞斯托里得斯），另一些則說他是阿革諾耳的兒子。還有說法認為他是伊那科斯的兒子。阿爾戈斯有一百隻眼睛，即使睡覺時也總有一些還睜著，因此得到別名「潘諾普忒斯」（「總在看著的」）。赫拉利用阿爾戈斯在睡覺時不用閉上所有眼睛的特點，將被變成母牛的宙斯的情人伊俄交給他看管。阿爾戈斯把母牛拴在邁錫尼聖林裡的一棵橄欖樹上，小心地看守著。由於他有許多眼睛，在睡覺時也可以讓其中一些睜著，所以母牛無法逃跑。後來赫爾墨斯受宙斯之命，用巧計殺死阿爾戈斯，釋放了伊俄。一說赫爾墨斯化裝成一個牧人，用優美的笛聲（或歌聲）誘使阿爾戈斯閉上所有眼睛，再將他殺死；也有說法認為赫爾墨斯只是憑暴力取勝，他從遠處用石塊把阿爾戈斯砸死。赫爾墨斯因此功績而得到別名：「阿古革豐忒斯」（意為「殺死阿爾戈斯的」）。

他畫的是肖像畫或那些在西班牙之外就沒法被人完全理解的題材，或者那些不容易讓人理解的主題，彷彿是杜勒神祕的設計。拉斐爾的典雅在維拉斯奎斯那裡並不存在。〈伏爾甘①的熔爐〉在形式上沒有古典高雅，面部也沒有魅力，儘管阿波羅也是畫裡的人物，戰神瑪爾斯戴了頭盔，身上沒有衣服，不過如此。那幅著名的〈墨丘利和阿爾戈斯②〉看不出希臘的氣息，看不出中世紀的活力，也看不出現代的感染力。〈酒神的勝

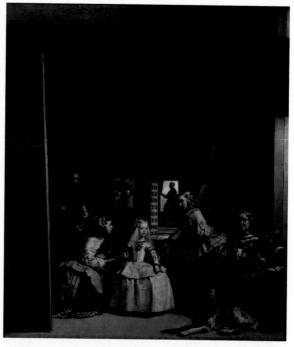

〈宮女〉（the Little Maids of Honor/Las Meninas），藏於西班牙馬德里普拉多博物館，維拉斯奎斯

利〉似乎沒法從理性的角度予以理解，似乎在胡亂地解釋人物。宮廷的場景太拘謹，太不自然。即使那幅著名的〈宮女〉也集合了最醜的服裝和最僵硬的線條，哪怕其畫技和純粹的藝術性是一流的，還有那些奇怪的馬匹，它們以傳統的方式在畫面上疾馳，把皇家肖像弄得一團糟。

他的畫幾乎找不到深深的、發光的色彩效果，大概也從來沒有溫柔的、珍珠般的色澤。我還清楚的記得初次與維拉斯奎斯的重

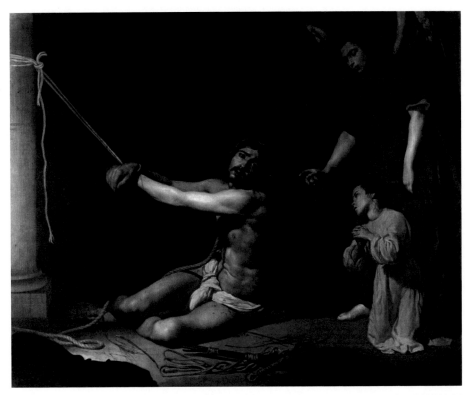

圖 32 〈基督受鞭刑後〉（*Christ after the Flagellation*），維拉斯奎斯

③ 圖 32〈基督受鞭刑後〉（*Christ after the Flagellation*），也稱〈基督被綁在柱子上〉（*Christ at the Pillar*）：布面油畫，6 英尺 8 英寸長，1639 年完成，現藏倫敦國家美術館。維拉斯奎斯作，他的全名是 Diego Rodriguez de Silva y Velasquez。

④〈維拉斯奎斯的藝術〉（*The Art of Velasquez*），我指的是 1895 年的對開本，不過，1899 年的袖珍版（大師系列）也可能是同一部著作。

⑤ 史蒂文生（R. A. M. Stevenson, 1847–1900），蘇格蘭藝術評論家。著名作家羅伯特·史蒂文生的表親。代表作：〈雕版畫〉、〈保羅·魯本斯〉、〈維拉斯奎斯的藝術〉、〈維拉斯奎斯〉等。

要作品相遇，就是圖 32③〈基督受鞭刑後〉，看後難免大失所望，那是傷心的失望，因為當時我的記憶裡充滿了威尼斯人色彩的魅力。確實如此，要等到你的判斷和經驗成熟之後，才能發現維拉斯奎斯之所以偉大的原因。當然，若要正確理解維拉斯奎斯，你在普拉多博物館裡工作才行，然而，在歐洲北部（聖彼德堡不在其中）和義大利有 40 幅他的真跡，其中 20 幅在倫敦或離此地不遠，3 幅在巴黎羅浮宮，5 幅在倫敦國家美術館，3 幅在德勒斯登歷代大師畫廊等，所以說，在馬德里之外的地方還是有材料的。此外，還有一流的藝術批評專門寫這位藝術家，大概是用英語寫的最出色的評論該是〈維拉斯奎斯的藝術〉④，作者是史蒂文生⑤。英國評論家把這部著作稱為印象派的教義聲明，如此定義也未必不公平，但是不論是作者還是讀者先要對下面的評價予以認可：印象派不僅僅是一個念頭，不是有人進來有人出去的幻想，而是兩三個偉大的技術原則之一，藝術家們可以在其中選擇這個或選擇那個，然後將其視為方向性的原則，視為繪畫的不二法門。現在我們來讀一下史蒂文生是怎麼寫的：

維拉斯奎斯依賴色調，依賴真光的魔法，依賴對人或物的比例嫻熟的駕馭，以此來安排〈掛毯編織者〉和〈宮女〉上眾多

〈聖母加冕〉（*Coronation of the Virgin*），藏於西班牙馬德里普拉多博物館，維拉斯奎斯

出場的人物，使其達到和諧的程度。在繪畫時，他對和諧線條的信任度之低，一如他在再現形式時對待固定的線條。他從來也不在人物的眼睛、嘴唇或其他特徵周圍破壞人物或面部（即他不畫輪廓，但他要畫出鮮明的邊角、清晰可溯的特徵界限或其他細節）。他透過色調的層次感來襯托親密感，而不是把精力用在固定的輪廓上。因此，在方法和目的上，一幅用色彩畫出來的小霍爾拜因與在白紙上用炭筆畫出來的小霍爾拜因沒有多大區別。維拉斯奎斯的畫完全是不同的藝術。

在維拉斯奎斯自己的藝術範圍內，甚至在其晚期作品裡，義大利傳統構圖和新的印象派構圖的差別，也是顯而易見的。〈聖母加冕〉被安排在一系列平衡的色彩與和諧靈活的線條之上。但我不懷疑，即使在這幅畫上，一個老派的純粹主義者也不會同意天使翅膀張開的方向，因為翅膀朝下指向畫面以外，而沒有朝上指向畫面之內。善於借助色調來構圖的藝術家，希望表現純粹理想的環境，在他放棄自然的同時，也要承擔幾分風險，如〈聖母加冕〉。

顯然，以上批評在〈基督受鞭刑後〉能得到佐證。一張照片可能更接近維拉斯奎斯畫作的效果，與之相比，保羅·委羅內塞的效果可能就出不來。藝術家非要使用色調不

可（不是為了色澤或色彩，不是成片的紅色和藍色，而是一片片稍稍混色的褐色和灰色），所以比較來說，攝影師就更容易拍出他的特點，當然，那些最不易發現的絕妙之處不在此列。此畫的核心是在影影焯焯的背景上突顯出圓滑的身體，再用稍微顯眼的光環在頭部形成光影，幾乎不與皮膚上的光線搶奪亮度。

　　畫面右側人物身上的衣服褶皺拖遝，即使作為習作，也不夠莊重，其動作也沒有多大意義。對創作這幅畫的人來說，駕馭油彩的技巧幾乎就是全部。他把小心調好的顏料當成一個目標；他輕輕地愛撫，希望畫出那種緩慢的輕柔的層次感，那是使用單色繪畫的畫工唯一的樂趣。如果我們是一流的石版畫家或最優秀的銅版畫家，從他們的立場出發，希望再現那種藝術專門為他們提供的題材，讓最輕盈的層次感和最強烈的反差輪番出現，那麼，我們多少就能理解維拉斯奎斯那種畫家的感情。當然在這位畫家那裡，還有更深刻的思想內涵，因為他畢竟擁有多種色調，他可以把色調連續添加到作品上，先畫一小片，然後再畫一小片，畫在不顯眼但卻有影響的彩色光點上。

　　國家美術館內的基督（指〈基督受鞭刑後〉）是他中年時創作的，而圖33⑥能讓我

⑥ 圖33〈掛毯編織者〉（*The Tapestry-weavers or The Fable of Arachne*）：顯然是藝術家在其晚年即1651年之後完成的，地點應是皇家掛毯廠，布面油畫，現藏馬德里普拉多博物館，9英尺4英寸長。

圖 33〈掛毯編織者〉（*The Tapestry-weavers or The Fable of Arachne*），維拉斯奎斯

們看到一部在時間上離我們最近的力作，畫面上是最漂亮的構圖之一。我們用畫上的黑色和白色就可以與最好的義大利繪畫一比高下，也不論後者來自哪個畫派。義大利繪畫為什麼要退居其次？那得請義大利人找原因。然而說到構圖，我們從上文史蒂文生的評價裡已經看到，那些刻意提倡印象派教旨的人以為，一幅畫上最重要的是把色調有序地結合起來，他們認為，若是從局部的角

度來看，維拉斯奎斯的構圖就與線條無關，甚至與聚結的團塊也無關，與之相關的是色調的相互轉變，即在創作全部構圖時，駕馭這些色調。其要旨是，你可以透過黑白對比來構圖，就是在主題上施以暗影和光線，使其互相轉變或形成反差，以此作為你的主要構想，或者，你也可以透過線條來達到目的，把外緣線變成可愛的曲線，或者，你可以透過團塊來達到目的，用一片衣物的褶紋來平衡或呼應另一片褶紋或比褶紋更結實的東西。至於〈基督受鞭刑後〉，其簡單的構造顯然經過藝術家的一番思考，與〈掛毯編織者〉那種複雜設計可謂異曲同工。如果你要尋找可愛的輪廓、姿態的美和我們主要在拉斐爾那裡才能發現的和諧比例，那麼，我認為，你在右側的那兩個人物身上就能找得到。當然，還沒有哪個人物能比那個左臂外伸處理一束紗線的姑娘畫得更巧妙，她身後有一位露出半個身子的人物畫得也是毫無破綻。有些藝術品要等你的眼力成熟之後才能看出其中的妙處，此其一。如對待〈力士參孫〉[7]，你以為你崇拜密爾頓，也能記下他寫的頌詩，也迷戀其中的魅力，但彌爾頓的故事似乎冷冰冰的，等你讀到 30 年之後才對你發生吸引。一如對待神祕的詩歌〈鳳凰和烏龜〉，愛默生[8] 在其大作《帕納塞斯

[7]〈力士參孫〉(Samson Agonistes)，為英國文學家約翰·彌爾頓所作長篇詩歌。以色列的大力士參孫被情人腓力斯人大利拉出賣，以色列人的統治者是腓力斯人，他們弄瞎了他的雙眼。參孫念念不忘復仇。後腓力斯人逼迫參孫演武，參孫推倒廟宇，與敵人同歸於盡。參孫充滿獻身精神，輕率的婚姻導致了不幸，雖雙目失明卻毫不屈服。這些使人們聯想到作者本人的經歷，以及作者在復辟時期內心的痛苦和絕不屈服的鬥志。這首詩劇以希臘悲劇為典範寫成，突出地表現了人物的內心感受，具有震撼人心的力量。

[8] 愛默生 (Ralph Waldo Emerson, 1803－1882)，美國思想家、文學家、詩人。他是確立美國文化精神的代表人物，新英格蘭超驗主義最傑出的代言人。

山》（*Parnassus*）的序言裡指出，評論家應該專門研究此詩，解釋其中的全部意義，與此同時，那些專家、那些莎士比亞的評論者，卻可能對〈鳳凰和烏龜〉嗤之以鼻，以為此詩不屬於莎士比亞，不過是伊莉莎白時代不幸的胡編亂造。一句話，對維拉斯奎斯抱有熱情的專家說他多麼了不起，但你對他們的說法還不能接受，此時，你不該和自己過不去，還應繼續欣賞你的藝術。研究藝術其樂無窮，哪怕你還不能完全理解這位提倡純粹技巧繪畫的藝術家。

荷蘭人林布蘭幾乎與維拉斯奎斯是同代人。在一定意義上說，他畫的很多畫與那位西班牙的大師有不少相似之處。這位荷蘭人和那位西班牙人都不反對把他們稱為色彩畫家，如果你以為這個稱呼還有特殊意義的話。然而，他們並不痴迷絢爛的色彩效果。如果你問一位林布蘭的崇拜者，怎麼能把他心愛的大師當成色彩畫家呢？他的回答是，林布蘭眼睛裡的大自然是一片片色澤和色調而不是線條或堅實的形式。對他來說，優雅的輪廓、莊重的姿態和動作、堅實和突顯的效果、透視，或者，透過背景來彰顯前景的人或物，凡此種種都不如光來得重要，透過灰濛濛的環境，把光線撒到一片畫面上，以此來充實畫面，使其產生更大的效果，這

才是最重要的。在繪畫藝術方面，這片顯眼
的畫面一定是灰色的或綠色的或從一般效果
來說其他顯眼的色調，於是，主要關注光線
和暗影的、用油彩作畫的藝術家，將被牽引
過去，使其完成的作品產生色彩效果。達文
西要把一片衣物變暗，此時他全然拒絕色
彩。布料是綠色的或褐色的，但他對此並不
在意；他要把布料的顏色變暗，彷彿布料是
白色的，不過是在暗淡的暮光下，或當成深
灰色的，不過是在更亮的光線下。也就是
說，達文西是從理論的角度把顏色變暗，目
的是圓潤、顯現，讓山嶺和溝壑互相轉變，
一句話，透過光線和沒有顏色的暗影來表達
形式。如果他必須讓一件斗篷達到藍色的效
果，因為此前他已經把斗篷完全變成了灰
色，那麼他就把藍色塗在表面上，也就是
說，那是他後來的想法。不過，如同維拉斯
奎斯，在林布蘭那裡，泛黃的褐色牛皮外衣
和外面的胸甲就塗成發黃的和發藍的色澤，
一如威尼斯繪畫中長老身上的長袍，後者的
畫法是為了反光，讓金黃色的綢緞發生顏色
變化。在觀看林布蘭的時候，你能發現畫面
上最不誘人的色彩就是那幾處原該是藍色和
紅色的部分。色澤生動的真絲腰帶繫在牛皮
外衣上，其魅力遠不如牛皮外衣，對那些熱
情擁抱顏色的人來說，更是如此。

　　一般來說，林布蘭能夠駕馭最迷人的光線和暗影，那種以自然效果為基礎的光線和暗影。要是林布蘭在一小片黃色的軟皮子表面上看到變化的光線，要是他喜歡這種效果，將其從幾乎全暗的背景下突顯出來，讓其產生相對重要的作用，那麼，皮面上的光線和陰影仍然是黃色的，而不是人物被移到構圖前面，身上變得發黑發白了。

　　在林布蘭的作品裡，那些奇妙的蝕刻畫也是其中最著名的一部分。顯然，藝術家從眼前的顏色裡看到了他希望表現的人和物。

圖 34 〈秤金子的人〉（*The Gold Weigher*），林布蘭

他選取「地方色彩」並實現其真正的顏色價值，透過黑白層次變化來處理暗色的服裝，使其變得與周邊淺色的服裝大不相同。我們先討論著名的〈秤金子的人〉，毫無疑問，就構圖來說，這幅蝕刻畫必然出自林布蘭，此外那個生動的重要人物也是他親手完成的。請注意圖34[9]，光線從畫面以外的窗戶裡照射進來，照在桌子上，桌子上是厚重的刺繡臺布、一袋袋金子、秤金子的人烏騰伯格爾特[10]翻開的帳薄，尤其是他的臉部，還有奇怪的亞麻布護頸和軟帽。此畫具有一種稀有的堅實感。一個有質感的人出現在你眼前。他的胸圍大得不知有不少英寸，儘管你能看到他身上有一件厚厚的外衣。他的一隻手輕輕地放在帳薄上，另一隻手把相當重的一小袋金子遞給助手。兩個胳膊同時並用，動作不同，但表現得卻無比準確，此時的我們幾乎沒有看到胳膊的輪廓。我們再來看那幅絕妙的〈復活的拉撒路〉，畫上光線與暗影的構圖必定出自林布蘭。姿態的寫實手法與難以被發現的筆觸相互結合。為了彰顯右側人物如復活的拉撒路身上的光線，那些人物身上不過是輕輕地用了幾筆，右上側的人物驚愕地張開雙臂，其身體的質感是透過最抽象的暗影來表達的，其頭部不過是用了寥寥幾筆，連線條都數得出來，即使線條畫得又薄

[9] 34〈烏騰伯格爾特〉（Uytenbogaert），也稱〈秤金子的人〉（The Gold-weigher）：蝕刻畫，作品大部分是助手完成的（海頓說，助手是費迪南·波爾），但頭部和皮毛乃至全部構圖必定出自林布蘭（Rembrandt Harmenszoon van Rijn, 1607-1669）。

[10] 烏騰伯格爾特（Jan Uytenbogaert, 1608-1680），荷蘭稅務總長。1630年左右，林布蘭因與其共同喜歡藏畫而結識，林布蘭創作〈秤金子的人〉時，稅務總長本人在研習法律。

⑪ 圖 35〈奧瓦爾風景〉（View of The Omval）：阿姆斯特丹附近阿姆斯特爾河面的拐彎處，銅版蝕刻畫，林布蘭。

又輕，也許用色最輕的人物是拉撒路，收斂的動作和面部表情，不免叫人稱奇，為此，我們中一定有人把拉撒路當成所有平面藝術裡最生動的人物。

再來看〈奧瓦爾風景〉，圖 35⑪再現出河上奇妙的風景。我們習慣上所說的「輪廓」為畫面的立體感起到了不少的作用。若不是林布蘭親自動手，畫上的任何一部分誰也做不出來。線條質地排列緊湊，圍在樹幹和樹葉的四周，但還不如遠方和河邊人物處理得

圖 35〈奧瓦爾風景〉（View of The Omval），林布蘭

更巧妙，究其原因我們不難發現，太多的藝術家能夠集中精力完成畫面左側那些細節，但是，要把兩岸之間的河面襯托出來，把河水、房屋、磨房、遠處河邊的小船，尤其是背對我們注視小船的人物也一併刻畫出來，能達到這個水準的藝術家不知有幾人。

我們要討論的是畫，所以並不關注蝕刻畫的製作過程，如同我們對油畫的繪製過程也不大關注，即我們現在討論的這張蝕刻畫是作為畫才出現的。我們是幸運的，因為我們已經來到 17 世紀中葉，可以一睹那些大師純粹的黑白作品，也不必擔心我們無法複製的色彩。如果這幅畫還能引領我們走向現代風景畫藝術，那也是幸運的，因為沒有哪位風景畫家，即使他全力以赴專攻風景，從藝術的最高境界來說，能超過林布蘭親手完成的作品。

林布蘭從另一個角度為我們提供新的話題，那就是他與荷蘭畫派的親密連繫，荷蘭畫派即將繼承他的畫風。我們知道的那些藝術家如特爾堡⑫、德·霍赫⑬、勒伊斯達爾⑭和霍貝瑪⑮，如果他們不是巨匠林布蘭的信徒，他們在我們眼裡也不會有現在的地位。他們引領我們走入一個藝術世界，那裡的藝術與義大利人，與維拉斯奎斯，甚至與早期那些偉大北方人的藝術也不同，與佛蘭芒人

⑫ 特爾堡（Gerard Terburg, 1617-1681），荷蘭黃金時代風俗畫畫家。

⑬ 德·霍赫（Pieter de Hooch, 1629-1684），荷蘭黃金時代風俗畫畫家。

⑭ 勒伊斯達爾（Jacob Isaakszoon van Ruisdael, 約 1628-1682），荷蘭著名的風景畫家。

⑮ 霍貝瑪（Meindert Hobbema, 1638-1709），荷蘭著名的風景畫家。作品多描繪鄉村道路、農舍、池畔等。

⑯ 魯本斯（Peter Paul Rubens, 1577-1640），佛蘭德斯畫家，創作題材包括宗教、神話、肖像、風景等，是17世紀歐洲最多產的一位巴洛克畫家。

⑰ 范‧戴克（Van Dyck, 1599-1641），比利時畫家，佛蘭德人，屬巴洛克風格畫派畫家，英王查理一世的宮廷御用畫家。

⑱ 圖36多人肖像畫〈公民士兵連的軍官們〉（the officers of a company of citizen soldiers），也稱〈聖阿德里安的射擊連〉（Shooting Company of Saint Adrian）：布面油畫，8英尺9英寸，現藏荷蘭王國哈萊姆城市博物館，弗蘭斯‧哈爾斯作。

⑲ 弗蘭斯‧哈爾斯（Frans Hals, 約1580-1666），荷蘭黃金時代肖像畫家，以大膽流暢的筆觸和打破傳統的鮮明畫風聞名於世。

不同，與其繼任者魯本斯⑯和范‧戴克⑰也不同。那些荷蘭人是研究家庭生活的學者，即描繪一種周而復始的日常生活，或一系列平靜的不能稱之為故事的場景 —— 那麼安靜，那麼沒有動感。然而，我們要討論的第一批荷蘭畫家與其後人相比，卻並沒那麼專注家庭生活，因為1560至1640年之間那批著名的肖像畫家相當嚴肅。

這批肖像畫家在尼德蘭說荷蘭語的人裡不同一般。風俗習慣在奧地利人的尼德蘭傳播的也不太遠，我們現在稱呼那裡為比利時。15世紀還有一種繪畫，當時人們結伴到聖地朝聖，他們要把自己畫在同一幅畫上，以此來紀念其朝聖之旅。當16世紀荷蘭人抵抗西班牙人的統治達到高潮時，以這種方式畫畫的習慣又被人們拾了起來，當風暴來臨時，官兵和民兵將其延續下來，等到相對和平的日子到來後，那種畫就變成行會管理董事會、醫院和慈善機構的記錄了。如果我們能把自己的肖像畫在一起，六七個人為藝術的或文學的或高雅的或變革的運動一同努力，何樂而不為呢？這種難以琢磨的風氣現在把藝術家的勞動抬得太高，找他們畫畫的人也為數不多了。

圖36⑱是弗蘭斯‧哈爾斯⑲的〈聖阿德里安的射擊連〉。畫上出現的軍官即將走

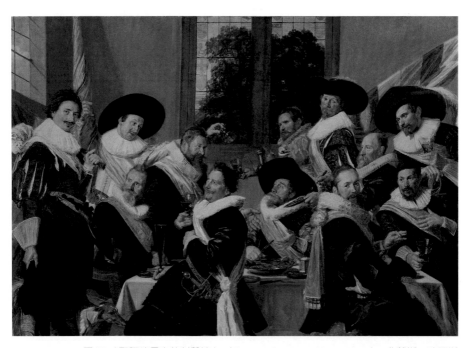

圖 36〈聖阿德里安的射擊連〉（*Shooting Company of Saint Adrian*），弗蘭斯·哈爾斯

上戰場，此刻是他們的小憩。但是他們的飾帶和刺繡的腰帶過度張揚，袖口上的花紋也無比精巧，以上種種足以說明他們為這次畫像煞費苦心。畫上的日光分布簡單，相當自由。弗羅芒坦[20][21]對此畫做過深入研究，他讓我們注意平面化的人物造型，因為畫面上沒有精心安排的明暗對比。生動的頭部和個性化表情讓人為之驚嘆，每個人物的面部各有其特點，但大家放在一起又顯得輕鬆自如，對此，我們發出的何止是驚嘆 —— 若不是此前 100 年來肖像畫家的實踐 —— 這個水準的繪畫怕是連想也不敢想的。

[20] 弗羅芒坦（Eugène Fromentin, 1820-1876），法國畫家、作家、藝術評論家。

[21] 舊畫拾遺·荷蘭·第 11 章。

㉒ 埃吉迪烏斯·凡·蒂爾鮑奇
（Gillis van Tilborgh, 1625–
1678），荷蘭黃金時代風俗畫
畫家。

㉓ 圖37〈荷蘭住宅內部〉
（Interior of a Dutch residence），
也稱〈室內〉（An Interior）：
布面油畫，44 英寸長。鋼琴上
寫有兩句座右銘：「合者，其
小必長；分者，其大亦亡」。
現藏布魯塞爾大師美術館，埃
吉迪烏斯·凡·蒂爾鮑奇作。

　　17 世紀那些天下太平、豐衣足食的時
光來之不易，在那些日子裡，荷蘭人創造出
一種屬於他們自己的繪畫藝術形式。他們把
山水風景變成重要的、被絕大多數人接受的
題材，進而把風景畫法用在室內家庭的場景
上，即那種平靜的日常的生活場面。我們可
以從埃吉迪烏斯·凡·蒂爾鮑奇㉒的圖37㉓
發現早期稍顯拘謹的室內場景。奇怪的是，
我們的日常生活至今沒有達到那種簡潔和自
然的程度。家庭成員準備就緒，各種動作同
時發生。母親把刺繡拿在手裡，大女兒坐在

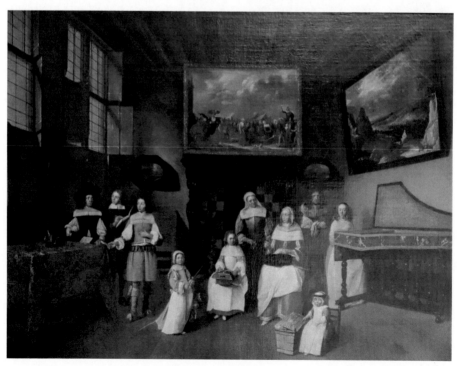

圖37〈室內〉（An Interior），埃吉迪烏斯·凡·蒂爾鮑奇

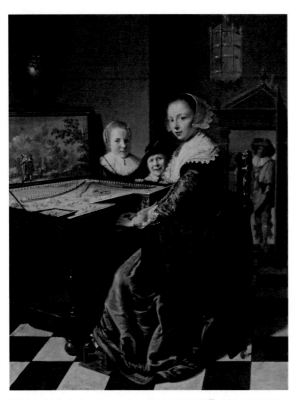

圖 38〈室內〉（*An Interior*），德克‧哈爾斯[24]或簡‧米捏斯‧
莫勒納爾[25]

24 德克‧哈爾斯（Dirck Hals, 1591-1656），荷蘭黃金時代風俗畫畫家。

25 簡‧米捏斯‧莫勒納爾（Jan Miense Molenaer, 1610-1668），荷蘭黃金時代風俗畫畫家。

26 圖 38〈室內：羽管鍵琴前的女士〉（*An Interior : The Lady of the Harpsichord*），也稱〈室內〉（*An Interior*）：布面油畫，20 英寸高，現藏阿姆斯特丹國家博物館，可能為荷蘭畫家德克‧哈爾斯或簡‧米捏斯‧莫勒納爾所作。

小鋼琴前，16 歲大的姑娘手裡是花邊枕頭，每個細節都安排的井然有序，兒子和書記員在父親身旁，傭人退到後面。每個人都是盛裝出場，凡事不能稍有閃失，唯獨那兩扇堅實的格子窗，是家用窗戶改制的，為的是讓日光照射進來，同時室內的人也望不出去。不過，對自然和簡潔的崇尚，不久也即將到來。圖 38[26] 尺寸不大，完成時間比凡‧蒂爾

27 揚·斯特恩（Jan Havickszoon Steen, 約 1626-1679），荷蘭黃金時代風俗畫油畫家。他的作品以心理洞察力、幽默感以及豐富的色彩為特點。

鮑奇的那幅晚不過 5 年。畫中年輕女子的頭飾和花邊是 1650 年左右的，她坐在自己的羽管鍵琴前，琴蓋敞開，露出最大的琴蓋下面那幅精緻的風景畫。她身邊的孩子各就各位，對自己的角色充滿自信。孩子們和她坐在那裡準備被人畫像，但從其表情來看，在場的畫家並沒讓她們感到不自在。

研究繪畫的學者多次指出，這種熟悉畫面波瀾不驚，並沒有描述任何特殊的事件或特定的時刻。畫上沒有故事，不過是畫出畫家眼睛裡平靜的房間、房間裡的傢俱和居住者。他看到的東西可能比其他客人更多。他看到有趣的光在頑皮地閃動，他看到絲綢的光彩和玻璃或金屬的閃爍，他還看到光線和暗影和色彩有序的結合。他之所以有所發現，因為從習慣和職業來說，他是畫家。在其他與此相同的房間裡掛上這張畫，也要比宗教題材或震撼的戰鬥場面或勾起往事或訴諸情感的繪畫更為合適。與此相同，揚·斯特恩 27 創作的那一大批繪畫也沒描寫故事、記錄和傳奇，聖經、歷史題材作品倒是並不少見，揚·斯特恩與勒伊斯達爾是同代人，下文還將討論後者。因此在西北歐的博物館裡，我們能看到江湖術士、鄉下的節慶、魚販子，以上戶外生活題材不知重複過多少次。室內生活題材方面有音樂課、幸福家庭

等等，但都沒有更特別的地方。我們可以討論一下圖37的室內裝飾（因為值得一看——這些裝飾也是現代生活方式的開始）。牆上掛了兩幅畫，畫得相當仔細。每幅畫都裝在黑色的或深色的木框內。一幅畫掛得高了一些，因為要掛在煙道上方。另一幅畫掛得低了一些，還「斜出了」牆面，因為不然的話，從對面窗戶照進來刺眼的光就能從畫面上反射回來。其中一幅畫是簡單的風景，畫家與坐在室內等待被畫像的人同處一個時代——畫好像是霍貝瑪的作品。牆上的另一幅畫是繁忙的生活景象，路上的農民顯然正從市場往家裡趕，畫上還有一個騎馬的官員。這種充滿生活氣息的繪畫描繪的與其說是故事，還不如說是風景——畫上顯示每天下市以後農民是如何順路回家的。

於是，戶外的大自然吸引了荷蘭鄉親的注意力，此時荷蘭的風景藝術變成一座橋梁，構圖簡單的景物，以優雅的姿態，借助光線和暗影，從那座橋上走過來。雅各·勒伊斯達爾是荷蘭風景畫家的領袖人物。不少人投身繪畫藝術，其中更不乏最偉大的、最嚴肅的畫家，勒伊斯達爾也名列其中，他鍾情海灘和本省的平原，徜徉在故鄉的風景裡自得其樂。在他的一大批繪畫裡，我們能看到如下名稱，如〈水磨風景〉、〈人物風

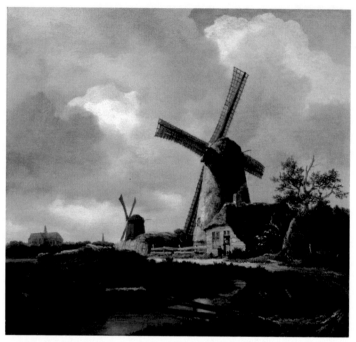

〈水磨風景〉（*Landscape with Water Mill*），勒伊斯達爾

〈人物風景〉（*Landscape with Figures*），勒伊斯達爾

〈烈日下的風景〉（*Le Coup de Soleil*），勒伊斯達爾

㉘〈暴風雨拍打海岸〉（*Une Tempete sur le bord des Digues*）、又稱〈防波堤〉（*L'Estacade*）：布面油畫；5英尺長，勒伊斯達爾作，現藏羅浮宮。

㉙亨德里克·凡·安松尼森（Hendrik Van Anthonissen, 1605–1656），荷蘭海洋畫家。

㉚圖40〈錨地〉（*Une Rade*）：布面油畫，約40英寸長，現藏安特衛普博物館。凡·安松尼森作。

景〉、〈烈日下的風景〉等，後者是現藏羅浮宮的一幅名畫。

　　圖39㉘正是這種畫。畫名〈防波堤〉，即取自木樁組成的防波圍堤，堅實的木樁可以起到海堤的作用，保護圍堤內的人工海灘。在海堤的庇佑下，荷蘭和西蘭島變成繁榮和肥沃的國度。這是一幅雄偉的繪畫——色彩豐沛而又穩重，從這個角度來說，沒有幾個荷蘭畫家能趕得上勒伊斯達爾。再來看看收藏在安特衛普博物館的一幅畫作，畫畫的人名氣沒那麼大，他是亨德里克·凡·安松尼森㉙。圖40㉚表現的是平靜的大海和天空，變化的地平線上出現樹木和磨房、桅桿和棄船，畫面前部和中部充滿生活氣息，那是兩栖國家尼德蘭聯邦特有的氣息。這是藝術家能畫出來的最動人的現代繪畫。

㉛ 克洛德（Claude Lorrain，約
　 1600–1682），也譯作勞蘭、勞
　 倫或羅蘭恩，原名克洛德・熱
　 萊（Claude Gellee），法國巴
　 洛克時期的風景畫家，但主要
　 活動是在荷蘭和義大利。

㉜ 圖 41〈克律塞伊斯回到父親
　 身　邊〉（Return of Chryseis to
　 her father）：布面油畫，約 5 英
　 尺長；現藏羅浮宮。克洛德・
　 洛倫作。

圖 39〈防波堤〉（L'Estacade），勒伊斯達爾

圖 40〈海港〉（Une Rade），凡・安松尼森

　　與之形成鮮明對照的是克洛德㉛的一幅
畫，二者幾乎同處一個時代，但無論是精神
上還是意義上，它們又大不相同。圖 41㉜是
不同角度下的「風景藝術」。這位在荷蘭生
活的畫家熱愛他所知道的海岸，他所熟悉的
港口和錨地。他發現荷蘭人有興趣購買以上

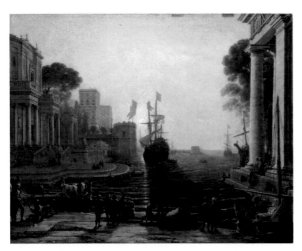

圖 41〈克律塞伊斯回到父親身邊〉（*Return of Chryseis to her father*），克洛德 · 洛倫

㉝ 克律塞伊斯（Chryseis），古希臘神話人物之一。其事蹟見於《伊里亞特》。為特洛伊阿波羅祭司克律塞斯之女，為阿伽門農所俘。後者沉迷於其美貌而拒絕其父贖回，遂遭太陽神降瘟疫於希臘聯軍，使之迫於壓力而派奧德修斯將其送回。一說她與阿伽門農結合，生下一子。其形象於相關藝術作品中得到廣泛反映。

題材的繪畫，那種乾淨俐落、尺幅不大的油畫。因此，他把所有安靜幸福的時光全都投入這種題材簡單、環境熟悉的小畫上，他不指望別人激動，所以他的畫面上沒有「陌生的部分」或壓抑的故事。但克洛德是深受義大利畫風影響的法國畫家，他在義大利生活的時間太久，又不能忍受過分的簡單，就這一點而言，他更像我們 20 世紀足跡遍布各地的設計師，依然夢想古羅馬的輝煌和那不勒斯的海灣，一如當年的羅馬帝國。於是，他畫出莊嚴的新古典風格柱廊，從建築學的角度望過去，高高地聳立在被海水輕輕拍打的錨地上，他才不關心阿波羅的祭司之女克律塞伊斯㉝，但他高興看到牛羊被趕到船上。按照他的想法，在荷蘭人後面亦步亦趨是絕

③④ 米德爾哈尼斯（Middelharnis），
荷蘭南荷蘭省的一個村和地方
政權。

對不行的，所以他把自己的畫稱為〈碼頭〉
（*Un Quai*）或〈船塢〉（*Un Debarcadere*），其
實是把自己當成伊利亞特，取了個古典的名
字。我們可以發現，現實生活中不可能如此
擁擠。在畫的前部，即在碼頭和防波堤之間
空間太小。向外探出的防波堤的盡頭有一座
城堡，距離不到半英里。那些拋錨的大船擁
擠在一起，錨地又那麼小，這幾乎是不可想
像的。與此同時，畫面上並沒有出現繁忙的
碼頭，唯一進入我們視線的是畫的最前面的
小碼頭，其餘空間都變成供皇家炫耀的大別
墅。那麼，克勞德的繪畫魅力到底在哪裡？
主要是在可愛的金黃色的陽光裡和與現實相
差不大的陽光的顏色上，此外，他還有能力
把看到的太陽再現出來，也就是說，透過薄
霧或烏雲。畫面上金光閃爍，照片能表現的
不過是其中的部分顏色和部分輝煌。但在畫
面中間那艘大船的右側光線耀眼，至少我們
在照片上也看得出來。

　　荷蘭的風景畫家在表現莊嚴肅穆的效果
時，往往並不成功，話又說回來，那種效果
也不是他們追求的目標。當一幅宏偉的、印
象深刻的繪畫出現時，其中的莊嚴肅穆，應
該從題材本身自然地提煉出來。因此，勒伊
斯達爾同時代人霍貝瑪的那幅名畫，因為上
面的〈林蔭道〉，所以成為知名度最高的繪畫

〈米德爾哈尼斯[34]之路〉（*Avenue of Middelharnais*），又稱〈林蔭道〉（*the avenue of slender pollard trees*），霍貝瑪

[35] 馬克斯·克林格爾（Max Klinger, 1857-1920），德國象徵主義畫家和雕塑家。

之一，評論家說這種畫具有不朽的價值，不過，知名度並非來自霍貝瑪的畫技，儘管他是聰明的畫手，也並非來自他對大自然的眼光，因為一般來說他的風景畫不具備足夠的感情和知識，而描畫大樹和風景，畫家不能沒有感情和知識。所謂的知名度來自題材特有的魅力，如一排排樹木逐漸縮小的透視，對那幅畫之所以成名感興趣的讀者，不妨參看馬克斯·克林格爾[35]的一幅蝕刻畫〈鄉村路〉，或其他不太像霍貝瑪的現代繪畫。19世紀的藝術家繼承了相同的動機，不過他們的感情和眼光要高過霍貝瑪。凡是熱愛風景畫的人，如果他熟知19世紀法國人和英國人取得的成就（暫不提美國的風景畫家），那麼他就很難看好霍貝瑪畫的樹葉。那種畫法

〈鄉村路〉（*Country Road*），馬克斯・克林格爾

圖 42A〈瀑布〉(*A Waterfall*),勒伊斯達爾

㊱ 圖 42A〈瀑 布 風 景 畫〉
(*Landscape called the Waterfall*),
又稱〈瀑布〉(*the Waterfall*):
布面油畫,30 英寸高,現藏
安特衛普博物館,勒伊斯達爾
作,與畫家相關的資訊可參見
前注。

㊲ 威廉・范・德・維爾德二世
(Willem van de Velde the
Younger, 1633-1707),荷蘭
畫家,工於海洋主題繪畫。

㊳ 圖 42B〈開 炮〉(*Le Coup de
Canon*):約 30 英寸高;現藏阿
姆斯特丹博物館。威廉・凡・
德・維爾德二世作。

耗時費力,沒有自由,也沒有真正的意義。
此畫法和偉大的勒伊斯達爾的想法之間存在
著巨大的差距,因為我們印出來的畫色彩不
全,所以也不能充分說明問題,我們不妨參
考圖 42A㊱,從中也能看出一些名堂。畫面左
右兩側的落葉樹木,連同那兩株赫然挺立的
冬青樹,就純粹技巧來說,與相同環境下霍
貝瑪不太好的作品比起來差距又不知有多大。
　　威廉・凡・德・維爾德二世㊲的繪畫(圖
42B)㊳應該在此處結束我們對 17 世紀荷蘭

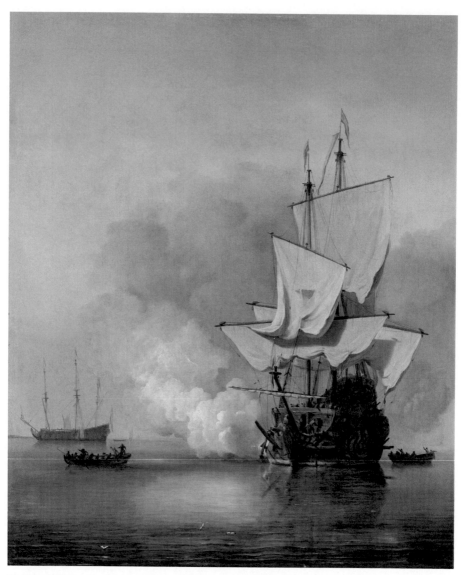

圖 42B〈開炮〉（*Le Coup de Canon*），威廉‧凡‧德‧維爾德二世

繪畫的討論。〈開炮〉畫面上唯一可以看見的是靜靜的大海和停泊的船隻，所謂射擊的大炮不是在打仗，而是致敬或提醒旅客和郵件該上船了。該畫也因大炮而得名。17世紀的繪畫似乎在不知不覺中走入18世紀，與之相伴的還有對歐洲大陸藝術的種種關注。如果我們討論英國的話，那麼環境與大陸又有所不同，18世紀賀加斯[39]、庚斯博羅[40]、雷諾茲[41]及雷伯恩[42]創作的一流作品相繼出現，但我們卻不知其源頭，當然不是來自16世紀的費索恩[43]和出色的波西米亞的霍拉[44]創作的英國版畫。對研究藝術的現代學者來說，那裡的條件多少是熟悉的——英國畫派似乎是不存在的，之後應該以獨具特色的、原創的方式生發出來。1720年之後，英國藝術在賀加斯那雙有力的大手裡是如此，20年之後在庚斯博羅那裡也是如此，所以，在19世紀不止一個時代都是如此。不可預料的影響往往能改變歐洲大陸那些偉大的、出色的畫派，即使在最有力的領袖人物率領下也是如此，那些影響正從海峽對面的英國傳到大陸。但在18世紀，各國之間的交往還沒那麼頻繁。法蘭西特殊的生活條件使得叛逆精神不大可能在大陸的宮廷式的繪畫中顯露自己。

　　威廉・賀加斯因其一系列諷刺性版畫為眾人所知，其中部分版畫是他親手創作的，

[39] 賀加斯（William Hogarth, 1697-1764），英國著名畫家、版畫家、諷刺畫家和歐洲連環漫畫的先驅。他的作品範圍極廣，從卓越的現實主義肖像畫到連環畫系列。他的許多作品經常諷刺和嘲笑當時的政治和風俗。後來這種風格被稱為「賀加斯風格」。

[40] 庚斯博羅（Thomas Gainsborough, 1727-1788），英國肖像畫及風景畫家。他是皇家藝術研究院的創始人之一。庚斯博羅以其驚人的繪畫速度而聞名，他更多的是採用自然觀察而不是嚴格的技巧，其作品強調光和奔放的筆觸，加之精緻的色彩，使他成為皇家寵愛的畫家。約翰・康斯特勃曾說：「看著他的畫，我會感到眼中有淚水，卻不知是從何而來。」

[41] 雷諾茲（Sir Joshua Reynolds, 1723-1792），英國著名畫家、皇家學會及皇家文藝學會成員，皇家藝術學院創始人之一及第一任院長。以其肖像畫和「雄偉風格」藝術聞名，英王喬治三世很欣賞他，並在1769年封他為爵士。

[42] 雷伯恩（Sir Henry Raeburn, 1756-1823），蘇格蘭肖像畫畫家，是喬治四世的御用畫家。

[43] 費索恩（William Faithorne, 1616-1691），英國畫家、雕版畫家。

[44] 波西米亞的霍拉（Bohemian Hollar, 1607-1677），英國畫家、地圖畫家，出生於波西米亞，生活於英國。

另外一些是他手下人做的，或按照其指示完成的。評判他的依據大部分來自這批版畫，因為我們對他長達半個世紀的作品詳細研究之後，才確立了他作為畫家的聲望。然而我們知道的畫家賀加斯卻是一流的技術能手，他在國家美術館裡的那些作品是有力的、出色的，顯然與 1720 年創作時不相上下，如1720 創作的〈時尚婚姻〉系列，再如稍晚創

〈時尚婚姻〉系列（*Marriage a la Mode*）之一，賀加斯

〈時尚婚姻〉系列（*Marriage a la Mode*）之二，賀加斯

作的個人肖像。應該承認，他的畫不如半個
世紀前偉大的荷蘭畫家畫得那麼迷人，如勒
伊斯達爾或庫普⑤，或者，賀加斯在其小公
寓裡創作的人物畫，也不如揚‧斯特恩，無
論是炫耀畫技，還是塗抹顏色，他們從中也
是各取其樂。那些人所屬的畫派自有其偉大
傳統：所以他們才學會了畫畫。賀加斯也沒
有高雅的和諧，我們下文要討論的藝術家華

⑤ 庫普（Aelbert Cuyp, 1620–
　1691），荷蘭風景畫家。在風
　景畫界中屬頂尖人物。

⑥ 華托（Jean-Antoine Watteau,
　1684–1721），法國洛可可時代
　代表畫家。

⑪ 圖 43A〈不幸的詩人〉（The Distrest Poet）蝕刻畫，威廉‧賀加斯設計並雕刻；21.5 英寸長；圖 43B〈不幸的詩人〉（The Distrest Poet），賀加斯的同名繪畫也存世。

⑱ 圖 44〈丑角吉爾〉（Gilles），又稱〈白面男丑角〉（Pierrot）：布面油畫，6 英尺高，現藏羅浮宮博物館，為華托所作。

托⑯才擁有，不過，一部作品的非技巧部分與技巧本身及其結果之間又出現了鮮明的界線。賀加斯更擅長安排眾多人物，讓他們演好各自的角色，他並不誇張（明顯的諷刺畫不在此列，那也是偶爾為之），他要做的是表現個性。揚‧斯特恩在人物塑造方面卻趕不上賀加斯。為了更好地理解賀加斯，我們選一幅多一些感情、少一些暴烈的作品，在圖 43⑪〈不幸的詩人〉上，女士那張可愛的臉已經向所有藝術愛好者推薦過了。這張版畫是他自己設計自己製作的，即使與同時代的法國版畫比起來，也不能當成賀加斯的一次勝利，但是，一如其油畫作品，〈不幸的詩人〉畢竟滿足了他的需要，傳遞出他的思想。剖析這部作品幾乎是不必要的，不過，與羅浮宮裡華托的作品對比一下，即圖 44⑱，我們才能明白，無足輕重的主題竟然霸占了一流畫家的注意力，不能不說他是過了時的威尼斯人。

〈丑角吉爾〉因劇而得名，這齣喜劇原來是義大利的，早已廣為人知，後來傳到法國，幾經改寫後變成法蘭西的喜劇。畫面上吉爾以外的人物，如小丑哈里昆、小丑科隆比納及其他人物，都和中間的毛驢安排在一起，整個畫面設定在最講究的風景裡，其中樹木畫得更是出色，說明畫家對樹形的知識

圖 43A〈不幸的詩人〉（*The Distrest Poet*）蝕刻畫，賀加斯

和觀察足夠充分，色彩也相當可愛。丑角身
上的白色服裝使得最精緻的顏色都變得和諧
起來，與場景及其他人物相互融合。我們也
不妨和幾個評論家一起把〈丑角吉爾〉稱為
肖像畫 —— 哪怕稱其為當時著名演員的頭部
畫像，也不會對 20 世紀的我們更重要了。
〈丑角吉爾〉掛在重要的地方，和一大批偉
大的著名的藏品在一起，因其幾乎無人企及
的技巧所散發的魅力而獨樹一幟，但是，這

圖 43B〈不幸的詩人〉(*The Distrest Poet*)，賀加斯

張油畫，連同那幅尺寸大小相同、畫功奇妙
的〈乘船赴西德爾島〉和羅浮宮收藏的其他 8
幅畫（先不用提腓特烈大帝收藏在波茨坦無
憂宮的華托作品），其共同特點是完全沒有主
題。華托是官方的遊樂畫師，其責任是把廷
臣和夫人集合起來，裝扮成農夫，有時在井
然有序的花園裡，有時在外面的風景下，在
戶內的次數不多。不幸的是，他把最好的技
術勞動都用在毫無意義的活動上。畫裡的人

圖 44 〈丑角吉爾〉（*Gilles*），華托

〈乘船赴西德爾島〉
(*L'Embarquement pour*
Cythère) 華托

㊽ 朗 克 雷（Nicolas Lancret,
1690-1743），法國畫家，洛
可哥風格，以輕鬆詼諧的方式
記錄法國奢靡宮廷統治時期的
生活。

㊾ 夏 爾 丹（Jean-Baptiste-
Siméon Chardin, 1699-
1779），法國畫家，是著名的
靜物畫大師。

物動作高雅，輕鬆自如，姿態也迷人，手和
手腕、頭和頸部的動作輕盈如風，其出色的
表現力是其他畫家所無法超越的。應該一提
的是，他畫的那些手腳和腳踝之所以高雅，
是因為他對相關知識的完全掌握。他畫過幾
幅描寫普通生活的畫，但都不是最好的。這
方面朗克雷㊽可能超過他，但夏爾丹㊾一定
超過他。以上三位畫家幾乎是同代人，他們
霸占法蘭西王朝畫壇的最後幾年，不過有趣
的是，從藝術所有的角度來說，他們那些宮
廷畫之外的作品幾乎能與他們之前的荷蘭人
一比高下。

第七章

近期的藝術：形式與比例

第七章　近期的藝術：形式與比例

① 安格爾（Jean Dominique Auguste Ingres）、雅克・路易・大衛（Jacques Louis David）的學生，在羅馬生活很久之後來到巴黎，但又返回羅馬出任設在美第奇莊園一所學校的總管。羅浮宮藏有其14幅作品。

② 德拉克羅瓦（Ferdinand Victor Eugene Delacraix）、皮埃爾・蓋林（Pierre Guerin）的學生，從1822年到其生命結束，始終在創作和辦畫展出。他的7幅作品被羅浮宮博物館收藏，在阿波羅大廳的天花板上還有其重要繪畫。

③ 七月王朝（1830-1848，monarchy of July），是法蘭西

從1820到1835年，巴黎畫壇出現了一場曠日持久的激辯。論戰雙方的參與者是意氣風發的學生，他們才出徒一兩年，年輕氣盛，過分自信；但是，辯論在名義上卻是學術傳統與叛逆創新之爭，也就是新舊之爭；畫技與色彩或（不同於素描的）彩繪之爭；安格爾① 及其追隨者與德拉克羅瓦② 及其追隨者之爭。研究此話題的學者應該知道，改革者們大獲全勝。他們指出，德拉克羅瓦及其學說為日後的繪畫指明了方向，在法國七月王朝（1830-1848） ③ 的統治下，法蘭西畫

王國在1830年至1848年之間的政體。1830年7月27日，法國爆發七月革命，革命持續了三天，波旁復辟期結束，8月9日，七月王朝宣布成立。奧爾良家族的路易－菲力浦獲得王位，成為新的國王——路易－菲力浦一世。七月王朝只有一位國王，它象徵著法蘭西王國的終結。在它之前，波旁復辟在1814年至1830年間建立了被稱為「保守的」君主制度，七月王朝被稱為「自由的」，它的國王不得不放棄以君權神授說為基礎的君主專制制度。

〈大宮女〉（*Grande Odalisque*），安格爾代表作，藏於法國巴黎羅浮宮

派的設計還有這種「浪漫的」氣息 —— 至少
主要動機是如此。他們斷言，德拉克羅瓦在
藝術上是新時代的創造者。現在是德拉克羅
瓦的輝煌，因為他眼中的繪畫藝術幾乎就是
威尼斯人畫派的繪畫藝術，即把漂亮的有色
的光線塗抹在自然的物體上。他朝這個方向
指引藝術，那才是他偉大的、獨到的成就。
他發現的確實不少，他重新發現的更多，找
回來美麗的繪畫藝術，那是華托死後一百年
來幾乎不為法蘭西所知的藝術。但是，若是
說他的率先垂範和他的理念壓倒了所有反對
他的人，也未必就是事實。1850 年之後法
國人畫的畫，也並非都是德拉克羅瓦希望他
們畫出來的。不論是壞還是（也應該指出）
好，近來法國繪畫已經逃出了德拉克羅瓦的
影響。

　　首先，德拉克羅瓦自己也不是一個響噹
噹的畫家。或是在羅浮宮或是在其他地方，
我們可以看到的那些畫作，足以引發評論的
原因是，畫面上一眼就能看出少了出色的或
至少是莊嚴的畫功。這種奇怪的現象與近
期的法國人正好相反：法國人畫得好，他們
對顏料的熟悉和熱愛程度卻不夠。再說安
格爾，他在羅浮宮和其他地方的藏畫太過講
究，觀眾觀看後難免渾身發涼。還有，幾乎
也不能說他今天就有安格爾畫派的信徒或崇

〈五平松的浴女〉（*The Valpinçon Bather*），安格爾代表作，法國巴黎羅浮宮

拜者，雖然如此，但是對眾多法蘭西畫派的畫家來說，安格爾作為典型的現代藝術家，仍然擁有其崇高的地位。當然，不能說擁護安格爾的人以虔誠的、專注的方式，繼續全力推進他們的主張，也不能說繪畫藝術拒絕被安格爾批評的那些手段和方法。不過，非要說德拉克羅瓦大獲全勝，非要說偉大的、有知識的、有力量的、影響廣泛的法蘭西畫派是素描的畫派，是光線和暗影的畫派，不是色彩的畫派，這種說法也站不住腳。

我說過，對眾多學者來說，安格爾作為典型的現代藝術家仍然擁有其崇高的地位，此話的意思是，我們認為安格爾的繪畫以其高度抽象的方式、高度傳統的人物畫功，以其對形式的深入研究（與精緻的光線、暗影和發光的色彩有所不同）在 19 世紀前 50 年獨領風騷。那麼，在眾多藝術家的眼裡，誰又是有史以來典型的藝術家？誰又能畫出沒有瑕疵、不用道歉並實現理想的作品？答案僅有一個。19 世紀法國人崇拜的藝術家是拉斐爾。安格爾的學生和追隨者僅僅承認他才是他們先生的先生。

上文不過是為了回應如下說法：德拉克羅瓦的顏色和效果畫派在 1830 年左右的爭論中占了上風。後來那些偉大的畫派，尤其是 19 世紀中葉以來，大多都以素描為重。

法國和其他地方的私立和公立藝術學校都講授素描，其他技能幾乎不教。學校發現可以講授出色的素描，以古畫為楷模，讓學生臨摹有服裝的寫生，也臨摹身上沒有服裝的模特兒，如此教學可謂相當實用。有成績和名聲的專業畫家也樂於而且能夠以這種方法教學。男女學生人數眾多，也樂意接受這種教育。最後學校教出一大批好畫工，他們的數量多得驚人。原來學校也沒想把那批學生中的大多數都變成好畫工，他們競爭起來該

〈自由領導人民〉（*La Liberté guidant le peuple*），德拉克羅瓦代表作，法國巴黎羅浮宮

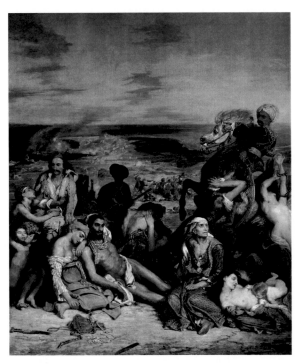

〈希阿島的屠殺〉（*The Massacre at Chios*），德拉克羅瓦代表作，法國巴黎羅浮宮

有多可笑，但學生總數實在太大，即使其中的一小部分也夠嚇人的。美國的一所學校自稱擁有 1,200 名在校生。要是其他學校各有三四百在校生的話，那麼美國各地同時在校的所謂藝術家就足有 20,000 之眾，他們接受過的教育足以使他們畫出一幅畫來，把這幅畫裝到框裡，可以掛到畫展上。「但在這20,000 名學生裡，將來有重要價值的還不到 10%。」此言不虛。凡是以任何藝術形式可以表達的思想，他們中能表達出來的還不

到 5%。他們中將來功成名就的藝術家也不
到 5%，無論在什麼方面，素描也好，彩畫
也好，或油畫之外的無論什麼畫種，畫作能
被學者認真地看上一眼，產生為公共畫廊購
買的念頭（抱負不大，資金不多的畫廊），
能畫出這種作品的學生還不到 5%。但是那
20,000 人中的一大部分，在線條和簡單的光
線和暗影處理方面，都達到了相當可以的水
準，可以用鋼筆和墨水，或果汁和樹枝來完
成作品，他們的作品也可能被期刊或公司買
去，用它們做廣告插圖。顯然，對水準或高
或低的畫工來說，他們是有活幹的。他們中
水準高的自然捷足先登。也有人能畫好人物
和與之相伴的狗或馬，哪怕他們多少畫出生
氣來，沒有明顯的錯誤，他們將得到承認，
不僅如此，如果他們的畫技比以上還高明的
話，他們的水準就更容易得到承認，最終讓
他們找到穩定的工作。可以設想，要是他們
的畫作傳神的話，如人物的表情和性格能夠
透過面部和動作表現出來，那麼他們就能賺
到錢，賺雇主的錢，成為工作穩定、能派上
用場的工人。因為教育使然，現在我們的城
市裡到處都是能畫畫的人。他們能以聰明的
方式畫畫，他們能以行動、精力、駕馭人物
運動的技能來畫畫。以上種種在上一個時代
都是不可想像的，幾乎在過去任何一個時代

都是不可想像的。請注意在巴黎接受過專業教育的畫工，在數量上和平均技能上要遠遠超過美國。

其實，你在雜誌上並不總能看到難看的或幼稚的素描。有時候你能看到，其中的原因不是藝術水準高低左右了編輯對設計者的選擇，一個故事要透過插圖來講述，顯然，那位藝術家可以畫出一個側影來，但他畫不出一個人物或正臉，或者，那位藝術家僅僅能夠一個一個地描畫人物，要是幾個人物同時出現，他就捉衿見肘了。《拙客》週刊[4]不亞於畫廊，與基恩[5]奇妙的設計和坦尼爾[6]迷人的、有價值的習作一同出現的，還有一系列不夠水準的圖畫。年復一年，那些不合格的小畫還在那裡出現，凡是能想到的地方，畫得都不到位，凡是《拙客》雜誌的讀者能想到的誘人之處，畫上都找不到。後來，就是此前不久，那些糟糕的畫（在其他方面）被強行推給《拙客》的固定讀者，期期如此。儘管古爾德[7]、桑伯恩[8]、菲爾·梅[9]和派特里奇[10]忙前忙後，用他們同情的藝術和叫人稱絕的幽默來裝飾每期雜誌。不過，有的提法說出了普遍的真相：西歐和美國到處都是藝術家，就畫出正確的和有趣的人物來說，他們確實聰明，也並非不知道用什麼筆觸才能表現風景，或表現風景的部

④《拙客》週刊（Punch），英國的一份諷刺與幽默週刊，由英國劇作家、記者亨利·梅休（Henry Mayhew）和木刻雕版畫家埃比尼澤·蘭德爾（Ebenezer Landells）1841年創建於倫敦，2002年休刊。

⑤ 基恩（Charles Keene, 1823-1891），英國藝術家、插圖畫家。

⑥ 坦尼爾（John Tenniel, 1820-1914），英國插畫家、社會活動家，因創作《愛麗絲夢遊仙境》及其續集《愛麗絲鏡中奇遇》的插圖而出名。1893年，因其藝術成就，他被維多利亞女王封為爵士。

⑦ 古爾德（Francis Carruthers Gould, 1844-1925），英國漫畫家，卡通畫家。

⑧ 桑伯恩（Edward Linley Sambourne, 1844-1910），英國漫畫家、插畫家。

⑨ 菲爾·梅（Phil May, 1864-1903），英國漫畫家。

⑩ 派特里奇（Bernard Partridge, 1861-1945），英國插畫家。

分特點，他們也能做出觀察，哪怕是膚淺的
觀察。

　　準備動手畫畫的人不在少數，他們中也
有技巧嫻熟的畫工，但是，卻很少有人能把
繪畫變成輕鬆的、有效的表達方式，即他們
還不能用繪畫來表達自己的想法。畫工太多
了，但藝術家卻少之又少。一個著名的、有
經驗的教師4年前說過，在一大批學生當中，
沒有誰的素質足以使其憑藉成績把自己的畫
掛到牆上，也沒有誰的畫賣得出去。他說到
了問題的嚴重性，他不想和誰辯論，他是在
私下裡說的，對面的那個人同情他的看法。
他的話到底說明了什麼？

　　他的話說明：根據以上提出的標準，這
些學生可能成為相當不錯的畫工。但是，在
規定的畫面上，他們中還沒有人能夠熟練地
選擇或安排光線和暗影，熟練地選擇和分布
色澤，他們還不知道如何才能把正確的東西
放到正確的地方。或者，碰巧幾個學生具有
一兩種才能，他們的作品還是沒有堅實感
和堅定感，沒有距離感和透明感。他們表現
的樹木沒有生命力，因此也沒有魅力。一
句話，為我通報資訊的人不會說，我也知道
他不會說，他的一個學生已經成為有用的畫
工，可以為雜誌畫畫了，可以被人雇用了，
但他確實堅持說，他的學生裡還沒人能畫出

有趣的畫來。

　　被人「雇用」，大概才是最大的難題。水準高的學生一有時間就看插圖週報和插圖月刊，他們知道插畫成功的原因，他們發現就業相當容易。他們很高興透過自己的藝術來賺錢生活，他們全然沒有意識到，他們還沒有證明自己就是稱職的藝術家，也沒有證明他們自己擁有的任何藝術想法可以使其作品在世間長存。上文已經提到用語言來描述藝術思想是最不容易的，若要全面描寫出來，那也絕對不可能。這也是學生沒被教好的一大原因。他們的先生完全不能用語言來告訴他們一幅畫到底應該是什麼樣的 —— 沒有教師能講明白 —— 周圍環境和影響是必要的，而在我們現代社會那些環境和影響少之又少。藝術社區並不存在，也沒有自己的領袖人物，對藝術品的性質更沒有達成共識，此時此刻，讀了三四年的學生就被推向社會，推向雇主，雇主同情學生低下的才能和畫功，鼓勵他們針對缺點提升自己的水準。

　　我們再討論同一個困難的另一方面。此章關注的是藝術的形式和形式的表達。我們看到幾張大小不一、性質不同的現代繪畫，之後我們發現它們太軟弱，沒有張力，沒有動力，沒有尊嚴。我們可以從一大面牆上的現代裝飾畫看起，然後往下看到最小的、可

⑪ 如 弗 蘭 克・富 勒（Frank Fowler）的 文 章，1901 年 8 月，收入《斯克里布納雜誌》（*Scribner's Magazine*）的「藝術領域」。

能也是最不重要的作品，再往下看到今年書裡的插畫，此時我們發現一種印象總是浮現在眼前：現代藝術還不夠莊嚴肅穆。若是在畫展上，一個藝術家評論一幅新畫，說：「你看，鐘斯，這幅畫有古代偉大作品的特點」，或者「這幅畫可以掛在羅浮宮裡」，這種話可能是那位藝術家即興表達的最高評價。若是讀者碰巧以為，上面的話不都是表揚，因為評論者是在指出一處明顯的不可否認的差別，但不一定是藝術上的高低之分，那麼，我們不得不說，在大部分畫家那裡，上述印象是存在的，即，現代繪畫取得了不少成績，但還是沒有古代繪畫的那種氣質 —— 那種尊嚴。

這一章我們有足夠的機會來彰顯當代藝術取得的巨大成績，我們也要充分利用應有的機會。自 1850 年以來，即使繪畫上的進步也是有目共睹的，其他人也寫過這方面的文章⑪。現代色彩的重要性和色彩構圖將在第 8 章予以充分討論。從技術的角度來說，法蘭西畫派在研究明暗關係方面取得的巨大成功，也應該在每個頁碼都予以提及。不過，我們要提到一個公認的事實：相對來說，現代繪畫藝術並沒有那麼宏大，而是更小，更輕，也許更高雅；在人物方面，現代藝術還沒有那麼大的張力，但卻相當靈動，畫面與

現實相差不大，其中的原因是畫家借助了即時的照片，又能嫻熟地駕馭細節。

我們應該關注與上述普遍現象不同的繪畫。為此，讓我們先選擇一部可以收入第10章的藝術品，因為就其性質來說，圖45[12]確實如同里程碑。該畫一幅兩聯，是波士頓公共圖書館穹頂上重要的壁畫。每個人物的名字都寫在各自頭部的上方，研究舊約預言的學者可能喜歡透過文字追溯薩金特先生創作時的心路歷程，因為每個人物都是舊約裡提到的。這批裝飾性人物各個神色嚴肅，其製作者是相當著名的肖像畫家，他之所以名聲

⑫ 薩金特大廳的〈先知壁畫〉（Frieze of the Prophets）一幅二聯。大廳 23 英尺寬，26 英尺高，長度大於寬度。屋頂為半圓形筒式穹頂。北部盡頭的弦月窗上，正是被經常引用的一神論和多神論之間的矛盾。該主題與猶太人的信仰有關。在其下方才是先知壁畫，該畫覆蓋端牆與側牆各約 10 英尺的表面。圖 45A 是左手一聯，圖 45B 是右手（東側）的下聯。繪製者為約翰·辛格·薩金特（John Singer Sargent）。

圖 45A〈先知壁畫〉（Frieze of the Prophets），J.S. 薩金特

圖 45B〈先知壁畫〉（*Frieze of the Prophets*），J.S. 薩金特

在外，因為他畫畫時動作俐落，相當靈活，其他畫家對此無比羨慕，頗多好評，當然他們中也有不少人公開嫉妒他的技能，稱其為神功，或用普通的語言來描述，就是神奇或大膽，此即為其畫功的特點，他的素描更是如此。薩金特對人物造型駕輕就熟，深知如何才能在平面上予以再現，他對顏料的效果無所不知，也深知如何把顏料更好地用到表面上，他幾乎沒有任何破綻 —— 幾乎能夠達到自己的所有目的 —— 他出色的畫技為我們時代的其他藝術家所不及。他身上的活力和火焰一部分來自他的技能，高超的技能使他在素描和彩畫方面來得又好又快，幾乎到了出神入化的程度，一張畫立等可取，對他來

說幾乎不用吹灰之力，活力和火焰的另一部分來自他與生俱來的思想，是想像力引領他畫出我們眼前充滿張力的構圖（圖45 A和B），當然兩幅畫足以和偉大的威尼斯畫派藝術家在莊嚴肅穆與明暗方面一比高低，也足以和16世紀佛羅倫斯畫派藝術家的傑作在裝飾效果方面一比高低。不過，若要說他的畫全面趕上了前人，那也未免言過其實，因為他們的繪畫各有所長，我們還不能匆忙下結論，還不能說兩種不同的繪畫具有相同的力度和相同的重要性。對古今繪畫下一個定論，還需要足夠的時間。如果有學者發現他的畫在動作的自由度上具有一定的現代性，那麼，他馬上也可以指出，他的畫不具有那種莊嚴肅穆。不夠莊嚴肅穆，的確是現代繪畫的一大弊病，也正是因為這一點，當我們發現莊嚴肅穆時，才認不出來。馬薩喬（參見圖6）、拉斐爾（參見圖20）和保羅·委羅內塞（參見圖28）的一部偉大作品裡的人物動作和這些先知抬手投足的動作是不同的。這並不是說你在古人的畫裡找不到希伯來先知哈該[13]和瑪拉基[14]的動作，或阿摩司[15]或但以理[16]專注的神態。你可能連使你想到那些動作的動作也找不到。至於人物身上的服裝，傳統發生了變化，但以理應該穿什麼衣服？頭飾似乎是14世紀的斗篷帽子，太大

[13] 哈該（Haggai），《聖經·小先知書》裡第十篇《哈該書》的作者。他是一位先知（哈1：1），是耶和華的使者。

[14] 瑪拉基（Malachi），希伯來語聖經《先知書》中最後一本書《瑪拉基書》的傳統作者、先知。

[15] 阿摩司（Amos），以色列人的先知，《聖經·舊約·阿摩司書》的作者，十二小先知之一。「阿摩司」在希伯來語的意思為「負荷」或「挑重擔者」。

[16] 但以理（Daniel），以色列人的先知，《聖經·舊約·但以理書》的作者。

⑰ 阿爾伯特・摩爾(Albert Joseph Moore, 1841-1893)，英國畫家。摩爾作品多以古典裝束的女人為題材。摩爾被稱為「古典主義」者，而他自己更關心色彩搭配、構圖和諧等美學問題。

⑱ 該畫 1888 年在倫敦格羅夫納畫廊展出，26 英寸高，布面油畫，阿爾伯特・摩爾作。從父學畫。

了。那種奇怪的服飾可以像帽子似的戴在頭上，或者像圍巾似的纏在頭上或脖子上。外袍似乎也是佛羅倫斯公民身上的外袍，不過是更寬大了。我們可以追溯每一件衣物的來源，同時也要接受一個事實：這些服裝來自不同的地方，與 15 世紀出現的身披長袍的使徒人物完全不同。

　　現在我們再來看一幅不同的作品，其繪製者遠不如薩金特廣受好評。阿爾伯特・摩爾⑰的繪畫因為拒絕描寫事件，所以總要吸引人去講故事，努力去表現用文字才能表現的情感。他畫過不少可愛的東西，那種可見的和可觸碰的東西。如果看得見的東西又是活物或移動的東西，那麼他知道如何捕捉一系列連續運動中的那一剎那，所以他畫的不是發生的事件，而僅僅是那一刻。圖 46⑱〈等待過河〉是一張小畫，三個姑娘站在河邊等待渡船過來擺渡她們。藝術家希望把畫畫得漂亮些，於是他就沒使用現代女性的裝束。因為畫上人物著裝並非為現在的衣服，他就可以自由地畫出他想畫的衣服。顯然，當他在服裝上畫出垂落的褶紋時，他一定想到希臘和羅馬的服裝，然而我們卻不能說幾個女孩身披歷史服裝。更可能是一件束腰外衣被剪開又縫製起來，臨時做成了一個方形的大斗篷，好似當年的戰袍。還有一種可能，

圖 46〈等待過河〉（*Waiting to Cross*），阿爾伯特・摩爾

⑲ 奧古斯特・費恩・佩林
（Auguste Feyen-Perrin,
1826–1888），法國畫家、雕刻
版畫家、插圖畫家。

⑳ 圖 47〈趕海回來〉（Retour
de la Peche aux Huitres par les
Grandes Marees）：布面油畫，
6 英尺 8 英寸長；1878 年大展
展出。奧古斯特・費恩・佩林
作。

三位姑娘原來就是這身裝束，然後她們朝河邊走去，此時畫上的線條早已確定下來。人物是彩色的，畫法要比風景更堅定，對比之下，風景的顏色發灰，摩爾也確實太喜愛淺色澤，所以他才不是一個色彩畫家。不過我們現在關注的是畫的形式。現代藝術家似乎還沒畫出來比摩爾更優雅、更仔細的身披長衣的男女人物。在以人物為主題的繪畫上，想要找到如此吸引人的人物，那就只好選擇裸體，但我們現代的裸模一般都是漫不經心的，所以人物坐在那裡，其神態並不像活人。阿爾伯特・摩爾自己在處理裸體方面，與任何現代藝術家相比都毫不遜色，他在設計高度裝飾性構圖時才使用裸體。

　　我們來討論幾個法國人的繪畫，作品是以寫實畫法完成的，場景或是在田間或是河邊，畫技之高為人所稱道。奧古斯特・費恩・佩林⑲ 在 1878 年的一次大展上，展出一幅被人叫好的畫作，現藏盧森堡，人人都有機會一睹為快。該畫即為圖 47⑳。長長的隊伍出現在畫的前部。姑娘和男人手提他們從海邊撈出來的海貨和勞動工具走了上來，因為此刻已經漲潮，勞動的時刻已經過去。遠處隊伍後面的人漸漸變少，隊伍裡大概有 150 人。走在前面的幾個姑娘身材高挑，上衣合身，但用料不多，下身是長長的圍裙。披在

圖 47〈趕海回來〉（*Retour de la Peche aux Huitres*），費恩・佩林

肩上的圍巾從胸前繞過去在身後繫了起來，她們腳下是又大又鬆的木底皮鞋，這種鞋可以在潮溼的沙子上和石頭間的水窪中行走，繫在頭上的手帕是她們心愛的頭飾。畫面上的服裝可能經過藝術加工，這種題材的繪畫若是放在一個比費恩・佩林更專注、更有力度的畫家那裡，就可能被變成真正莊重的作品。我們討論的這幅繪畫也有幾分古代的莊重，儘管這種效果可能是經過明顯的傳統化處理才得以實現。為了說明一個更寫實的畫家朝這個方向能走多遠，我們選取安東莞・福爾隆[21]的作品，即圖 48[22]。畫上僅一人。

[21] 安 東 莞・福 爾 隆（Antoine Vollon, 1833-1900），法國現實主義畫家。以畫靜物畫、風景畫和肖像畫而聞名。被稱為「畫家中的畫家」。

[22] 圖 48〈迪耶普的波利特女人〉（*Femme du Pollet, a Dieppe*）。1876 年沙龍展作品，1878 年大展賽作品。安東莞・福爾隆作。

圖 48〈迪耶普的波利特女人〉（*Femme du Pollet, a Dieppe*），安東莞・福爾隆

選擇該畫的原因是，似乎應該彰顯對這個人物的構思和描畫。畫上的人物充滿活力，身體結實，是理想的女性。藝術家畫的很可能是諾曼第海邊一個真實的女漁民。現在迪耶普[23]是秩序井然的城鎮，中產階級的樂園，但其郊外的波利特（15 年前）卻保留了昔日淳樸的風俗習慣，不免叫人感到震驚。如同在佛蘭德斯或布拉班特遙遠的小鎮上，女人依然坐在街上紡線或縫補漁網，因為漁網要晾曬，要修補。畫面上這個健壯的女漁民後面背著一個空的籃筐，正要去抓小魚，她是諾曼第海邊景象的真實寫照。表現行動中的人物，還有其他更理想的方法。奇怪的是，在描寫法國農民的畫家當中，最偉大的是讓‧弗朗索瓦‧米勒[24]，他把人物安排在風景裡，完全理解人物與周圍環境的關係，凡是我們能想到的畫家都不如他。他筆下的兩個人物，即那幅著名的〈去工作〉描寫的一對從田間走過的青年男女；〈拾穗〉裡那些彎腰的人物；被收藏家稱為〈偉大的牧羊女〉所表現的那個樹下織毛衣的女人，都有一種鮮明的和諧感，一如山嶺與樹木的和諧。

這幅出色的畫作一般被稱為〈拾穗〉，畫面上幾個女子特有的優雅得到充分表現，獨自成趣，又與周圍怡然的風景達成和諧，整個畫面作為線型構圖在色彩上也達到理想的

[23] 迪耶普（Dieppe），法國北部城市，諾曼第大區濱海塞納省的一個市鎮，中世紀時成為港口，近現代為英法間重要的水陸碼頭。20 世紀末逐漸轉型成為一座海濱旅遊城市，因迪耶普國際風箏節而聞名。

[24] 讓‧弗朗索瓦‧米勒（Jean François Millet, 1814-1875），法國巴比松派畫家。他以寫實徹底描繪農村生活而聞名，是法國最偉大的田園畫家。羅曼‧羅蘭在所著的《米勒傳》指出：「米勒，這位將全部精神灌注於永恆的意義勝過剎那的古典大師，從來就沒有一位畫家像他這般，將萬物所歸的大地給予如此雄壯又偉大的感覺與表現」。

〈去工作〉（*Going to Work*），J.F. 米勒

圖 49〈拾穗〉（*The Gleaners*），J.F. 米勒

水準。圖 49〈拾穗〉也該收入第 9 章予以
討論，原因是畫面傳遞出一種動人的情感，
那些窮人正聚精會神地撿拾地上落下的幾個
麥穗兒，而遠處卻是一派豐收景象 —— 一
輛輛滿載的馬車、忙碌的收麥人和一垛垛麥
子。其魅力是顯而易見的，因為該畫初次展
出就引起一場風暴，有人批評，有人歌頌。
甚至在〈拾穗〉因其傳遞的同情心和高尚的
慈善精神而被人讚響之時，就有人批評它散
布社會主義的和革命的傾向。奇怪的是，這

⑤ 圖 49〈拾 穗〉（*Les
Glaneuses*）：布面油畫，5 英
尺 3 英寸長，現藏羅浮宮。該
畫以 2,000 法郎被人買走，後
來以 300,000 法郎售出，捐給
法國政府，讓‧弗朗索瓦‧米
勒作。

〈偉大的牧羊女〉（*The Great Shepherdess*），J.F. 米勒

圖 50〈牧羊女〉（*La Bergere*），J.F. 米勒作，其弟 J.B. 米勒木刻

㉖ J.B. 米勒（Jean-Baptiste Millet, 1831－1906），法國畫家。讓·弗朗索瓦·米勒弟弟。

㉗ 圖 50〈牧羊女〉（La Bergere）：J.F. 米勒畫在木板上，並刻製成畫，8.5 英寸 X10.75 英寸。

㉘ 德·納維爾（Alphonse de Neuville, 1835－1885），法國學院派畫家，曾在德拉克羅瓦的指導下學習繪畫，他的作品主題多展示了普法戰爭、克里米亞戰爭、祖魯戰爭中的情節及士兵的肖像。

㉙ 圖 51〈停戰的旗幟〉（Communication aux Avant Postes）：布面油畫，德·納維爾作。

位畫家的弟弟 J.B. 米勒㉖的木刻畫上多少也能看出其偉大的兄長那種崇高的品質，圖 50㉗即為這種木刻。透過簡單的方式來表現莊重的效果，這方面幾乎無出其右者。人物身上厚重的外衣沒有褶紋，草堆稍稍經過處理，遠處輕輕起伏的大地，無不達到高度和諧；簡約的神態並不複雜，因為沒有明顯的感情流露，線型構圖可以得到合理的解釋，生動地勾勒出坐在那裡的少女，她前後都有依託，又與遠處的樹木呼應起來，如此構圖使這幅木刻版畫變成現代藝術品裡最抽象的作品之一。

　　與上述設計形成鮮明對照的，是德·納維爾㉘〈停戰的旗幟〉所描繪的迫在眼前的現實，參見圖 51㉙。在那場災難性的戰爭結束後，題材相近的繪畫大批湧現出來。法國畫家因其獨有的良好品位和判斷力對這種題材自有其表達方式，他們的主題限定在平時發生的小事上，表現的既不是失敗，也不是勝利，即大戰中一件不起眼的小事。一名佩戴鐵十字勳章的德國軍官與其手持白旗的勤務兵（槍騎兵）勒住韁繩，騎在馬上等待。與此同時，一個負責法軍哨所的中尉在細讀來信上的文字。一個手持步槍的預備役軍官和一個號手站在中尉的身後，還有 5 個步兵出現在畫面上。場景從上到下溼漉漉的，一片

冬季的蕭殺景象 ── 那是 1871 年 1 月至 2
月間壓抑、絕望的氛圍。

圖 51〈停戰的旗幟〉（*Communication aux Avant Postes*），德・納維爾

近期的藝術：色彩、光線與暗影

　　我們先來請畫家代表平面藝術和所有從事平面藝術的藝術家。畫家把目光投向山川、樹木、牛羊或身披外衣的男人女人，他能看到許許多多普通人看不到的東西，因為普通人的眼睛沒有受過專門訓練，他們的觀察力也不夠成熟。畫家能看到結構的現象和形式的美，並能從中得到樂趣。他能看到平面上輕盈的圓形，也能看到與此形成鮮明對比的、表面上陡然出現的變化。他能看到漸次變化的光線和色彩，並從中發現驚人的差別，引起層次變化的原因：一部分來自那些表面上發生的變化；一部分來自物體實際的色澤，如，物體的綠色、發黃的棕色或玫瑰灰色。也就是說，藝術家透過自己的雙眼可以看到一系列有趣的現象。這些現象都與可以看見的物體有關，而畫家的使命就是以繪畫的形式把各種看得見的物體表現出來，讓不懂藝術的人從中發現魅力和教益。當然，也要讓他的同行畫家從中得到樂趣，並對他大加好評。人各有不同，畫家亦如此。一個人可能把目光集中在形式上，對其他東西卻全然不顧，在此過程中他得到的樂趣自不待言。在上一章裡，我們從這個角度對「形式」（form）的含義也有所涉獵。但是，還有眾多畫家能看到更多的東西。他們把目光集中在所有的事件上，他們看得更專注，

能夠發現光線和顏色的層次變化，儘管層次變化與形式有關，但是從畫家的角度來看，層次變化並不依賴形式。有時畫家非要愛上並準確地記住各種色澤不可，從較強的到較弱的，從較暗的到較亮的，再從較深的到較淺的，等等。然而，當他動手作畫時卻忘了物體自然色澤應有的順序。其實，他對物體是研究過的。沒人說藝術家的大腦要把東西忘得一乾二淨，我們不過是說他的大腦容易把東西記錯。就層次變化本身來說，記憶協助大腦產生鮮明的、清晰的、積極的形象，但大腦卻記不住半山腰或一件衣物的色調或色澤到底是怎麼排列的。這種藝術家的繪畫或耗時費力的素描必然一塌糊塗，至於那些可以看見的現象，其實質部分他都沒抓住，而那些現象卻記錄了他要表現的物體的結構和形式。不過，繪畫也好，素描也好，儘管有不少畫錯的地方，但也可能具有魅力和高雅，因為畫裡還有光線和暗影幻化出來的最可愛的層次感，還有顏色最可愛的生命力。

我們知道青年藝術家取得的各種成績，因為我們在注視他們成長，注視他們提升能力，揚長避短。一幅畫上出現一大片灰色的天空，還有斑駁的雲彩，畫家在上面下過不少功夫，但我們也該注意到，天空似乎比下面的小山還結實。一幅畫的前部出現幾棵

海軍拱門（Naval Arch）及其群雕

樹，畫得相當用心，每棵樹的姿態都被謹慎地畫了出來，所以你幾乎可以用這些樹來從事「植物學」研究，彷彿樹就生長在你家庭院的過道旁。但是，中間距離的畫面上出現了拒絕退隱的山巒，不僅如此，幾座小山還朝小樹壓迫過來，彷彿樹木是貼上去的。還有一幅畫上有五六個身穿衣服的人物。經過畫家的安排，我們知道幾個人應該做什麼，但又說不準他們是做還是不做，幾個人物擁在一起，每個人物都不知所措，每個人物的表情畫得都不準確——法國人將其稱為「好好先生」（bonshommes）。這後一種毛病在現代雕塑領域是相當普遍的，幾尊雕塑合在一起安放在高大建築物的窗戶之間，或是以浮雕的形式出現。在著名的海軍拱門[1]上也能發現上述現象。拱門是 1899 年在紐約建起來的，上面雕塑的人物大如真人，雕塑家在每個人物身上都下過不少功夫，面部神態和肢體動作不能說不夠水準，所以他們的勞動也應該得到表揚，但是，一旦把幾個雕塑人物合在一起，那就不能稱其為一流的作品。顯然，工期太短，雕塑家大多手忙腳亂，如此一來，暴露出他們最薄弱的地方。毫無疑問，現代雕塑最不擅長塑造莊嚴肅穆、傳神達意的群雕。

我們繼續討論平面藝術。眼睛更可能注

① 海軍拱門（Naval Arch），即杜威拱門（Dewey Arch），位於美國紐約市曼哈頓麥迪森廣場上的一個紀念拱門，上有群雕，為紀念美國海軍特級上將喬治‧杜威在著名美西戰爭中的馬尼拉灣戰役奇功所立。

意到人類正確的形式和運動，對沒有生命的東西或低等動物的形式卻不易發現。因此，如果畫上的男人和女人畫得太不成功的話，那麼，應該在上面塗抹鮮豔的色彩和有趣的光線和暗影，不如此，很難在藝術家裡產生影響，也得不到好評。不少人喜歡逛畫廊，他們可能對作品的主題感興趣，他們的興趣轉眼之間可能減弱，乃至消失得無影無蹤。持續興趣來自藝術家的好評，他們的評價逐漸在社會上擴散，但如上文所述，不成功的藝術品必須以其長處來彌補不足，不然同行不可能給予好評。至於風景畫，有人畫牛有人畫羊，但能夠揚長避短的畫家卻不多。對此普通觀眾幾乎看不出門道，若是有人說一幅風景畫畫得不好，或者有的地方畫得不好，他們並不知道所以然。從這個角度來看，「畫畫」二字還有一個定義：把東西畫到該畫的地方。我們對這個定義理解得越深，似乎其中越有道理，在風景畫方面更是如此。我們想像一下，一位風景畫傢俱有相當實力，繪畫經歷也不短。他和自己的三個徒弟坐在地上，三個學生的能力參差不齊，他們取得的成績或大或小，他可能評價其中的一個徒弟，說他的畫從不出錯，他的意思是，這個徒弟以其幾乎從不出錯的眼睛和雙手能在一張白紙或一塊畫布上把一片片綠色

的葉子畫到該畫的地方上（在徒弟眼裡，綠葉是有一定層次變化的綠色表面，層次變化未必是綠色的）。徒弟畫完了，至於他要表現自然風景的準確度，或者他要從風景裡提取的構圖，我們先不予考慮。徒弟可以先後做兩件不同的事：一幅畫可能忠實的地複製出一張有趣的風景，另一幅可能故意不顧眼前的事實，即他可能取得他已然看到的部分效果——他透過心靈的眼睛依稀看到的效果——那種效果也是他在尋找的。我們說一位藝術家風景畫得好，那幾乎就是說他把景物畫到了該畫的地方。但是，把東西畫到正確的地方，這種技能只能來自對景物真實性質的透徹觀察。那個徒弟事先對幾棵綠樹的形狀、特點、藍色和灰色沒有深刻理解，他怎麼能指望他把一片綠色（代表蘋果樹）畫到該畫的地方？如果他看得不准，分不清樹木與周圍的關係，他就畫不好，這不是顯而易見的嗎？應該注意的是，在徒弟眼裡，一片綠樹裡的每一棵都各不相同，沒有一模一樣的。他還看到那棵綠樹後面可能有一扇屏風，或者，後面的樹都砍倒了，背景空空蕩蕩的，僅有一座嶙峋的小山。在很大程度上，那棵綠樹正是畫家要找的，因為周圍還有其他綠樹。上述說法對輪廓、片塊、明暗等也適用，各方面可以獨立存在，也可以合

在一起。一幅好的風景畫固然與畫家的技巧有關，但在很大程度上還要依賴他的眼力（身體的和大腦的），眼力能幫助大腦處理好那棵樹與周圍的準確關係。簡言之，藝術家首先至少要感知每部分景物之中的明暗關係，同時感知每部分景物之間的明暗關係，不然他不要指望畫好風景畫。

似乎有必要把上面的話限定在光線和暗影方面，因為畢竟大多數現代畫家都在尋找明暗關係。表現力是光線和暗影構成的，明暗關係處理好了，才能畫好身體和四肢。處理好光線和暗影才能把質感和動感表現出來。偉大的法國畫派對光線和暗影的活力可謂聚精會神，他們還關注明暗之間構成的張力，明暗的過渡，半山腰從深到淺的層次，雲彩的層次，乃至衣服的層次，以上種種也是絕大多數現代畫家要找到的，他們從中也能得到樂趣。我們不難發現，明暗關係與形式研究互為依託，能夠駕馭形式並自得其樂的藝術家，明暗關係也能駕輕就熟。山腰上的小屋可以安排到該出現的地方，好似真的。茅草屋頂是一個特點，石頭牆又是一個特點，又是一個表面，小山可以畫出質感，其層次感可以透過光線和暗影來實現。如果光線和暗影裡融入一定的色澤，如果房子的灰牆是發紅的，如果半山腰的灰色是發黃

的，然後漸次變成橘黃，那麼形式也可以借此表現出來，此時這幅畫的外觀就會現出色彩的魅力。形式只有透過光線和暗影才能表現出來，雖然是有色彩的光線和暗影。一張繪畫的光線和暗影可能沒能把形式完全表現出來，或者，光線和暗影可能在一定程度上把形式表現出來，而此時的光線和暗影可能破綻百出，更談不上美感。然而，對油畫家和水彩畫家來說，或畫工和蝕刻工，兩種追求指向的是同一個方向。

顏色又是一個不同的話題。顏色因其自身而被人熱愛，又因為藝術家熱烈地擁抱顏色，所以在當代藝術家那裡，色彩不是普普通通的話題。若是從這個角度研究色彩，其重要性自然要超過所有其他思想形式。你的小屋（上文已經提到）可能不太真實，你的小山可能不太質感（你正畫到這部分），那可能是因為可愛的顏色對你產生了太大的影響。藝術家不可能把大自然全部複現出來，他必須選擇。如果顏色對他的震撼最大，他就該把顏色當成主題。真實物體的顏色太美，他沒法再現出來，或者他從大自然裡僅僅得到一點啟發。無論哪一種情況，都說明他的精神已經走向物體具有的偉大精神性，為了擁有色彩，他可能要犧牲、忽視或改變其作品的其他部分。

② 圖52〈兵團經過〉(Le Regiment qui passe)：布面油畫，1875年大展賽作品，愛德華‧狄泰爾作，1848年在巴黎出生，師從法國古典主義畫家梅索尼埃(Meissonier)。

③ 愛德華‧狄泰爾(Édouard Detaille, 1848-1921)，法國學院派畫家和軍事藝術家，以其精確和逼真的細節而聞名。他被認為是「法國軍隊的半官方畫家」。

④ 聖馬丁門(Porte Saint-Martin)，一座法國凱旋門，位於巴黎第三區。聖馬丁門原址是查理五世城牆城門之一，它曾是巴黎的防禦工事。路易十四命令皮埃爾‧布勒特建築聖馬丁門紀念路易十四在萊茵河及弗朗什－孔泰勝利。

　　圖52②是愛德華‧狄泰爾③的一部大作。畫面是聖馬丁大道，如果30年前你在冬季飄雨的一天站在街上，那種景象就與畫面相差不大。此地在路易十四凱旋門以東將近150英尺的地方，即聖馬丁門④，畫面右側可以看到圓形的拐角，聖馬丁郊區大街經此向北延伸，凱旋門赫然站在畫的中央，遠處如塔樓般的建築是聖德尼門。在薄霧中聖德尼門和其他高大建築若隱若現。建築物越往遠處顯得越發的朦朧，因為此時霧氣也越來越重。一大隊步兵從西向東走過來，該畫也因此而得名，其魅力經久不衰，因為不知多少人過去看畫，他們彷彿在讀一部小說。毫無

圖52〈兵團經過〉(Le Regiment qui passe)，狄泰爾

疑問，畫家自己關注的是，如何把厚重霧氣裏挾下的高大建築以特納的畫法表現出來。狄泰爾專畫軍事題材。在一定程度上，他對身材高大的樂隊指揮及其身後那一長隊鼓手頗感興趣，他們後面還有秩序井然的佇列和騎在馬上的軍官。以上都是狄泰爾的摯愛。或許他還喜歡那些孩子，形形色色的當差的小男孩，一大群頑童，他們走在樂隊前面，興高采烈，就連那些上等人也在人行道上停下來，目不轉睛地觀看士兵的盛大演出。不過，這幅繪畫自己也能證明，畫家關心雲霧的效果，那種朦朧感，那種逐漸變化的層次感，那種沒有明顯反差的流暢感，一大片灰色的景象，冬天裡黯然的一天。該畫的魅力經久不衰：輕盈的色彩層次變化漸漸消失，建築物堅實、平整的表面變得亦真亦幻，擁有了在日光下沒有的色澤。能畫出這種效果，不論他畫得準確與否，也不論他有沒有自由的想像力，即為我們所謂的印象主義。不過，狄泰爾是一個畫派過去的大師，而那個畫派又關注寫實，從不縱容藝術家過度使用其色彩感，所以我們現在把目光轉向一位不那麼拘謹的畫家。

　　圖 53[5] 是特納的名作〈雨、蒸汽和速度〉。該畫為特納晚年作品之一，同類題材與之頗為相似的畫作還有〈暴風雪 —— 汽船

⑤ 圖 53〈雨、蒸汽和速度 ——
大西部鐵路〉（Rain, Steam and
Speed —— The Great Western
Railway）：布面油畫。1844 年
在皇家學院展出的一幅大型油
畫，現藏國家美術館，為特納
所作。

圖 53〈雨、蒸汽和速度〉（*Rain, Steam and Speed*），J.M.W. 特納

〈暴風雪——汽船駛離港口〉（*Snow Storm, Steamer off Harbour's Mouth making Signals*），J.M.W. 特納

〈警告汽輪駛離淺灘的訊號〉（*Rockets and Blue Lights to warn Steamboats off of Shallow water*），J.M.W. 特納

〈陰霾與黑暗：洪水滅世之夜〉（*Shade and Darkness-the Evening of the Deluge*），J.M.W. 特納

駛離港口〉、〈警告汽輪駛離淺灘的訊號〉（刻意選定的主題）和〈陰霾與黑暗：洪水滅世之夜〉。特納晚年把精力都投在他真正關注的主題上，如薄霧、重霾和蒸汽，以及被模糊的膠片和顯影改變的光線和暗影，有些畫甚至是根據膠片和顯影畫出來的。所以他筆下大西部鐵路的火車在細節上並沒有參照英國人 1843 年的火車頭和火車。藝術家希望透過唯一可行的方式來捕捉風馳電掣的印象，可以透過暗示，可以把火車畫在中央，或者把火車獨自安排在高架橋上。火車顯然還在疾駛，與此同時，火車釋放的蒸汽、雨天散發的霧氣和飛馳的火車融合在一起。一眼即可看出，這種繪畫的魅力來自明暗對比或色彩或明暗對比與色彩的結合。主題幾乎沒有彰顯炫目的顏色，不易發現的光線和暗影的層次感才是最重要的，不過該畫的布色也叫人稱絕。從印象主義狹義的、原初的意義上說，這部作品堪稱現代印象派偉大的成就之一。

　　圖 54⑥ 是柯羅的力作，現藏羅浮宮。在我們討論這幅畫作時，我們發現自己更接近下面這句話：「透過秉性來看大自然。」這種說法雖然不是對「藝術」合適的定義，但也足以用來描述部分繪畫。我們發現藝術家在畫的前部拒絕給予我們大樹和灌木的細節，

⑥ 圖 54〈風景〉（*Paysage*）：布面油畫，3 英尺長，過去在楓丹白露宮，現藏羅浮宮博物館。柯羅作，居住和工作主要在楓丹白露。

圖 54〈風景〉（*Paysage*），柯羅

其實我們與畫上的植被近在咫尺，普通人的眼睛原是應該看清的。柯羅把自己關注的東西畫到樹上，暮光下那種壓抑的綠色，然後再把綠色推向深處和諧的灰色，如果從個人的角度來看的話，鋪天蓋地的雲彷彿是從灰色裡幻化出來的。在畫家眼裡，一棵棵大樹似乎不是由相互分離的枝幹構成的，過去每棵樹在生命中都有其自己的使命，應該得到額外的關注，可現在那棵樹是模糊的一片，到樹梢才四散開來，樹冠向縱深生長，洞穴般的暗影使其更具魅力 —— 輕盈的、飄逸的

甚至如雲彩一般——但仍然是圓圓的一片，而不是樹葉或嫩枝或枝幹合成的畫面。柯羅廣為人知的習慣是，熱愛黎明時分的光線，日復一日。他趁太陽還沒升起就趕到楓丹白露的林子裡，或者在暮光下支起畫架，他畫的不是那種大自然給予的堅實的形式，而是他心目中想像出來的堅實的形式。你可能以為，他在描寫大樹的精神或者夏日樹葉的精神。但這個問題也不值得我們探究——事情的真相是他畫出了一張漂亮的、長方形的作品，藝術品中最搶眼的瑰寶，那是一連幾個早晨他為自己的構圖從大自然那裡吸收的建議。

圖55⑦是康斯坦·特魯瓦永⑧兩幅著名的大型繪畫之一，研究法國繪畫的人幾乎無人不知。〈牛羊回圈〉是現代風景藝術取得的最偉大的成就之一。畫家把牛羊與風景結合起來，從這個角度來說，該畫也是最偉大的實驗之一，畫面結構宏偉，細節毫髮畢現。特魯瓦永並不是純粹意義上的色彩畫家。彩虹的魅力他並沒有感到多少，或研究他作品的人也沒有感到多少，但他在豐盈的層次變化方面，在處理冷色調和淡色調方面，在改變光線和暗影方面，卻是當之無愧的大師。他能製造出變幻莫測的明暗關係，他對顏料駕輕就熟，哪怕顏色就其最嚴格的

⑦ 圖55〈牛羊回圈〉（The Return to the Farmyard）：布面油畫，8英尺長，1859年大展賽作品，現藏羅浮宮博物館，康斯坦·特魯瓦永作。

⑧ 康斯坦·特魯瓦永（Constant Troyon, 1810-1865），法國巴比松畫派畫家，以畫動物主題見長。

237

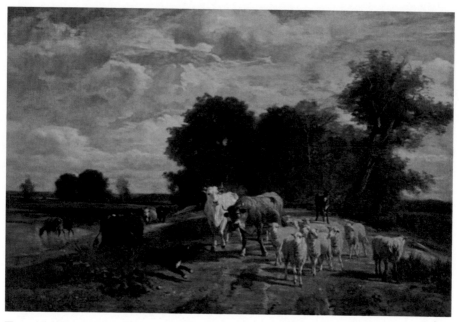

圖 55〈牛羊回圈〉（*The Return to the Farmyard*），康斯坦・特魯瓦永

意義來說並不是他一生的目標。

　　這是世上最理想的風景畫之一。草場上景色安寧，他居然能從中提取出那麼多東西 —— 地頭上普通的樹木被他改變成圓形的樹冠，地面上的高坡和窪地被他處理得自然可愛，落日把光線斜照下來，在小丘的那邊投下牛羊的影子，牛羊從左側的谷地走過來，谷底還有一個小池塘，天上閒散的雲彩在那裡飄動，但畫家並沒有突顯雲彩的形狀 —— 不過是平日灰濛濛的天空！他能從普通的素材裡提煉出這麼多的美和意義，這才是這部力作的成績所在。很難想像

還有誰能畫出比畫面上更出色的、發光的灰色天空。那些草木倒沒有多少柯羅那種神奇的魅力，但畫面的各個部分各得其所，達成一種相互謙讓的和諧，不分主次，沒有哪一部分站出來搶奪視線。也不會有人把投在地上的陰影處理的更好，一般來說，凡是構圖大師都要迴避這種暗影。對純粹裝飾性作品來說，影子是陌生的，即使在風景畫上，影子用的也不多。但是在我們的畫面上，低矮的太陽把光照在地上，光線從牛羊的腳上透過，深深的暗影比牛羊的高度和長度還長出不少。

　　有人可能猜想，美國藝術家喬治·英尼斯[9]的作品和特魯瓦永作品有相似之處。他們二人可能都希望從最簡單的素材裡找到效果，他們的方法也可能是最直接的，即透過

⑨ 喬治·英尼斯（George Inness, 1825-1894），美國19世紀後半期充滿浪漫主義詩意的現實主義風景畫家。他出生於紐約州一個小商人家庭，自幼喜愛繪畫，早期作品受哈德遜河畫派的影響，曾幾度去義大利和法國學習，將法國巴比松畫派的影響帶到美國。後形成自己獨特的風格，筆觸自由，色彩豐富。作為瑞典科學家、神學家維斯登堡的信徒，喜歡探尋大自然的奧妙，透過各種光線效果表現自然，注重氣氛渲染。代表作：〈拉克瓦納山谷〉、〈德拉瓦峽谷〉和〈蒼鷺之家〉等。

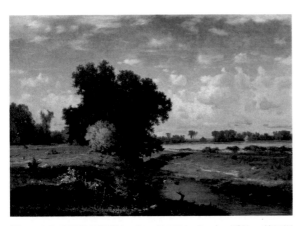

圖56〈梅德菲爾德草場〉（*Medfield Meadows*），喬治·英尼斯

⑩ 圖 56〈梅德菲爾德草場〉（Medfield Meadows）：布面油畫，55 英寸長，喬治·英尼斯作。他生活在新澤西州和麻塞諸塞州。

⑪ 霍默·馬丁（Homer Martin, 1836–1897），美國藝術家、畫家，以其山水畫著稱。

⑫ 圖 57〈塞納河景〉（View on the Seine）：其家人將該畫稱為〈風中豎琴〉（The Harp of the Winds）：布面油畫，1882 年在諾曼第創作，現藏美國紐約大都會藝術博物館，霍默·馬丁作。

樸實的畫風來達到目的。即使那位美國畫家在天空上畫出更誘人的色彩 —— 落日或雨後初晴，他也沒法改變其作品的普遍特點。圖 56⑩要比偉大的特魯瓦永更為繁複。或許應該這麼說才更準確：我們眼前的構圖在畫面上更為重要。僅從下面那一片圓形的樹木或上面的天空來看，我們很難想像出還有誰的作品更成功，各種景物透過前部平行的暗影和中間披上陽光的草地巧妙地結合起來。

不過，就美國的風景畫來說，塗色的光線和暗影可以彰顯矜持的莊重，這種效果也是一張風景畫的主要目的，這方面還沒有誰能與霍默·馬丁⑪一比高下。圖 57⑫是其晚期作品最好的典範。至於畫的名字，我們很容易理解馬丁夫人為什麼予以拒絕。在其丈夫的傳記裡，他最後創作的那些繪畫並不是描寫任何地方的。他身邊那些人自然熟悉他的工作方法。他可能在素描本的一個頁碼畫上幾棵挺拔、細長的樹，如我們眼前的那幾棵樹，他也可能把樹畫得小一些。他在另一頁上可能畫出從遠處進入視線的小鎮，在我們和小鎮之間有 2 英里的距離。他還要畫上水。也許以上是作品的全部內容，他依賴有限的素材創作自己的繪畫。幾棵修長的樹排成一列，那才是他希望彰顯並堅守的。靜靜

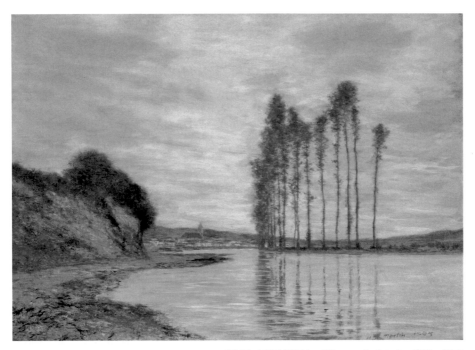

圖 57〈塞納河景〉（*View on the Seine*），霍默‧馬丁

的水要畫在河岸的前面，那幾棵樹整齊地立在那裡，可以把影子倒映在水面上。對變化後的環境來說，幾棵樹可能還不足以壓住場面，那麼他又畫上兩三棵樹，也可能僅僅畫出右邊的一棵。這棵樹與旁邊的幾棵若即若離，還朝外面傾斜出來，使得那幾棵樹具有一種大膽的魅力，此刻後畫上的樹彷彿要從夥伴那裡掙脫出來。左側那一大片堅實的綠色也是要畫上去的。河岸上的石頭和石頭下的土地使繪畫產生了一種連續性、堅實感和現實感。樹木兩側低矮的小山畫得很謹慎，

⑬ 馬奈（Edouard Manet, 1832-
1883），19世紀印象主義奠基
人之一，生於巴黎，從未參加
過印象派的展覽，但他深具革
新精神的藝術創作態度，卻深
深影響了莫內、塞尚、梵谷等
新興畫家。

⑭ 莫內（Claude Monet, 1840-
1926），法國畫家，被譽為
「印象派領導者」，是印象派代
表人物和創始人之一，法國最
重要的畫家之一，印象派理論
的實踐者。

⑮ 畢沙羅（Camille Pissarro,
1830-1903），法國印象派畫
家。

目的是把鎮上白色的房子突顯出來，同時收
回右側的地平線。為了填補背景，藍灰色用
來構成可愛的層次，以此來代表薄薄的雲
彩。畫的前面是反射出來的水影。對技巧嫻
熟的畫家來說，畫水並不難，即使在視力減
弱之後，借助油彩和畫布，他也能畫出水影
來，真實感和力度分毫不減。

　　現代以來，凡是熱愛色彩的人，不管愛
的程度是深是淺，一般都把風景畫當成他們
的庇護所。一個人若是自然而然地被大自然
所吸引，不論是6月裡普通的陽光或暴風
雨以及更廣闊的鄉村環境，若是他馬上把自
己的注意力轉向大自然，那麼，他幾乎一定
能發現周圍和諧的色彩，一種和諧感油然
而生，進而變得越發強烈，左右他的判斷標
準。與此相反的現象也是存在的。若一個人
天生就有強烈的色彩感，一碰到藝術品或與
之相關的問題，在大多數情況下，他會把注
意力轉向風景，即使他生活在現代，城市的
高樓大廈和人們身上的各種服裝，對他渴望
的色彩魅力和風采，完全喪失吸引力。

　　上文幾次提到印象主義，若要討論印象
派的藝術，就得結合色彩和明暗對比等方面
的問題。馬奈⑬、莫內⑭、畢沙羅⑮，還有他
們的盟友，這批人是用智慧來畫畫的 —— 馬
奈畫靜態人物，或者畫那種動作遲緩、張弛

〈草地上的午餐〉（*The Picnic*），馬奈

有度的人物，可以稱得上是出色的畫家——
但應該指出，他們作品的一大特點是使用有
顏色的光線。1900 年前後，他們的藝術實踐
在紐約的一家畫廊進入我們的視線。莫內畫
了幾幅盧昂大教堂，作品大小相同，取景角
度也相同。那批畫可不是尺寸不大的習作，
無論從哪個角度來說，也夠展出用的。一座
教堂沐浴在溫暖的陽光下，又一座教堂矗立
在中午的陽光下。我不必一一列出：顯然下
面的話對讀者可能派上用場：「顯露出來的才

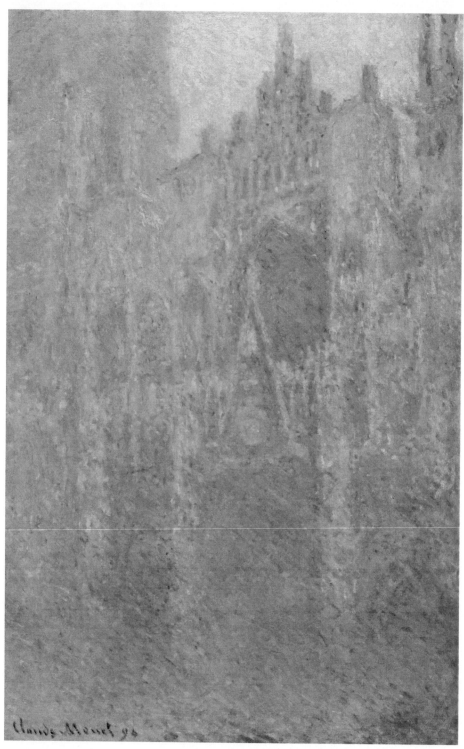

〈盧昂大教堂（清晨時）〉（*Rouen Cathedral*），莫內

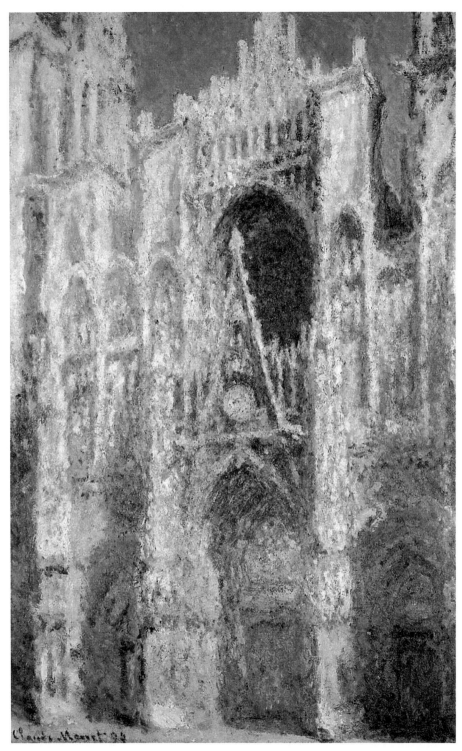

〈盧昂大教堂（中午時）〉（*Rouen Cathedral*），莫內

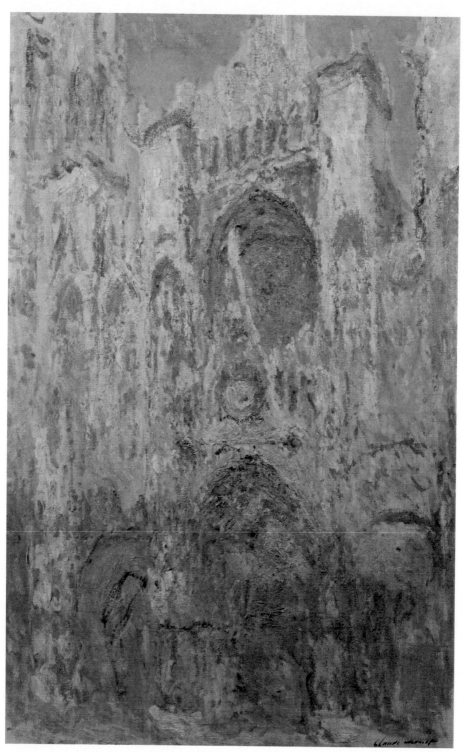

〈盧昂大教堂（日落時）〉（*Rouen Cathedral*），莫內

〈蒙馬特春天早晨的林蔭大道〉（*Boulevard Montmartre, morning, cloudy weather*），畢沙羅

真實（Things are as they look），在中午的白光下，花飾尖塔是一個景象，在發冷的黎明時分或在玫瑰色的暮光下或在廣場上，透過燈光望過去，尖塔又是全然不同的景象。」所以，貝斯納德⑯的幾匹紫色的馬從火紅的水裡出來後，人們不禁大笑，此時他的目的部分是教育（我來告訴你所不知道的），部分是實驗（日落的光線照在光滑的、溼漉漉的棗紅色馬背上，到底能發生什麼）：但完全是畫家的作品——其目的的產生和形成，也

⑯ 貝 斯 納 德（Paul-Albert Besnard, 1849~1934），法國畫家、版畫家。

⑰《作品集》（*The Portfolio*），是 1870 年至 1893 年在倫敦出版的英國藝術月刊。它由菲力浦‧吉伯特‧哈默頓（Philip Gilbert Hamerton）創立，促進了當代版畫創作，在英國版畫復興中非常重要。

⑱ 利奧波德‧弗拉芒（Leopold Flameng, 1831–1911），法國雕刻家、版畫家、畫家。

⑲ 布拉克蒙（Marie Bracquemond, 1840–1916），法國印象派畫家、蝕刻畫家。

⑳ 拉蘭（Maxime Lalanne, 1827–1886），法國藝術家、蝕刻畫家。

㉑ 拉容（Paul Adolphe Rajon, 1843–1888），法國藝術家、蝕刻畫家、攝影家。

㉒ 維拉撒特（Jules Jacques Veyrassat, 1828–1893）法國藝術家、蝕刻畫家。

是因為他渴望從藝術的角度來解釋大自然。

　　這種方法之所以稱為印象主義，因為其提倡者希望在世人面前宣布，他們畫的是效果而非事實：大自然在他們身上留下的印象，而不是已知的結構或可以確定的真相。他們的作品大多數是風景畫：在每張畫上我們都能發現真正的風景感 —— 這種感覺來自塗上顏色的物體，在變幻不定的光線下顯現出來的短暫的、變化的外觀 —— 風景感（landscape sense）才是他們的主題。他們在戶外每時每刻都在關注光線和色彩效果，因此這個畫派的藝術家才有了自己的稱謂，他們似乎也樂意接受：戶外畫家（Les pleinairistes）。

　　但是，近期的印象派作品，還沒有哪一部能超過特納的晚期作品。我們可以從下面的敘述中發現，早期英國藝術和晚期法國藝術之間，涉及印象主義的緊密連繫。《作品集》⑰雜誌在倫敦創刊後不久，其編輯邀請幾位蝕刻畫家來研究倫敦國家美術館收藏的作品，目的是複製畫廊裡的畫作。那一定是 1873 年前後：利奧波德‧弗拉芒⑱、布拉克蒙⑲、拉蘭⑳、拉容㉑、維拉撒特㉒等人都來到倫敦，反正當時最好的蝕刻畫家都來了，沒被邀請的不過一兩位。據可證實的說法，他們都堅持複製特納晚期的作品，就是那些

描寫煙、霧和蒸汽的習作，而英國評論家對
這部分作品嗤之以鼻。上述法國重要的印象
派畫家正是在那些年確立了他們在藝術上的
地位。法蘭西色彩畫家們所想的和所做的，
法國蝕刻畫家卻發現特納 1840 至 1844 年已
經想過並做過了。

近期的藝術：情感與記錄

① 克魯克香克(George Cruikshank, 1792–1878)，英國畫家、漫畫家，以畫政治諷刺連環漫畫聞名，後為時事書刊和兒童讀物作插圖。他曾替英國作家狄更斯的作品《博茲札記》、《孤雛淚》繪製插圖。

② 費金(Fagin)，查理斯·狄更斯小說《孤雛淚》裡的教唆犯。

③ 賽克斯(Sykes)，查理斯·狄更斯小說《孤雛淚》裡教唆犯費金的同夥。

④ 戈登·布朗(Gordon Browne, 1858–1932)，英國藝術家、插畫家。

⑤ 愛德溫·阿比(Edwin A. Abbey, 1852–1911)，美國壁畫家、插畫家、畫家。他對莎士比亞和維多利亞時代題材的繪畫和繪畫以及對愛德華七世加冕典禮的繪畫而聞名。

⑥ 愛德華·馮·葛魯茲納(Eduard Grützner, 1846–1925)，德國畫家、藝術教授。他以僧侶風俗畫著稱。

　　以往幾章多次提到，近期繪畫的主要特點，是其為表達情感連續付出的努力。歷史事件也好，想像出來的事件也好，有時繪畫希望對此予以記錄，此即為其特點的一種印證。有時繪畫希望再現互動的人物，繪畫內容能得到充分解釋，也有繪畫內容得不到充分解釋的現象。還有一種普遍存在的現象，有的繪畫引起人們的興趣，但不是因為藝術水準的高低。如，我們希望書裡的插圖再重複一遍文字講過的故事。在此過程中，藝術家希望把自己的想法畫進去。他的人物應該穿什麼衣服，或鄉村或作為場景（背景）的街道應該如何表現，對此藝術家可謂生殺予奪。如果他胸有成竹，他自然要畫出刺繡和羽毛的細節，哪怕畫到毫髮畢現為止，然後他再畫風景或建築細節，或在房子前臉上畫出陽光和暗影效果。他這麼做是為了自己高興，因為沒有幾個讀者能關注到這個程度。於是我們有了兩種插圖畫家，或至少兩種插圖。克魯克香克①筆下被關在大牢裡的大名人費金②或房頂上的賽克斯③，他們身上沒有多少細節。在這種插圖上，或是主題不允許人物有細節，或是細節的存在可能破壞必要的張力。戈登·布朗④、愛德溫·阿比⑤和愛德華·葛魯茲納⑥，他們為莎士比亞畫的插圖，細節一個也不少 —— 服裝、甲胄、環

境都是有細節的，至於偉大的阿道夫・門采爾[7]，其作品都是由細節構成，哪怕他畫得太大膽。還有不計其數的繪畫沒有收進書籍，都畫在 4 英尺大小的畫布上。這些油畫與書籍裡那些黑白相間的四方形相比，也是不折不扣的插圖。有時尺寸稍大的繪畫，是對幾句詩歌或愛情故事的描寫，不過，有時也能描述沒寫在書上的事件，但觀眾至少要知道畫家的用意所在。

[7] 阿道夫・門采爾(Adolf Menzel, 1815-1905)，德國油畫家、版畫家。德國文藝復興時期藝術大師杜勒之後最偉大的藝術家。

〈大牢裡的費金〉彩色畫及蝕刻畫 (*Fagin in his cell*)，克魯克香克

〈賽克斯的最後機會〉彩色畫及蝕刻畫（*The Last Chance*），克魯克香克

〈仲夏夜之夢〉（*Midsummer*），戈登・布朗

〈李爾王〉（*King Lear*），愛德溫・阿比

〈法斯塔夫〉（*Falstaff*），愛德華・葛魯茲納

〈舞會〉（*Supper at the Ball*），阿道夫・門采爾

圖 58 〈我在場〉（*J'y Etais*），弗洛倫特‧威廉姆斯

⑧ 圖 58 （我在場）（*J'y Etais*）：
布面油畫，1857 年左右經弗洛
倫特‧威廉姆斯作。

⑨ 弗洛倫特‧威廉姆斯（Florent
Willems, 1823－1905），比利
時畫家。威廉姆斯喜歡把 16、
17 世紀生活中的小事繪製到他
的畫面之中，還常常以大仲馬
的故事為素材，畫風類似於巴
洛克畫家。

⑩ 菲 力 浦‧ 德‧ 尚 帕 涅
（Philippe de Champaigne,
1602－1674），佛蘭德裔的法國
畫家。他把佛蘭德巴洛克的自
然主義和法國藝術含蓄的古典
主義相結合，形成一種獨樹一
幟的個人風格。

　　圖 58⑧ 可能是我們找到的最好的例子。
比利時畫家弗洛倫特‧威廉姆斯⑨ 專畫名
人，他忙碌的一生是在 19 世紀後半期度過
的。畫的名字可以翻譯成〈我在場〉（I was
There），場景設定在 1650 年左右，一個年
輕女子請一位紳士看牆上的畫，紳士身穿淺
黃色牛皮上衣，腰上繫著一把長劍，畫面講
述海上的一場激戰，那正是當時荷蘭人可能
畫出的題材，如同菲力浦‧德‧尚帕涅⑩ 可
能塗抹在畫布上的那種。

　　女子似乎要對她的朋友介紹畫面上描寫

⑪ 馬里亞諾·福爾圖尼（Mariano Fortuny, 1838-1874），19世紀加泰羅尼亞畫家。他是歐洲最早的一批現代主義藝術家之一，也是當時在巴黎和羅馬知名的加泰羅尼亞籍畫家。

⑫ 圖59《摩爾人注視他死去的朋友》（Arabe Veillant le corps de son Ami）：馬里亞諾·福爾圖尼作。

的事件，不過，那位久經戰場的戰士卻簡單地說：「可不是嘛，我在場，」這句話的意義顯然超出了畫的名字。我們可以把他的話當成一種說明：以現代流行的方式觀看現代流行的繪畫。這種方式夠自然的。從其職業和習慣來看，老兵不喜歡形式或光線和暗影所表達的思想，他也不是任何意義上的專家。那場大戰他參加過，那才是他的興趣所在。對20世紀的人來說，他們觀看威廉斯那些描寫事件或其他方面的繪畫，他們能找到一種現成的途徑，借此可以感受到一種撩人的熱情。如果他們被繪畫打動的話，他們還可能流下眼淚。不僅如此，威廉斯的畫技也足可稱道。他的所有作品都是堅實的、嚴肅的、有力的，在明暗關係和色彩方面也堪稱一流，即使在遍布優秀畫家的畫壇上他也毫不遜色。

19世紀中期，與巴黎畫派相彷彿的西班牙畫家們，身後留下了一大批足以叫人心動的作品，他們中最出色的畫家當屬馬里亞諾·福爾圖尼⑪。他的蝕刻畫相當精緻，意境深遠，不是那種輕飄飄的習作和印象，有些藝術家以為蝕刻畫不過如此，可是馬里亞諾的蝕刻作品要比他的繪畫更可能印在我們的記憶上。圖59⑫即為其在阿爾及利亞和摩洛哥製作的眾多蝕刻作品之一，我們姑且稱之

圖 59〈摩爾人注視他死去的朋友〉（*Arabe Veillant le corps de son Ami*），馬里亞諾・福爾圖尼

為〈摩爾人注視他死去的朋友〉。在這種黑白作品裡，我們眼前的作品堪稱最動人的之一，原因是藝術家把情感和藝術巧妙地結合起來。

　　圖 60[13] 是幽默作品，作者為相當有名的英國藝術家，藝術字典和文集總要提到他的名字。沒人說亨利・斯特西・馬克斯[14]有多高的藝術地位。他在英國受的教育，也是英國畫派出來的人，對他來說，能取得如此成績，已經夠好的了，但他的作品並沒有多大魅力 —— 對那些為了畫而愛畫的人來說，他的作品倒是還有不小的吸引力。他的畫顯示

[13] 圖 60〈法斯塔夫自己〉（*Falstaff's Own*）或更準確地說是〈法斯塔夫衣衣及其衫襤褸的新兵〉（*Falstaff's Ragged Recruits*）：布面油畫，1867 年展出，亨利・馬克斯作。

[14] 亨利・斯特西・馬克斯（Henry Stacy Marks, 1829-1898），英國藝術家，在其早期職業生涯中對莎士比亞和中世紀主題特別感興趣，後來又對描繪鳥類、鳥類學家以及風景裝飾藝術產生了濃厚的興趣。以幽默的創作風格而聞名。

圖 60〈法斯塔夫衣及其衫襤褸的新兵〉（*Falstaff's Ragged Recruits*），亨利・斯特西・馬克斯

⑮ 杜穆里埃（George du Maurier, 1834-1896），法裔英國籍漫畫家和作家。

⑯ 約翰・法斯塔夫爵士（Sir John Falstaff），莎士比亞戲劇《亨利四世》和《溫莎的風流娘兒們》中被首次提到的藝術形象。他是一個嗜酒成性又好鬥的士兵，在《溫莎的風流娘兒們》中他是非常自負的一個人，而在《亨利四世》的演繹裡則顯得有些憂鬱。他的名字法斯塔夫已成了體型臃腫的牛皮大王和老饕的同義詞。

⑰ 亨利四世 4 幕 2 場。

出一種在外部世界才能發現的幽默感，幽默不僅僅發生在人類生活裡，還可以發生在飛鳥和走獸的生活裡。他的一些作品可以使我們聯想到杜穆里埃⑮和《拙客》週刊，因為他們把飛行的生靈當成既有感情又懂幽默的人物。我們眼前的畫面上出現了約翰・法斯塔夫爵士⑯招來的那批著名的新兵，他招兵的辦法很奇特：他允許好人從他的「壓迫」中把自己贖回去，不過他招來的那些「稻草人」卻都樂意走上戰場。此刻的他要趕往考文垂，但我們知道他從那座城「走不出去」⑰。這齣戲和其他戲劇描寫法斯塔夫及其手下的所作所為，凡是讀過劇本的讀者不

〈愛迪生的反地心引力〉（*Edison's Anti-gravitation*），杜穆里埃

難發現，他手下的皮斯托爾，此人扛著法斯塔夫的三角旗，也不難發現爵士右側的巴道夫，因為此人長相特殊，或許也不難發現尼姆。約翰·法斯塔夫爵士本人騎在馬上，在隊伍的遠處也能被人看到。我們應該感謝藝術家，因為他把場景描寫的不僅僅具有喜劇性，法斯塔夫也不僅僅是小丑。顯然，正確理解劇本的讀者和以欣賞的眼光看待這張畫的讀者應該知道，法斯塔夫不是最糟糕的步兵隊長，也不是最無能的虐待新兵之人，雖然在他身上奇怪的品質混合在一起，現在蓋棺定論，還不能說他是膽小鬼，而應該把他當成值得信賴的紳士，他不過是走了錯路，他讓自己的懶散和自以為是掩蓋了更好的品質。畫家把徽章送與法斯塔夫，他的旗幟上秀出的那個標誌，馬韁繩上也有標誌，那幾個扇貝殼，如此說來，他應該到聖地朝聖過。我們的藝術家是否還有其他寓意？在此不好妄下定論。

這確實是讓原著風光的插圖形式。我們文學中那些比較偉大的作品，應該按照這種方式出版插圖評論。莎士比亞的戲劇沒有幾幅被人稱道的插圖，至少我們還沒看到，或是東一張西一張。斯特西·馬克斯把這幅畫照相製版後，應該收入插畫版莎士比亞歷史劇。

我們進一步討論情感問題，重點依然是幽默。先來看圖61[18] 傑羅姆[19] 的〈兩個占卜師〉。為了考據的真實性，姑且採用上述譯法。身披寬鬆長袍的兩位紳士不是預言者，他們是伊特魯里亞[20] 傳統裡的算命先生。不僅如此，這種江湖術士在拉丁文裡不止一次被提到過，但僅一段文字為我們保留了一個古老的笑話：卡托說，他不明白，一個占卜師遇到另一個占卜師，為什麼不笑？畫上這兩位紳士應該是什麼神祕宗教的祭司。他們在雞籠子前面遇上對方，剎那間四目相對。其中一人掏出身上的聖物，心裡在詛咒外面那些愚蠢的信徒。可以說，這幅畫具有考古學的意義，唯獨頭上的帽子和過度成長的雛雞不夠真實。傑羅姆在真實性方面是嚴謹的學者，無論是歷史的，還是地理的真實。遇上他要描畫的服裝和環境，他一貫謹慎處理，尤其是遇到古羅馬的物品。至於那些東部和南部的居民，他都要親自到那裡考察。另一方面，傑羅姆這個藝術家對關注繪畫的人來說，其作品也沒有多大吸引力。多年前來自另一畫派的年輕學者諷刺說，他們忍受不了傑羅姆對繪畫的處理和控制，因為畫面被他畫成了青蛙肚子。後來評論發表在巴黎的週刊上，引起我強烈的興趣，因為幾週之前我才發現一張傑羅姆的畫，然後從一堆油

[18] 圖61〈兩個占卜師〉（*Deux Augures*）：布面油畫，1861年展出，讓－里奧·傑洛姆作，在法國出生並居住，藝術學院院士，1863年以後任藝術學校繪畫教授；兼任榮譽軍團指揮官。

[19] 傑羅姆（Jean-Léon Gérôme, 1824-1904），法國歷史畫畫家。在十九世紀中、後期，印象主義風行法國甚至全世界，不過在當時的法國也有另一股逆流，堅守學院派的古典主義，讓－里奧·傑洛姆就是其中之一。

[20] 伊特魯里亞（Etruscan），伊特魯里亞地區（今義大利半島及科西嘉島）於西元前12世紀至前1世紀所發展出來的文明，其活動範圍為亞平寧半島中北部。伊特魯里亞人在半島上建立起興盛先進的文明，於西元前6世紀達至巔峰，在習俗、文化和建築等諸多方面對古羅馬文明產生了深遠的影響，但其最終在羅馬共和國時期被羅馬完全同化。

畫裡將其拖了出來，當時暴露在外的部分還
不到一英寸。沒人一眼就能挑出他喜歡的大
師來。作品出自你喜歡的大師，那個人的每
一筆都讓你高興，所以這部作品又太複雜。
你不可能馬上就發現上面的標誌，但傑羅姆
的作品（有一種氣人的、如小羊皮手套一般
的平滑）對油畫學者喊了起來，希望吸引他
的注意力，喊聲之大足以達到目的。

圖 61〈兩個占卜師〉（*Deux Augures*），J.L. 傑羅姆

圖 62[21] 是木刻，原畫出自阿爾弗雷德．雷特爾[22]，我們可以相信木刻忠實地再現了原畫，因為當時雷特爾正要努力復興老式德國木刻的美感，也就是阿爾布雷希特．杜勒及其同伴們的木刻。這張畫在一般的名錄上都沒有名字。名錄編撰者們彷彿不知如何是好，他們對新的系列畫〈死神之舞〉（*Dance of Death*）分不清彼此。確實有兩版存世，〈死神毀滅者〉和我們眼前的〈死神之友〉。我們提到的第一幅畫細節相當恐怖，在此不予評述。但我們眼前這幅畫的寓意是不言自明的。鐘樓上一個年老的敲鐘人坐在那裡，又一人物來到樓上，他身披僧侶長袍，朝聖者的帽子上飾有扇貝殼，教仗靠在椅子上，朝聖者的小袋子雖然沒出現在畫面上，但棕櫚葉子卻清晰可見（應該指出，畫得不好）。來客把還俗的人放在椅子上。死神的出現足以讓年老的守塔人安靜下來，那是死亡的安靜，也可能是耐心期待的安靜，我們對此不得而知。太陽即將落下，已經在地平線上消失了一半，敲鐘的時刻即將來臨，是死神的朋友親自接過敲鐘的使命。

　　我們眼前的畫上沒有色彩，所以畫家更容易處理明暗關係，他可以按照 15 世紀版畫大師的傳統走下去，從中取其所長。如果畫家希望引起我們的同情或憐憫，那麼他就不

[21] 圖 62〈死神之友〉（*Dance of Death*）：木刻畫，1850 年左右製作，10X11 英寸，阿爾弗雷德．雷特爾（Alfred Rethel, 1816–1869）作，他生活在亞琛和德勒斯登。

[22] 阿爾弗雷德．雷特爾（Alfred Rethel, 1816–1859），德國畫家，擅長歷史類主題。

〈死神毀滅者〉（*Death as the Destroyer*），阿爾弗雷德‧雷特爾

圖 62〈死神之友〉（*Death as the Friend*），阿爾弗雷德・雷特爾

㉓ 福 特 · 布 朗(Ford Madox Brown，1821–1893)，英國道德和歷史題材的畫家，以其獨特的圖形和前拉斐爾派風格的霍加斯式版本而著名。

㉔ 米 萊 (Sir John Everett Millais，1829–1896)，英國畫家，插圖畫家，前拉斐爾派的創始人之一。

㉕ 羅 塞 蒂 (Dante Gabriel Rossetti，1828–1882)，英國畫家、詩人，插圖畫家和翻譯家，前拉斐爾派的創始人之一。

㉖ 霍 爾 曼 · 亨 特(William Holman Hunt，1827–1910)，英國畫家，前拉斐爾派的創始人之一。

㉗ 亞瑟 · 休斯 (Arthur Hughes，1832–1915)，英國畫家、插畫家，前拉斐爾派成員。

㉘ 柯 林 森 (James Collinson，1825–1881)，英國畫家，前拉斐爾派成員。

㉙ 丁 尼 生 (Alfred Tennyson，1809–1892)，第一代丁尼生男爵，是華茲華斯之後的英國桂冠詩人，也是英國著名的詩人之一。

㉚ 聖 阿 格 尼 絲 (St. Agnes)，基督宗教敬奉的童貞女及殉道者。生活於西元4世紀初的羅馬。她是在七位婦女跟隨聖母馬利亞的其中一位，在天主教的常典彌撒中被紀念。傳說阿格尼絲貌美，約13歲時自稱除了耶穌以外別無所愛，矢志不嫁。求婚者不得逞而揭發她信基督教，當局把她投入娼門作為懲罰。嫖客懾於她的正氣不敢侵犯她，有一人企圖侵犯她立即雙目失明。羅馬皇帝戴克里先迫害基督徒時期阿格尼絲以身殉教。

應該使用色彩，黑白畫面質樸可愛，更容易達到目的，以上建議也不失為一種好辦法。如果畫的尺寸太大，足有6平方英尺，價錢太高，又怎麼能引起觀眾的強烈情感？還不如一兩元錢一張的木刻畫來得實在。繪畫的目的是讓我們目睹光線和暗影的風采，或顏色與形式結合後使光線和暗影和色彩一同達到更絢爛的高度。但是，愛國的或尚武的題材，無論以什麼形式表現出來，憐憫也好，歡呼也好，最好還是借助廉價的、自由的、可以複製的木刻畫。

我們有必要提到拉斐爾前派的運動及那些真誠的畫家和設計師所做的努力，如福特·布朗㉓、米萊㉔、羅塞蒂㉕、霍爾曼·亨特㉖、亞瑟·休斯㉗和柯林森㉘，他們的努力可以印證繪畫中「文學主題」的嚴肅性和重要性。著名的〈丁尼生㉙集〉1859版當時是最容易弄到手的圖文集，其中收入了他們的設計。因為原版實在稀少，所以才再度刊印，其中收入注釋和評論。圖文集裡有米萊的〈馬利亞娜〉、〈磨坊主的女兒〉和〈聖阿格尼絲㉚之夜〉等插圖；霍爾曼·亨特也為不少短詩製作過插圖。凡是看過那些木刻

的人，誰也不會忘記底格里斯河[31]上的帆船和船上那個年輕的穆斯林，或者預言應驗時的「夏洛特之女」[32]。羅塞蒂為「藝術宮」[33]製作過兩幅激動人心的插圖，〈城牆下的海城〉和〈哭泣的王后〉。按照這種方法，在《每週一次》[34]雜誌裡，前拉斐爾畫派對真誠和人生痛苦的理解逐漸顯現出來。他們熱烈地希望——那個熱情的小社團，亨特是其中主要的靈魂——在藝術可能迷失的地方重新上路。他們認為，藝術家面臨一個新時代

[31] 底格里斯河(Tigris)，中東名河，與位於其西面的幼發拉底河共同界定美索不達米亞。源自土耳其安納托利亞的山區，流經伊拉克，最後與幼發拉底河合流成為阿拉伯河注入波斯灣。

[32] 「夏洛特之女」(Lady of Shallott)，英國詩人阿爾弗雷德‧丁尼生的抒情歌謠。靈感來自13世紀的短散文〈唐娜‧迪‧斯卡洛塔〉(Donna di Scalotta)，講述了一個年輕的貴族伊萊恩‧阿斯托拉特(Elaine of Astolat) 的悲慘故事。

[33] 「藝術宮」(The Palace of Art)，英國詩人阿爾弗雷德‧丁尼生的組詩。

[34] 《每週一次》(Once a Week)，英國一家插圖版文學週刊，由英國布拉德伯里－埃文斯出版公司1859年創辦，1880年停刊。

〈馬利亞娜〉（Mariana），米萊

〈磨坊主的女兒〉（*Miller's Daughter*），米萊

〈聖阿格尼絲之夜〉（*St. Agnes' Eve*），十萊

〈城牆下的海城〉（*The Clear-wall'd City on the Sea*），羅塞蒂

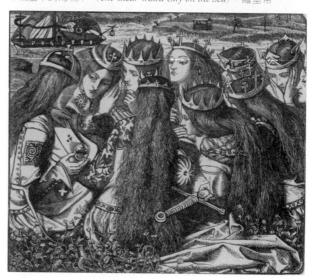

〈哭泣的王后〉（*Weeping Queens*），羅塞蒂

ONCE A WEEK.

I.

*A*DSUMUS. With no pregnant words, that tremble
 With awful Purpose, take we leave to come :
Yet, when one enters where one's friends assemble,
 'Tis not good manners to be wholly dumb.
So, the bow made, and hands in kindness shaken,
 Accept some lightest lines of rhyme, to speak
Our notion of the work we've undertaken,
 Our new hebdomadal—our ONCE A WEEK.

II.

Of two wise men, each with his saw or saying,
 Thus sprouts the wisdom those who like may reap :
"This world's an Eden, let us all go Maying."
 "This world's a Wilderness, let's sit and weep."
Medio tutissimi—extremes are madness—
 In Hebrew pages for discretion seek :
"There is a time for mirth, a time for sadness,"
 We would "be like the time" in ONCE A WEEK.

III.

Yet, watching Time at work on youth and beauty,
 We would observe, with infinite respect,
That we incline to take that branch of duty
 Which he seems most addicted to neglect ;
And while the finest head of hair he's bleaching,
 And stealing roses from the freshest cheek,
We would cheat Time himself by simply preaching
 How many pleasant things come ONCE A WEEK.

IV.

Music, for instance. There's sweet Clara Horner,
 Listening to Mario with her eyes and ears :
Observe her, please, up in the left-hand corner ;
 Type of the dearest of our English dears.
Our hint may help her to admire or quiz it,
 To love Mozart, and laugh at Verdi's shriek,
And add another pleasure to her visit
 (She shouldn't go much oftener) ONCE A WEEK.

V.

Come, Lawyer, why not leave your dusty smother,
 Is there not wed to thee a bright-eyed wife !
Take holiday with her, our learned brother,
 And lay up health for your autumnal life.
Her form may lose (by gain), the battle pending ;
 Your learned nose become more like a beak,
Meantime, you'll find some tale of struggle, ending
 In clients, fees, Q. C., in ONCE A WEEK.

VI.

And you, our Doctor, must be sometimes wishing
 For something else beside that yellow coach.
Send physic to the sick, and go a fishing,
 And come back chubby, sound as any roach.
Don't take the "Lancet" with you on the water,
 Or ponder how to smash your rival's clique ;
But take your seldom-treated wife and daughter,
 And bid them take three rods, and ONCE A WEEK.

VII.

Young Wife, on yonder shore there blow sea-breezes,
 Eager your cheek to kiss, your curls to fan,
Your husband—come, you know whatever pleases
 Your charming self delights that handsome man.
And you've a child, and mother's faith undoubting
 That he's perfection and a thing unique,
Still, he'd be all the better for an Outing—
 There rolls the wave, and here is ONCE A WEEK.

《 每週一次 》（*Once a Week*）雜誌，1859 年 7 月創刊號

273

（我們可以將時間定為 1500 年），他們是真誠的，不做作的，質樸的，每個藝術家都應按照真正傳統的精神錘鍊自己的藝術，每個人都應按照大師的教誨來實踐他的藝術。他們還認為，在 16 世紀之初，藝術家變得不那麼真誠，對目標的追求也有所動搖，這種墮落或墜落是技術進步造成的。幾年之後他們幾乎不再探尋威尼斯畫派創造的那些奇妙成績。即使沒有道德的或精神的資訊要傳遞，他們也不再把繪畫當成具有輝煌價值的動手藝術。他們首先是一批崇拜自然的人，對那些周圍沒有重要藝術品的人來說 —— 義大利教堂牆壁上都有藝術品 —— 他們選擇的方式是自然的。想像一下 1850 年英國人的生活，即使是有藝術眼光的英國人！那種生活感受不到偉大藝術的影響，如同當下新英格蘭小鎮上的生活，或美國西部正在成長的小鎮上的生活。鎮上的人幾乎沒有想過，他身邊還可能有重要的藝術品，不經意之間還能與之相遇。英國當時的環境與此相差不大，倫敦亦如此。改革者們想到的不是一個社區可能出現輝煌和日復一日的魅力，那種社區把繪畫當成生活的一部分，也從來不好奇有沒有什麼可說的；他們想到過那個問題：我們說什麼才好呢？他們發現拉菲爾對他們幾乎什麼也沒說。努力創造出一張可愛的臉（對拉

斐爾來說還不用太多努力），鄉下姑娘那種甜甜的但不太聰明的臉，然後再把這張臉安放在畫技典雅、外衣漂亮的身體上，在前拉斐爾派的畫家們看來，這種努力還不是繪畫藝術的最後勝利。儘管他們崇拜偉大的拉斐爾，但他們還不想把他的繪畫當作藝術典範接受下來，模仿或研究。

　　然而，他們還沒有發現，完全沒有必要退回到拉斐爾之前的佛羅倫斯畫派和翁布利亞畫派，那些畫家並沒有受到良好的教育。如果他們全神貫注地投身繪畫藝術，他們可能為自己的嚴重過失感到內疚，因為他們並沒考慮威尼斯和北方那些後拉斐爾派的畫家們。其實，他們希望表達那些不可表達的思想，如詩性的、哲學的和傾向宗教的精神。他們想出一種全新的方式，希望以此表現大自然，如何才能表現大自然中最好的那一部分，對此他們也有全新的理論，凡此種種都指向一個精神歸宿 —— 那也是他們的目的，不過，威尼斯畫派的藝術家也無法幫他們達到目的。

　　藝術家和觀眾都看重宗教，凡是與宗教相關的題材，即使最崇高的和最低下的意義，也有無法逾越的限度。18 世紀的畫家希望給予基督教歷史和基督教傳奇一個更明顯、更驚人的現實，他們為此所做的努力，

㉟ 圖 63〈基督在父母家中〉（*Christ in the House of His Parents*），也稱〈基督在木匠的工作坊裡〉（*Christ in the Carpenter's Shop*）：布面油畫。1849 年完成。約翰・埃弗雷特・米萊作，他 1885 年被封為男爵。

㊱《撒迦利亞書》（*Zechariah*），是《希伯來聖經》的第 38 本書卷，基督教《舊約聖經・小先知書》的第十一卷。主題：耶和華借著基督的救贖，對祂受管教的選民熱切的安慰和應許；基督親受屈辱，在他們被擄中作他們受苦的同伴。這一卷包含了很多關於耶穌的預言，在後來的記錄中全部得到應驗。撒迦利亞是本書的作者。

㊲《撒迦利亞書》13:6（國王詹姆斯版）。

值得我們高度尊重和深入研究。此處我們只能討論其中之一，也是前拉菲爾派的一幅代表作。圖 63㉟ 是米萊的畫，一般被稱為〈基督在木匠的工作坊裡〉，其特點是透過細節喚起宗教情感並予以表現，那些細節意義重大 —— 反覆指向福音敘述，目的是證明《撒迦利亞書》㊱ 裡的那幾句話：「誰都可以對他說，你的手是怎麼傷的？然後他回答說，是我在朋友的房子裡受的傷。」㊲ 可以推測，上面的話作為預言已然應驗。此外，我們還可以看到，小耶穌傷在手心上，木匠約瑟焦急地看著傷口，馬利亞痛苦地跪在耶穌前面，鮮血滴落在耶穌的腳面上，預示出聖痕的出現，端水進來的小男孩是將來傳遞福音的先

圖 63〈基督在木匠的工作坊裡〉（*Christ in the Carpenter's Shop*），J.E. 米萊

驅約翰。此外，畫面上還有其他與事件不太相關的象徵。梯子上的鴿子、塞在爐子裡的草、朝室內急切張望的幾隻羊，它們擁擠在圍欄後面，圍欄是約束也是保護，其寓意是教會，凡此種種至少具有高度的意義，顯然是畫家故意畫進去的。木匠和他的助手在做一扇房門，聖安妮和她伸向那把鉗子的手，她似乎要用鉗子把傷到耶穌的釘子拔出來，以上畫面到底有沒有意義，對此感興趣的讀者可以探討。³⁸

凡是畫家都可以對你說，有趣的事件和藝術之外的想法大大地傷害繪畫——無論在實踐中還是在以後的研究中，都是如此。他們還會說對你說，藝術家創作一部情感在其中扮演重要角色藝術品，他很快就忘了情感中的藝術，他必然把注意力都轉向情感，姑且不論是什麼情感。一位健在的藝術家和評論家最近也說過這種話，他也堪稱名副其實的大家，他當時正研究具有一定歷史意義的浮雕——是 17 世紀有趣的作品，他的結論是，為了追尋歷史及其真實性，藝術家被迫忘記手邊的藝術品。我們先回到上一章討論過的繪畫，德·納維爾那個有趣的戰爭插曲（圖 51）足以引起人們的聯想，即使對藝術構圖有經驗的專業人士也不得不聯想到場景的諸多可能性，如，敵人的來信是什麼意

思，可能產生什麼後果。若是把注意力集中
在作品上，就不大可能發生上述現象，因為
有趣的繪畫技巧、近處幾個人物身上的光線
和暗影和色彩散發的魅力，乃至遠方風景的
吸引，可能出來救場，即把畫當成畫來看。
另一方面，人物身上的裝束取自當地真實的
顏色，觀眾可能因此對這種與藝術無關的細
節發生興趣。不難想像，熱情高漲的藝術家
為了自己的藝術也對細節感興趣，此後學者
和研究者也漸漸感到，有必要知道官兵身上
那些細節的真實性。還有人專門研究武器和
軍裝，在他們眼裡，從歷史真實的角度對此
予以研究，足以滿足他們的好奇心，於是他
們也收集與此相關的資訊，一如其他人收集
地理或其他方面的資訊。以上現象也可能在
狄泰爾（圖52）那裡出現，畫面上官兵的眾
多行頭要是集合在一起，可以據此判定當時
的時間。畫上還有各種裝束，對從事相關研
究的學者來說，也不失為有價值的資訊。毫
無疑問，研究藝術的學者對畫上相當可愛的
風景（對此我們已予以討論）關注的程度，
還不如那些與藝術關係不大的細節，如當時
步兵穿什麼軍裝。

　　所以我們輕易就可以對特魯瓦永的畫
（圖55）做出如下設想，一個觀眾，甚至藝
術家，不僅對風景感興趣，對牛羊的品種也

感興趣。毛驢在美國不太為人所知，但在義大利或西班牙所屬的美洲，人們對毛驢興趣不減，這種現象確實不同一般。於是研究這幅繪畫的學者，就可能被好奇心吸引過去，他想知道眼前的毛驢是什麼品種。

如果特納的畫（圖53）沒有那麼多煙霧，有人還可能非要研究1840年的火車頭不可。雖然這種現象未必發生在藝術家或學者身上，但我們不妨提出上述設想。

下一章要討論大型壁畫，每幅作品都能引發強烈的歷史興趣，一定能改變每一位看畫人的觀點。因此，作為卷首插畫，C.Y. 特納[39] 先生的〈燃燒的佩吉·斯圖爾特號[40]〉，可以使我們看到美國殖民時期發生的一次歷史事件，一般歷史書對此幾乎都沒有描述，因此也足以引起更大的好奇心。你要滿足好奇心就得趕到巴爾的摩，作品收藏在那裡，那裡相關的歷史文獻能助你找到答案。完成這部力作的藝術家小心翼翼，不去觸碰不該出現的歷史色調。他畫的是裝飾畫，如果還有過裝飾畫的話。然而，對研究該畫的學者來說，尤其是看過原系列的研究者，背景上的黃色火焰烘托出畫面中央那幾個人物，桅桿和船帆、房子和服裝也一併突顯出來，他們對這次有趣的事件難免要提出問題，在我們的歷史上，波士頓茶黨事件[41] 如此重要，

[39] C.Y. 特 納（Charles Yardley Turner, 1850–1919），美國畫家、插畫家、壁畫家和教師。以風俗畫和歷史題材為主。

[40] 燃燒的佩吉·斯圖爾特號（Burning of the Peggy Stewart），1774 年 10 月 19 日，安納波利斯的民間反抗組織「自由之子」燃燒了停泊於港口的滿載茶葉和其他商品的佩吉·斯圖爾特號貨船，被認為是波士頓茶黨事件連鎖事件之一。

[41] 波士頓茶黨事件（Boston Tea Party），是 1773 年在當時的英國殖民地麻省首府波士頓發生的一場政治抵抗運動。由殖民地的民間反抗組織「自由之子」領導並行動，反對英國政府在殖民地徵稅並藉此控制殖民地政府，以及反對英國東印度公司利用法案壟斷北美的茶葉進口貿易。1773 年 12 月 16 日，在抗議的最後一天，親英派總督湯瑪斯·哈欽森仍堅持拒絕遣返英國東印度公司的茶船，因此數十名或上百名自由之子成員趁夜色登船將全數茶葉拋入海水毀掉。波士頓傾茶事件是美國革命進程中的關鍵事件。事件發生後，英國政府採取了一系列強硬措施，引發殖民地的連串反抗行動。對抗接連升級，並導致 1775 年美國獨立戰爭爆發。

〈燃燒的佩吉·斯圖爾特號〉五聯壁畫中的三幅（*Burning of the Peggy Stewart*），C.Y. 特納

〈燃燒的佩吉·斯圖爾特號〉五聯壁畫中的三幅（*Burning of the Peggy Stewart*），C.Y. 特納

但畫面上發生的事件卻沒人關注，這個問題
必將引發其他思考。

近代藝術的弱點正在這裡。實踐證明，
把愛國的和家庭的情感引入藝術，非但沒有
好處，反而削弱藝術的力度，因為如此一
來，藝術無法以其獨有的方式給予觀眾樂
趣。我們如果指望作曲家用音樂來描寫農場
的喊叫聲或電閃雷鳴，那就更糟了。那是

對純粹的好藝術施以更惡劣的影響。不過，
現代的情感氾濫對繪畫的影響，對插圖的影
響，對木刻的影響，對蝕刻畫的影響，一句
話，對各種形式的平面藝術的影響，已經足
夠嚴重，所有投身繪畫的學生和研究 19 世紀
繪畫的學者，都應該予以拒絕。在很大程度
上，正是出於這個原因，風景畫才在現代美
術成長過程中一枝獨秀，因為藝術以外的情
感透過研究風景繪畫被激發出來，在心靈上
得到回應 —— 在心靈的記憶和聯想裡得到回
應。繪畫不應涉及純粹藝術之外的想法，所
謂藝術想法透過光線和暗影和色彩和諧地結
合起來，才能完全表達出來。

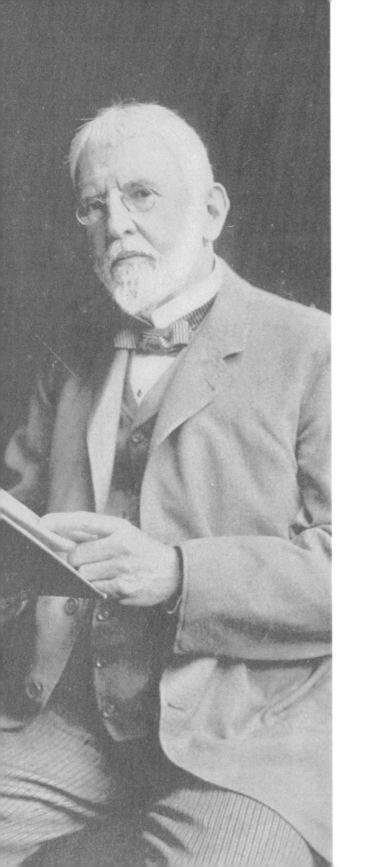

近期的藝術：巨大的效果

　　1875 年以來壁畫一枝獨秀。法國的壁畫
發展從未停止過，一如建築物上的其他裝飾
藝術。在稍小的程度上，大陸的其他國家也
是如此。在 1840 年以後的英國，人們做出
一次次新的努力，希望裝飾新建的公共建築
物，如國會大廈 —— 與這些努力同時發生的
還有眾多試驗，他們或是借用過去的方法或
是使用未經驗證的材料和方法。但是自從進
入 19 世紀第 3 個 25 年之後，壁畫的數量和
重要性都有所提升，也變得越發明顯，幾乎
每年都有新氣象。現代社會的財富使支出增
長成為可能，現代社會的花錢習慣也使支出
成為不可避免的，於是巨大的支出拉動室內
繪畫裝飾和室外的雕塑裝飾。正是在這兩種
偉大藝術的比較過程中，在壁畫裝飾的色彩
方面，才出現了近來藝術發展的一大特點。
因為高大的公共建築物外面的雕塑已經不是
建築學上的雕塑，而一般都是自由的雕像，
不過是附在建築物上，不過是安放在建築物
的牆上充當其背景。繪畫也是如此，用在新
建築物內部的彩繪變成繪畫，其他方面幾乎
沒有裝飾，沒有繪製的邊緣、框架、花邊和
值得一提的圖案設計，幾乎也沒有考慮普遍
的色彩效果。19 世紀的思維習慣從以下現
象即可看出：凡事都要以繪畫為重，都要以
代表性的雕塑為重，從來也不講嚴格意義上

的裝飾性藝術。也就是說。沒人把裝飾排第一，也沒人以為裝飾是最重要的。

　　前面幾章提到，16 世紀威尼斯畫派的繪畫，即使畫面氣派，人物莊重，塗色的光線和暗影也能達到和諧的程度，然而與佛羅倫斯畫派、翁布里亞畫派和羅馬畫派的壁畫比起來，在適應內部裝飾方面，來的就不夠準確。保羅・委羅內塞的一部偉大作品，可以從一個地方搬到另一個地方 —— 先掛在這個房間裡，然後再掛在那個房間裡 —— 其作品藝術性受到的損傷並不大，但 15 世紀的一幅壁畫，即使稍稍清洗一下，重新安排一次，重新裝修壁畫所在的房間，都可能對壁畫造成不小的損傷。佛羅倫斯藝術家、錫耶納藝術家、倫巴地藝術家和羅馬藝術家的作品都具有高度的裝飾性，當然高度的裝飾性也有好壞兩個方面，對早期中部義大利的作品來說，既能暴露弱點，也能證明優點。圖 3、圖 6 和圖 12 展示的壁畫，都具有那種獨到的長處，即它們就屬於所在的那個地方。但它們也有內在的弱點，即不好的環境輕易就可能影響畫作對觀眾的效果。不過，威尼斯藝術家的一部偉大作品，卻不會被周圍環境嚴重影響。一幅丁托列托的作品必然要彰顯其人物主題的活力。一部提香的作品必然要彰顯獨立人物身上那種超乎眾人的特質，無論把

① 參見《設計藝術的相互關聯》（*The Interdependence of the Arts of Design*）（1904 年司卡門講座），A. C. McClurn & Co. 出版公司 1905 年出版。

他們的作品掛在大廳裡還是畫廊裡皆如此。

近來的藝術繼承了以上兩種傾向，然後又向眾多不同的方向演變。這一章的目的是要說明，近來到底出現了哪些傾向？波士頓公共圖書館內薩金特的壁畫，即我們在圖 45 裡看到的那兩幅，是嚴格意義上的壁畫。無論從哪個角度來說，他的壁畫都是莊嚴肅穆的，具有足以驚人的崇高感。當然，作為繪畫，其嫻熟的畫功也是一流的。但在薩金特大廳另一側的盡頭（第 7 章對此描述過）還有一幅他的壁畫，但特點卻大不相同。作為裝飾性設計，若是放在一起，讀者可能發現兩幅壁畫的反差是最大的。我最近出版的一冊書收入了那幅出色的壁畫。壁畫在薩金特大廳南側的盡頭。① 先知壁畫在北側盡頭弦月窗的下方。畫面上人物的動作相當自如，表情也相當充沛，其大膽的真人造型幾乎是過度的，若不是一流的功力，幾乎無法完成。南側盡頭的繪畫擋在弦月窗和下面的牆上。其線條是嚴肅的，如同拜占庭的馬賽克畫；其技巧是收斂的，如同最早期拉斐爾的羅馬壁畫；設計是正式且嚴肅的，對一幅近期才完成的構圖來說，幾乎超出我們的想像。有些繪畫愛好者對義大利早期作品念念不忘，我們這幅畫足以給予他們無限的喜悅。可以想像，不少讀者可能要問，沙金特大廳兩側

盡頭的壁畫，哪一幅更動人？對部分人來說，南側的先知壁畫從容自在，必將力排眾議，與現代最好的壁畫一比高低。

半弧形的牆面（我們稱其為弦月窗）和準備擋在上面的半弧形壁畫，以上形式在現代建築上相當普遍，因為古典的穹頂製作方法是從羅馬浴池和宮殿模仿來的，其後法國、德國和義大利在石灰建築上沿用下來，美國用的也是羅馬人的方法，但材料卻是丟人的板條和石膏，儘管偶然也能發現一兩處堅實的穹頂。上文提到的沙金特大廳是連續的隧道形的穹頂，天花板是圓形的，兩側盡頭的牆上各有一扇弦月窗。新建的明尼蘇達州議會大廈有參議院大廳和最高法院大廳，其建築風格更為複雜，低矮的圓頂在八角形（或四方形砍去四個角）短邊一側是用斗拱挑起來的，從長邊一側開始，不長的隧道穹頂向上托起，為大廳留出必要的空間。在參議院大廳，隧道穹頂的直徑約 30 英尺，十字結構 4 個橫臂中的兩個，建有公共廊道，所以弦月窗上沒有壁畫。十字結構的另外兩個橫臂並沒派上用場，所以布拉斯菲爾德[2]先生畫的弦月窗，其實是在大廳的牆面上，圓頂上的光可以照下來。弦月窗 30 英尺寬，但不幸的是，兩幅壁畫從比例上看，高度太低，壁畫還沒占到弧形的一半，因為其高度還不

② 布拉斯菲爾德（Edwin Howland Blashfield, 1848-1936），美國畫家、壁畫家，最著名的作品是在華盛頓特區國會圖書館主閱覽室的穹頂壁畫。

圖 64〈大陸水源的發現者和文明者〉（*The Discoverers and Civilizers at the Head Waters of the Continent*）（北牆），愛德溫・霍蘭德・布拉斯菲爾德

〈世界大豐收〉（*Granary of the World*）（南牆），愛德溫・霍蘭德・布拉斯菲爾德

及寬度的一半（一般來說，這種布局是幸運的），結果每幅壁畫都被限定在弧形之內，形成 14 英尺高、約 30 英尺寬的比例，壁畫的底線離地面 25 英尺。當然形狀是固定的，近乎長方形的壁畫可以適應這種特殊的、現在相當流行的構圖。我們再來看布拉斯菲爾德先生的弦樂窗（圖 64）③，畫面明顯分為 3 個部分，每幅畫之間留有空間，如此安排也是這位擁有眾多大型壁畫的藝術家的一大特點。沒有哪位畫家對其同伴產生過更大的影響。可以說，上述處理是自然的，因為壁畫長寬不成比例，尺寸也太大。觀眾要在畫的前面從一點走到另一個點才能欣賞其全部風采。當然藝術家想的是一個角度，然後朝這個角度用力，不過他也可以選取次要的角度。如果觀眾為了走到右手一側或左手一側壁畫的中軸線上，他就得在地面上行走 20 英尺。如此安排三連畫，我們感到太平凡，左側幾幅，右側幾幅，中間幾幅，各部分之間是空間。壁畫家選擇寓言主題之後，反覆使用以上設計，也足以說明其必要性──至少還能適應眼前的目的。

據此我們可以發現如下現象的成因：對壁畫家來說，為什麼歷史題材是一大優勢。研究建築構圖的學者都知道，從本能上說，人們都是按照對稱關係來設計結構，除非相反的原

③ 圖 64（大陸水源的發現者和文明者）（*The Discoverers and Civilizers at the Head Waters of the Continent*）：布面油畫（透過貼畫法貼在牆上），明尼蘇達州議會大廈，愛德溫‧霍蘭德‧布拉斯菲爾德作。（對面牆上的壁畫在主題上與這一幅密切相關，可將其稱為：明尼蘇達的勝利。擬人化的明尼蘇達州坐在麥穗上，白牛牽引。右側是內戰的人物，左側是新世紀的農民、伐木工和機械工。）

因予以阻攔。如可能的話，你一定把從花園大
門到房門的小路設計成筆直的，你一定在村子
裡設計一條筆直的街道和小巷，拐彎的地方要
成直角。你把所在城市設計成紐約市那種格狀
布局。另一方面，當強烈的誘因出現時，一條
河或一座小山經過你們村的邊上，或如設計華
盛頓時，有人建議建築師，應該從兩個中心把
大街放射出去，以此來顯露兩座高大的建築，
工程師馬上接受建議，制定出多樣化的設計，
涉及眾多叫人高興的結果。繪畫也是如此。如
果設計者有故事要講，他最先想到的是事件。
圖 12、圖 26、圖 65 和圖 67，構圖上的重要
人物並沒有安排在畫面中央，如此安排自有其
好處。在尺寸稍小的畫面上，一般來說也有同
感。在極其正式的場合，應對公認的傳統，如
祭壇上的畫，藝術家就要嚴格按照對稱關係實
施設計。

　　同理，在圖 64 或與之相同的繪畫上，中
心人物、翅膀和起連續作用的細節，自然都
要一一彰顯出來，一如對盧森堡宮和紐約市
政廳的設計，或其他無數的新古典建築，以
上是我們從 19 世紀接過的遺產。幸運的是，
也正是出於上述原因，藝術家必須以理性的
方式講故事，他們才被迫設計出不那麼正式
的構圖。所以在我們眼前的畫面上，聖保羅
被安排在大湖的源頭，距密西西比河的發源

地不遠，此地可以被視作分水嶺，所有的大
江大河或是流向東方或是流向西方。於是紅
種人的神明及其人民被描寫成內陸河流的統
治者。右邊那些發現者和他們運貨的小船，
還有左邊那些定居者以及他們的狗和雪橇，
構成一種象徵，說明大陸內部將要向白人敞
開 —— 他們正是借助那些工具才進入內陸
的。以這種正式的方式處理如此普遍如此抽
象的主題，幾乎也是必然的。

　　布拉斯菲爾德先生在半弦窗上的壁畫莊
嚴肅穆，眾多人物以及服裝的方方面面，都
達到了理想的程度。右側軍官身上更為莊嚴
的軍裝和左側教士的服裝，襯托出伐木工和
探險者身上粗糙的外衣。畫面中央那幾個
幾乎赤身的人物，似乎是設計中最重要的部
分，藝術家按照必要的傳統畫法，以理想的
形式把這批人物再現出來，使裸體明顯地顯
露出巨大的藝術價值。如在其他幾章所述，
畫功出色的頭部，即使周圍都是耀眼的服
裝、刺繡和發光的鋼鐵，也不會淹沒下去。
頭部具有太多的藝術美，胸甲和劍柄不能與
之相提並論。所以在我們的壁畫上，裸體人
物從服裝、皮革和大簷帽走了出來，頓時把
視線吸引過去。其他構思也不同一般，那幾
株連在一起的松樹從樹幹上顯現出來，一如
端坐在王座上的印第安大神。

④ 拉 · 法 奇（John La Farge, 1835–1910），美國畫家、彩色玻璃製作家和作家。

⑤ 圖 65〈古籍編撰 ── 孔子和他的弟子〉（The Recording of Precedents ── Confucius and his Disciples）：明尼蘇達州議會大廈。約翰 · 拉 · 法奇作。最高法院大廳牆上的 4 扇弦月窗為一個系列，其壁畫內容涉及法律的發展，因此也有必要提及其他三幅畫的主題。　A. 頒布道德法（摩西與祭司亞倫和約書亞在西奈山上）、　B. 個人與國家的關係（蘇格拉底與朋友討論）、　C. 古籍編撰（如上）和 D. 調節利益衝突（圖魯茲的雷蒙德伯爵宣誓維護國家自由）。

明尼蘇達議會大廈最高法院那幾扇弦月窗尺寸小了一些，但四扇窗戶都將掛上壁畫。拉 · 法奇④ 先生的畫作，長 27 英尺，高 13 英尺，幾乎把窗戶都擋了起來。圖 65⑤ 是 4 幅之一，此時尚未畫完。黑白部分已經全部處理完畢，但畫布上還沒有塗色。壁畫旁邊有幾幅彩色習作，從中可以看出該畫的主題，其中一幅是畫家 1898 年左右在日本創作的，他仔細畫出一座日式花園 ── 花園經過精心設計，細節上與外面的風景一一對應，產生出奇妙的效果。畫上的石頭褪去青苔 ── 種上纖巧的植物 ── 假山旁邊是稍大一些但仍然很小的樹木，日本人的理念

圖 65〈古籍編撰 ── 孔子和他的弟子〉（The Recording of Precedents ── Confucius and his Disciples），拉 · 法奇

都在上面顯現出來。不多不少的清水從石頭上流過，形成一個半透明的、泛起水花的瀑布。瀑布下面那池清水也不多不少，色彩可愛。全部風景被後面的天空襯托出來，一如其他理想油畫的構圖。拉·法奇先生對這幅習作修改後，將其作為中國風景的一部分，以此來表現遙遠的過去，時間之久遠幾乎超出我們的想像：西元前 580-550 年。東方變化緩慢，我們得以借用稍加修改的現代服裝來充當古人當初的服飾。與此相同，列島帝國 19 世紀的花園，借助想像稍加修改之後，也可以變成中國偉大的道德哲學家的後花園。

畫家可能把這種歷史都當成自己的領地。花園、服飾、坐墊、平幾、卷軸和孔子周圍的幾位學者，凡此種種可能是什麼樣的，對此也沒人用文字描述下來。藝術家卻以繪畫的形式記錄事實，他們熱心研究主題，研究其中的確定性和可能性，然後畫出大概的輪廓。畫上出現的比例恰到好處。人物神態自然，獨自坐在那裡，分而不散，散發出一種有力的尊嚴。畫面的其他部分也彌漫出學術氣息，足以成為後世楷模。拉·法奇用在畫上的色彩豐沛炫目，照片拍不出來，語言也不易描述。

在此不妨稍停片刻，向讀者說說如何評論當代繪畫。把自己的取捨明明白白地說出

⑥ 聖文生·德·保祿教堂
（Saint-Vincent-de-Paul）是
一座羅馬天主教教堂，位於法
國首都巴黎第十區的弗朗茨·
李斯特廣場。修建於 1824 年
1844 年。

⑦ 威 廉·亨 特（William Morris
Hunt，1824－1879），美國十九
世紀中期的著名畫家。

來，或引經據典，彷彿在研究古代繪畫，以上方式是相當不可取的。你的好惡一句也不說，原則性的話就更不用說了，因為你可能傷害到藝術家，或說了不該說的好話。對於健在的，那些仍在創作的藝術家來說，他們很可能或多或少得到幫助或被無意中傷。主要還是因為現在還不該對他們的作品下結論，時間還不成熟。在我們眼裡一幅畫用不了多久似乎就能變成古畫。熟悉的程度和希望的改變，可能與這種現象有很大關係。古代畫廊外面牆上的壁畫，如在慕尼克，在威斯敏斯特國會大廈，在華盛頓議會大樓，在聖文生·德·保祿教堂⑥，那些壁畫在時間上還不太古老，但你可以評價它們，因為它們已經屬於過去，因為它們的藝術期已經結束，彷彿如文藝復興那麼遙遠。但我們這章討論的畫作，就其性質來說，還是近期的。不論畫家是生是死，他們的藝術與我們現在的思想息息相關，1905 年夏天就可能來到世上。因此，對這些作品的批評，即使是委婉的，也應慎之又慎。誰也不能妄下結論，因為等新作品吸引他的視線之後，等新的考慮出現之後，他可能改變想法。

威廉·亨特⑦在奧爾巴尼紐約州議會大廈的壁畫就與上文有關，因為，雖然亨特已逝世多年，他原來的壁畫也不復存在，但其

〈頒布道德法〉 (*Moral and Divine Law*)，拉・法奇

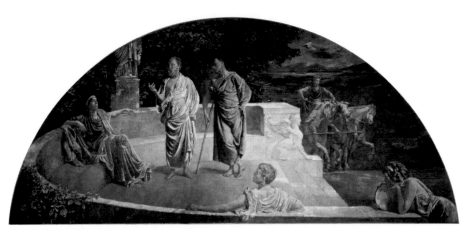

〈個人與國家的關係〉 (*The Relation of the Individual to the State*)，拉・法奇

〈調節利益衝突〉 (*The Adjustment of Conflicting Interests*)，拉・法奇

⑧ 圖 66〈夜 飛〉（*The Flight of Night*）：奧爾伯尼紐約州議會大廈壁畫，藝術家威廉·莫里斯·亨特透過自己發明的或修改的方法畫在石膏上。那座建築結構不穩定，壁畫一側的牆壁不得不被石灰加固，不然屋頂下沉，造成部分繪畫破損，部分被擋在下面，露在外面的還不足一英尺。

作品還是現在的，還是活生生的，彷彿在牆上依然沒有風乾。圖 66⑧ 是消失的兩幅壁畫之一，原畫已不復存在。兩幅大型壁畫描寫的是，第一幅壁畫為發現美洲和定居美洲；第二幅壁畫名為〈發現者〉，似乎象徵哥倫布的航海經歷：信仰、希望、知識、命運諸神在服侍孤獨的航海家。在圖 66 上，3 匹駿馬 3 種顏色，黑的和白的，據我的記憶，還有一匹深赤褐色的。這 3 匹馬與上方的烏雲形成強烈的對比。這兩幅畫絕對具有象徵意義，與收入本章的其他作品相比，其象徵性色彩更為明顯，其現實意義必定不大，但絲毫也不影響裝飾效果，一流的裝飾性掩蓋了太難堪的場景。

圖 66〈夜飛〉（*Flight of Night*），威廉·亨特

〈發現者〉(*The Discoverer*),威廉・亨特

　　成熟的歷史壁畫如何裝飾到牆面上,壁畫的裝飾價值如何才能彰顯,對此圖 67⑨ 作出了最好的回應。朱庇特神殿內部的景象到底如何,對此沒人知道。西元前 63 年 11 月 8 日長老院可能在其中召開了會議,也可能在其他任何大廳,我們一無所知。不過我們知道或至少依據記錄,他們先要舉行一種祭祀儀式或拜神儀式,所以畫面上才出現三腿香爐和清香散發出的煙。到場的長老都不想和喀提林⑩ 坐在一起,大家沒有固定的座位,執政官和雇員另當別論。長老身上的長袍和身披長袍的方式,都經過畫家馬卡里⑪ 的深入研究,不僅如此,他對鞋的式樣也做過研究。此時畫家要考慮的是如何設計:他以希臘的式樣設計座位,按照他的想像,長老院的牆面應該鑲有帶紋理的大理石,最後再以可能的方式設計一排排座位,此外,他還要在畫面上顯示出效果來,即從透視的角度把

⑨ 圖 67〈西塞羅在羅馬長老院怒斥喀提林〉(*Cicero Attacking Catiline in the Senate of Rome*):畫長約 44 英尺,羅馬夫人宮的牆壁上,現在是義大利王國參議院所在地,切薩雷・馬卡里做。

⑩ 喀提林(Catilina,約西元前 108-西元前 62),古羅馬的政治家,羅馬元老,曾密謀發動政變,推翻羅馬元老院的統治,事敗後出逃,後戰死。西元前 63 年他計畫刺殺執政官西塞羅和其他對他有敵意的元老,並做了政變的細部安排,這陰謀卻被西塞羅發現。當刺客來到執政官家時,行跡敗露,結果落荒而逃。兩天後在元老院的會議上,喀提林仍然照常出席。西塞羅當眾責備他,發表了他在歷史上著名的演說。喀提林提出答辯,但眾人的責罵蓋過了他的聲音。之後他成功逃脫,與他在義大利西北的同謀者及軍隊會合,但他在羅馬的黨羽則遭捕殺。

⑪ 馬卡里(Cesare Maccari,1840-1919),義大利畫家、雕塑家。

⑫ 薩盧斯特（Sallust，西元前
86－西元前34年），古羅馬
著名歷史學家。主要作品有
〈喀提林陰謀〉、〈朱古達戰
爭〉等。

弧度表現出來，彷彿目光是從後排半弧形的
一邊望過去的。所有準備就緒，結果也是理
想的，因為設計的主線能夠適應被畫面填補
的空間。身披長袍的人物再次聚到一起，他
們所在的場景也有固定的線條，而且畫得相
當成功。對性格的研究又是一個問題。研究
表現藝術的學者可能找到方法來揭示藝術家
對遭遇重大危機的執政官到底是怎麼想的。
此時喀提林是孤立的，整個羅馬都反對他
（薩盧斯特⑫可以作證）。當時國內著名的演
說家正在抨擊他，其目的顯然是要把他逐出
羅馬。場面騷動不安，30 幾個人在聽演講，
他們的姿勢各不相同，感興趣的程度也不盡
相同。

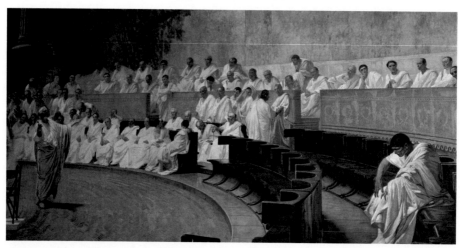

圖 67〈西塞羅在羅馬長老院怒斥喀提林〉（*Cicero Attacking
Catiline in the Senate of Rome*），切薩雷·馬卡里

夫人宮馬卡里廳，〈西塞羅在羅馬長老院怒斥喀提林〉壁畫位
於開門的一側牆壁上

　　在馬卡里的這幅壁畫上，我們不難發現
繪製出的場景與實際的房門和護牆板如此和
諧。這種和諧在所有繪畫當中也可稱為有價
值的、次要的特質。繪製大型歷史或寓言壁
畫的畫家當然有權利希望護牆板和裝飾線的
製作者、地面馬賽克和房門飾品的製作者，
在採用的顏色效果上與其壁畫相互襯托。在
幾位藝術家和工匠裡，畫家是最重要的，所
以他有這種權利，因為他手上的壁畫是室
內最重要的一部分，占據大部分室內裝修。
但他的權利還不能用在一定要出現門的地
方 —— 也不能用在沿牆的座位上或高高的椅
背上，或許要有一道連續的護牆板才是。以
上種種顯然都是用品。馬卡里先生不得不因

⑬ 威爾‧洛（Will Hicok Low, 1853–1932），美國藝術家、壁畫家、藝術評論家。

⑭ 圖 68〈向婦女致敬〉（Homage to Woman）：布面油畫，26 英尺 × 24 英尺，約 1893 年完成。W. H. 洛作。

地制宜，但是他對顏色、表面、裝飾性線條和鍍金等，還是有發言權的。可因為計畫和設備發生變化，甚至一種風光的建築傳統也隨之發生改變，導致最後他的壁畫也做了相應的修改。

如非要把畫畫在天花板上，那麼條件也要發生變化。在一定程度上，威爾‧洛⑬創作的圖 68⑭是自由的，因為他有鵝卵形的表面，尺寸已經固定下來，四周也是固定的，棚面上事先已經鑲好輕木板。

圖 68〈向婦女致敬〉（Homage to Woman），W.H. 洛

天花板上的繪畫好像是額外的。當藝術太多、空間又相對太少的時候，這種壁畫才進入我們的視線，負責人才被迫把牆面和天花板都利用起來。錫耶納主教座堂[15]是著名建築，其建築風格乃至所處的時代都不適合在牆壁或天花板上繪製大型壁畫。獨一無二、讓人震驚的錫耶納步道[16]應運而生，不少著作專門描寫此步道，還有不少文章專門研究步道的設計，如今步道地面常蓋上木板，生怕因行人踐踏而磨損，失去其外在的藝術魅力。遇上重大場合才能撤走木板讓人一睹真容，即使此時，他們也格外小心。

⑮ 錫耶納主教座堂(Siena Cathedral)，天主教錫耶納－埃爾薩穀口村－蒙塔爾奇諾總教區的主教座堂。黑白兩色為其標誌。

⑯ 錫耶納步道(Pavement of Siena)，義大利錫耶納主教座堂內地面全部為彩色馬賽克鑲嵌拼圖，形成彩色地板畫，頗為壯觀。

錫耶納主教座堂 (Siena Cathedral)

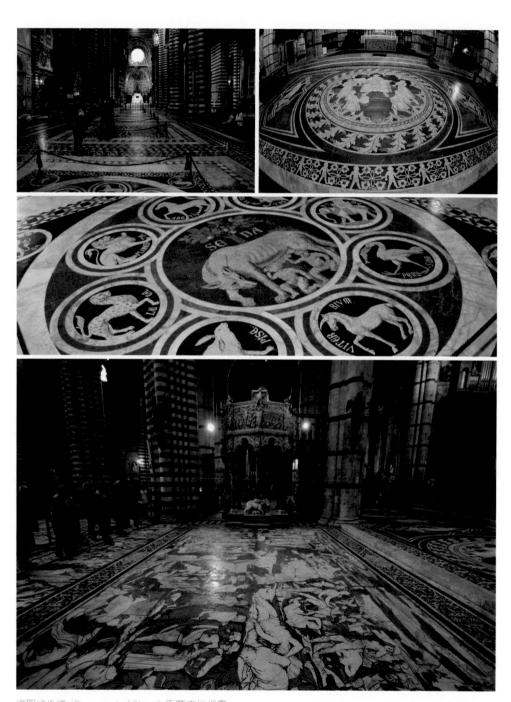

錫耶納步道（Pavement of Siena）馬賽克地板畫

人們之所以反對把畫畫在地上，其主要原因是，你不爬到屋頂或與之相當的高度，就沒法看清地上的繪畫全貌；同理，人們之所以反對把畫畫在天花板上，其主要原因是，你非得躺在地上仰起頭來才能看到上面的畫。遇上重要的作品，確實有人這麼做過。知道這些之後，我們可以走近總督宮的壁畫了，因為大議會議事廳裡委羅內塞奇妙的橢圓形壁畫、帕爾馬‧喬凡尼⑰的作品和丁托列托的中央為四方形大作（此地或其他相鄰大廳的壁畫不再列名）就要求我們改變看畫的姿態。管理員對此已經習慣送來毯子和墊子，告訴那些畫迷什麼時間進來最可能不被干擾。

在那些威尼斯的繪畫裡，畫家努力從下面選取角度，然後把畫固定在上面，於是在觀眾仰頭看畫時，角度和線條安排就變得自然起來，彷彿畫是在牆面上。他們幾乎是在等高的平面上看畫。不過這種角度處理與其說是真實的，還不如說頗有欺騙性。上文提到委羅內塞絕妙的壁畫，如〈威尼斯的勝利〉和鄰廳內稍小的〈海上女王威尼斯〉或叫〈正義與慈悲的威尼斯〉，至少畫的一部分是按照數學透視規則處理的，16 世紀的畫家對此相當熟悉。朝上張望的觀眾能看到低矮的護牆和倚在牆上的女子，彷彿她們就在宮廷或屋頂上敞口的周圍，彷彿觀眾能透

⑰ 帕爾馬‧喬凡尼（Palma Giovane, 1548-1628），義大利畫家，繼丁托列托之後威尼斯畫派的代表人物。

〈威尼斯的勝利〉（*The Triumph of Venice*），委羅內塞

〈正義與慈悲的威尼斯〉（Venice with Justice and Pity），委羅內塞

〈向威尼斯獻禮〉（*Trophies to Venice*），丁托列托

過敞口看到天空，看到天上飄飄然的眾神。但稍加研究之後即可發現，藝術家已經意識到，這個姿態有些奇怪。頭戴桂冠的戰神、莊嚴的眾天使就要為她戴上王冠的威尼斯、她身邊雲彩上被擬人化的美德和力量，其繪製的方式似乎就是為了在下面觀賞的，而不是直接從下仰頭往上看的 —— 觀眾應該在遠處的西側。如果他朝那個方向走出 30 英尺，他彷彿就找對了角度，即他的角度才能適應繪畫建築的邊線。這個角度也能適應那一排著名的斜倚在護牆上的威尼斯美人。但觀眾不能離繪畫的中軸線太遠，因為這才是有趣的地方 —— 很多畫出來的人物彷彿要從側面看才對，從來也沒想讓人從下面看 —— 藝術家那股巨大的讓人難以置信的力量才能顯現出來，使表面上不和諧的東西各得其所。丁托列托那幅〈向威尼斯獻禮〉，畫面中間那個大四方形，與上述情形幾乎是相同的，其條件也相差不大。那不是幾個從下往上看的人物 —— 不然場景就說不通。這些畫家可能對吹毛求疵的人說，他們認為沒必要畫得那麼準確。一群羨慕者和崇拜者簇擁在威尼斯夫人周圍，天堂也護佑她，祝福她，威尼斯人熟悉這個畫面，他們也高興在天花板上或牆壁上看到她。非要堅持向上看的角度，〈威尼斯的勝利〉和〈向威尼斯獻禮〉必將面

⑱ 紐約華爾道夫酒店（Waldorf Astoria New York），位於美國紐約曼哈頓中城的一處 42 層豪華酒店，正門在公園大道 301 號。不過酒店的整群建築物占據公園大道與萊剋星頓大道及東 49 街與東 50 街之間的整個街區。

目全非。如果一個畫技高明的畫工明天就動手，在已經貼了草圖的天花板上作畫，他接到指示，在草圖上畫幾個人物，畫得他們看起來真的在天花板之外似的，彷彿全是透明的，此時能發生什麼，結果又是什麼，對此我不得而知，將來也是個謎。我們這個時代不會有百萬富翁請出色的人物畫工進行這種實驗，也不會有偉大的壁畫家勸他的雇主訂制這種天花板。

現在洛先生繼續以其方式繪製紐約華爾道夫酒店⑱女士接待室天花板的壁畫，酒店 1893 年最初建成時壁畫完工。壁畫得以畫在天花板上，因為一個房間注定要用木板裝飾。房間的牆壁開了幾扇門，也必然要開門，所以他們發現最好把房間設計成橢圓形的，然後再用上等的白木裝飾，免得各式房門太多，效果不如人意。天花板上還沒有裝飾，至少可以自我推薦，因為上面還沒東西，還可能是平平的、連續的表面 —— 至少在我們到處安裝電燈的時代是如此，因為電燈正在取代昔日不得不掛在房間中央的光澤（燭燈）。他們以為，天花板無論如何也要塗上盛裝，於是洛先生在上面繪製出希臘 - 羅馬風格的天堂，我們借此得以窺視愛情和美麗的女王，她裙裾上的小仙女和三個彈豎琴的小夥子正對她歡呼（「七弦琴手」為什麼失去

了其真實的意義？），小夥子在畫面右側端坐雲上。唯獨手持卷軸的邱比特似乎適合觀眾在下面觀看。整個構圖如同敞開的天空，觀眾可以把視線投向遙遠的空間。

畫家若是在不太理想的房間內繪製壁畫，就不太容易滿足條件。在我們冷颼颼的偽古典的大廳內，畫家幾乎被迫壓低色彩的亮度。各種棕色和灰色更適合裝飾不太顯眼的牆壁。棕色和灰色與法庭和立法院等內部暗黃色的傢俱更和諧。於是，市藝術協會（被同名但目的不同的協會所取代）請愛德華·西蒙斯[19]先生為紐約的刑事法院大樓繪製壁畫，他在一個大房間的盡頭以擬人的方式塑造出莊嚴肅穆的「正義」，又在這幅立式繪畫兩側的長方形木板上各創作出三個人物，即圖 69 和圖 70[20]。其實，其中的一幅繪畫裡還有第 4 個人物。長袍披身的命運三女神並排坐在石凳上，她們身邊還有個小孩。小孩從最年輕的女神右手的線軸上拉出一根棉紗，似乎要幫助女神把紗撚成線，此時，紗線正從女神的手裡傳遞給中間的女神，然後再傳給手持剪刀的女神。小生靈是不是要告訴我們，在紗線最初撚成時，生命也開始了？為了預示生命的結束，手持剪刀的女神腳下出現一個骷髏。此處我們最好不要深究畫家的哲學思想，因為我們希望他提供的不

[19] 愛德華·西蒙斯（Edward Simmons, 1852–1931），美國印象派畫家、壁畫家。

[20] 圖 69《命運三女神》（The Fates）和圖 70《自由、平等、博愛》（Liberty, Equality and Fraternity）：貼在牆上的布面油畫，紐約市刑事法院大樓，愛德華·西蒙斯作。

圖 69〈命運三女神〉（*The Fates*），愛德華・西蒙斯

是哲學。他應該送上非常出色的、頗具裝飾性的、完全適應環境的設計，深色的畫面要與莊重的壁畫形式相適應，達到最理想的高度，每個部分都要克制、適度，以不可挑剔的方式相互結合起來。

　　下一幅畫上的 3 個人物象徵自由、平等、博愛。掙脫鎖鏈的人自然是「自由」，他好像在對世人宣布他戰勝了暴政。「平等」一定是那位一隻手握圓球、另一隻手持圓規和指南針的人。把手放在兩兄弟手腕上的那位必然是「博愛」，他想把雙方的手拉在一起。如果我們的目的是研究隱喻藝術，那麼我們可

圖70〈自由、平等、博愛〉（*Liberty, Equality and Fraternity*），
愛德華·西蒙斯

㉑杜普雷（Augustin Dupré,
1748-1833），法國蝕刻畫家、
法國貨幣設計家。

5 法郎銀幣的正面及其設計圖

以把 3 個人物和 30 年前 5 法郎銀幣的正面做
一有趣的比較。杜普雷㉑在銀幣中央部分設
計出一個高大的男子，一個真正的大力士。
博愛和平等顯然是身披長袍、身材修長的女
性人物。把她們二人拉到一起的巨人必定是
民主。在平面藝術上，象徵主義者的種種表
現手法是那麼費解，那麼神祕！

特納先生為美國東部城市畫出一系列歷

史與傳奇相互融合的壁畫，其中最後一幅
是 1905 年 5 月完成的，或許也是最動人、
最有意義的一幅。我認為，作為繪畫，最後
一幅的品質超過他之前的一幅，就其內在意
義來說，幾乎毫無疑問，也超過他自己和其
他大多數的現代壁畫。所選事件的時間也
是幸運的，因為研究歷史的美國學者一定感
興趣。因為到那個時期為止，也一定有人對
人物身上的服裝感興趣。1770 年，英國議
會已經撤銷其他稅法，但茶葉稅依然沒有撤
銷。安納波利斯人民公開反對為進口茶葉上
稅。他們的反應與波士頓港口那些化妝成印
第安人、在暗地裡破壞茶葉的人形成鮮明的
反差。一艘運茶船的船主發現，他的船進港
後，馬里蘭州的愛國者們禁止他卸船。在一
定程度上，他被迫把運茶葉的雙桅橫帆船付
之一炬，最後船和茶葉在切薩皮克灣的溫德
米爾角化為灰燼。特納先生的繪畫描寫的正

〈燃燒的佩吉‧斯圖爾特號〉五聯壁畫中的三幅（*Burning of the Peggy Stewart*），C.Y. 特納

是這一事件。1905 年 1 月，繪畫裝飾在新建的巴爾的摩法院內。作品共有 5 幅，按照大廳的結構，你走進去之後能從壁畫前面經過，一次觀看一幅。然而，這 5 幅畫是一個主題 —— 全景是連貫的，明確標誌出構圖的連續性。我們在此不能充分討論全部 5 幅作品，所以有必要予以說明。居中的一幅正是卷首插圖。[22] 讀者可以想像，這幅畫兩側還各有兩幅大小相同的壁畫，上面有大理石雕刻的門楣橫在那裡，門楣四周是情緒高漲的觀眾，如他們的頭部、舞動的帽子和手帕，在人群的遠處可以看見海灣內船上的桅桿和風帆。最外面是第 1 幅和第 5 幅。尺寸大小與卷首那幅相同，其畫面沒有被干擾。觀眾左側的第 1 幅繪有三艘張開風帆的橫帆船，遠處是波光粼粼的大海，彷彿船就要駛離港灣。畫的前部是 5 個平民裝束的男人，他們身邊有一水手，一來自亞洲的東方人，一迷人的年輕女子，她手提籃子，裙子提起，彷彿要趕集去。第 5 幅是「那個時期」的一棟房子，房子現在還在原處。人在遠處也能看到桅桿。畫面前部出現一個家庭，或似乎是生活不錯的家庭，那種講究穿戴的男人和女人，兩個奴隸，還有懷裡的一個小孩，他們在眺望大火。中間那幅，即卷首插圖，充滿火光。大廳內紋理鮮明的大理石有必要使

[22] 燃燒的佩吉‧斯圖爾特號，事件 1774 發生在安納波利斯，5 聯畫，其中兩聯上有雕刻的門楣，但構圖依然是連續的。現藏新建的巴爾的摩法院內。C. Y. 特納作。

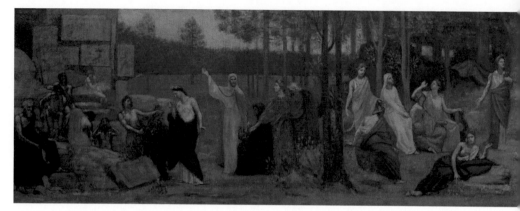

〈索邦大學圓形劇場壁畫〉（The Sacred Wood, mural in the Grand Amphitheatre depicting allegorical figures of the Sorbonne），皮埃爾・皮維・德・夏凡納

〈天堂〉（Paradise），丁托列托

〈繆斯歡迎啟蒙天才〉（the Muses Welcoming the Genius of Enlightenment），皮埃爾・皮維・德・夏凡納

用暖色調，所以大理石與大火的場面可以互動起來。照片上依稀可見火焰翻滾，煙光四散，襯托出那 8 個人物。他們對眼前吸引人的大火似乎沒太在意，而此時其他人的目光都集中在熊熊的烈火上。但讀者應該知道，畫面上出現的六七十人都在專注的看火，與中間那幾個人形成鮮明的對照，此時此刻，中間幾個人物想的是大火的原因和後果。幾幅畫要連在一起看才是。讀者不應拆分五聯畫，因為它們描寫的是同一主題。

　　皮埃爾・皮維・德・夏凡納[23]的作品必須詳細研究才是，必須借助大尺度、小心拍攝的照片才能一睹其風采。在現代人裡，他對如何表現精神的和知性的構圖，已經達到駕輕就熟的程度，所謂精神的和知性的題材，用來裝飾建築物也是最好的材料。他的畫一般規模宏大。他在索邦大學[24]圓形劇場那幅壁畫足有 85 英尺長[25]，因此其長度也

[23] 皮埃爾・皮維・德・夏凡納（Pierre Puvis de Chavannes, 1824-1898），19 世紀法國畫家，也是國家美術協會（Société Nationale des Beaux-Arts）的共同創辦人與主席，對許多其他藝術家產生影響。

[24] 索邦大學（Sorbonne），一所位於巴黎的公立研究型大學，由巴黎第六大學與巴黎第四大學合併而成。截止 2021 年初索邦大學共有 34 位諾貝爾獎、菲爾茲獎以及圖靈獎得主。

[25] 參見 1905 年 10 月《斯克里布納雜誌》對該畫的分析（藝術領域部分）。

㉙ 圖 71〈史詩〉（Epic Poetry）和圖 72〈田園詩〉（Pastoral Poetry）：貼在牆上的布面油畫，約 15 英尺高，皮埃爾・皮維・德・夏凡納於 1895 年為波士頓公共圖書館繪製。

超過了丁托列托的〈天堂〉。即使他不太重要的作品，長度也有幾十英尺——因為其作品幾乎都是長長的、連續的、高度相對低矮的壁畫。波士頓公共圖書館樓梯口那幅壁畫——〈繆斯歡迎啟蒙天才〉，根據大廳的面積判斷，應該有 35 英尺左右。大廳內還有一些尺幅稍小的繪畫，如在拱門、樓梯側坡和平臺上方的繪畫。其中的〈史詩〉和〈田園詩〉似乎格外有趣：參見圖 71 和圖 72㉙。平靜的構圖表現出內心的平靜。我們的藝術家顯然是崇尚平靜的。他所有的偉大作品都散發出同一種安詳的精神，彷彿他準備對騷動不安的現代世界說，投入藝術的懷抱吧，當你靜下來之後，能在藝術裡發現使你安定下來的影響。其實他曾如是說：「諸位，莫要指望我來炫耀你們自己、你們的戰功、乃至你們的愛國主義；能力、發現、研究、無處不在的努力和進取精神，這些於我皆枉然。惟我能者，便是向諸位示我所知——平靜安寧、啟人深思的世界。」

他的知識豐富，讓人嘆為觀止。他的方法經過奇妙的提煉、透徹的理解和靈活的運用，因此他能給予畫中人物一種讓人羨慕的、藝術的和諧，即使我們把他的人物單獨提出來，可能顯得木然或至少太過正式，他畫的風景似乎也太過坦誠，還未走出中世

圖 71〈史詩〉（*Epic*），皮埃爾‧皮維‧德‧夏凡納

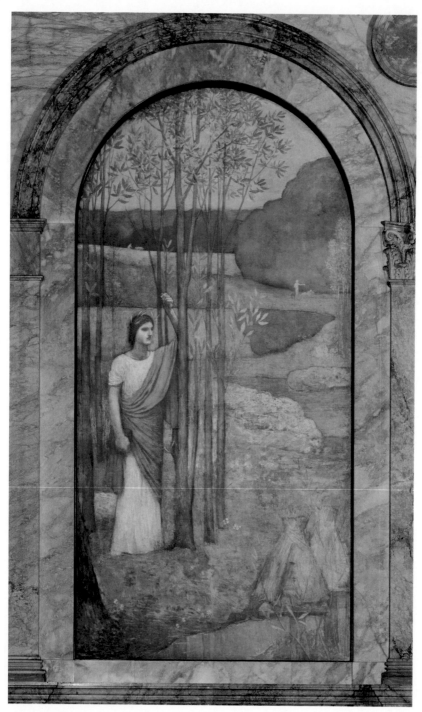

圖 72〈田園詩〉（*Pastoral Poetry*），皮埃爾・皮維・德・夏凡納

紀，彷彿來自義大利，來自 14 世紀，但他的
作品卻能滿足我們時代最高的藝術期待。即
使這幾幅壁畫淺淺的色調也足以證明，他的
藝術最適合眾神殿低矮的牆壁、波士頓圖書
館高起的牆面、索邦大學的半圓形劇院等建
築。確實，他的作品放在我們現代建築物哪
裡都能適合，牆面上、大廳裡、走廊上。或
許正是因為上述原因，他的作品才比色彩更
炫目的其他作品更加成功。

譯後記

羅素・斯特吉斯（Russell Sturgis）生前是美國著名的藝術評論家和建築師，他死後一百多年，亞馬遜網站上還有他的《歐洲建築史研究》（*European Architecture: A Historical Study*）和我們這部《名畫欣賞》（*The Appreciation of Pictures*）。這兩部著作已經成為經典讀物，被列入藝術研究的必讀書目。羅素也是出色的建築師，至今耶魯大學校園內還有他設計的建築，可以說，他的藝術生命還在延續。

羅素 1836 年出生在大商人家庭，但他從小熱愛藝術，其人生軌跡不妨用幾句話來概括：從少年時代開始，他的足跡遍布歐洲的藝術之鄉，凡是擁有著名建築的地方，他都要親臨現場，而凡是著名建築又幾乎都有著名的繪畫，所以他才能把建築和繪畫放在一起研究；步入中年，他設計出幾十座建築，如教堂、銀行、辦公樓，耶魯大學至今還有他設計的至少四座建築完好無損地屹立在校園裡；他的大多數著述都是晚年或 60 歲以後出版的，其中著名的如《歐洲建築史研究》（*European Architecture: A Historical Study*）（1896 初版，後增補再版）和翻譯成中文的這部《名畫欣賞》（*The Appreciation of Pictures*）（1905）。

羅素是那種具有歷史眼光的藝術評論

家。他從來都把藝術當成一個演進的過程來看待，所以他寫藝術才能從歷史的角度出發，提綱挈領，從喬托一路寫到夏凡納，為讀者描畫出清晰的脈絡。羅素也是智慧的，他知道在西方之外還有東方，他在書中幾次提到中國並收入一幅拉·法奇創作的〈古籍編撰 —— 孔子和他的弟子〉，畫作的水準自不待言。雖然人物的服裝和道具都不是孔子那個時代的產物，但這絲毫也不影響作品的藝術性。按照羅素的理解，評價一部作品的高低，不是畫面的歷史真實性，而是作品自身的藝術性，他甚至反對不必要的歷史真實性把觀眾的注意力搶走。對他來說，西方人知道孔子是偉大的哲學家就夠了，哪怕他手裡拿的不是竹簡。可惜的是，在撰寫《名畫欣賞》（*The Appreciation of Pictures*）時，羅素還不知道中國的敦煌壁畫，他逝世的 1919 年，伯希和與他的「探險隊」才從敦煌出來返回出發地巴黎。不然的話，在羅素寫到歐洲壁畫時，必定要少幾分驚嘆。

羅素的語言本身就是藝術品，甚至是不可複製的藝術品。坦白的說，凡是要將其翻譯成漢語的努力，都是不自量力。不是原文生詞太多或結構太複雜，也不是羅素講了太深的道理。任何藝術品都有其生命力，都拒絕被複製，更不用說翻譯。然而，不

譯後記

經過翻譯，羅素就永遠不可能在漢語裡繼續其藝術生命。如此說來，翻譯他的著作還是應該的。對譯者來說，用漢語再現他的藝術哲學，可能是勉為其難，但經過一番努力，他畢竟來到東方的中國。所以譯者真正擔心的是難為了讀者。讀者希望眼前出現的是通順的句子和準確的表述，譯者則希望讀者讀到的多多少少是羅素。若是遇上不通順的句子，那必定是譯者造成的，還請讀者批評指正。感謝趙慧平教授對我們的鼓勵、支援及對文字的修改。

廉瑛、石牆

羅素‧斯特吉斯談名畫欣賞：

涵蓋藝術史上下五百年，引領普羅大眾走進藝術殿堂的藝評經典

作　　者：[美] 羅素‧斯特吉斯（Russell Sturgis）

翻　　譯：廉瑛，石牆

圖　　注：孔寧

編　　輯：林緻筠

發 行 人：黃振庭

出 版 者：崧燁文化事業有限公司

發 行 者：崧燁文化事業有限公司

E-mail：sonbookservice@gmail.com

粉 絲 頁：https://www.facebook.com/
　　　　　sonbookss/

網　　址：https://sonbook.net/

地　　址：台北市中正區重慶南路一段六十一號八樓
　　　　　815 室
Rm. 815, 8F., No.61, Sec. 1, Chongqing S. Rd.,
Zhongzheng Dist., Taipei City 100, Taiwan

電　　話：(02)2370-3310

傳　　真：(02)2388-1990

印　　刷：京峯數位服務有限公司

律師顧問：廣華律師事務所 張珮琦律師

定　　價：850 元

發行日期：2023 年 11 月第一版

◎本書以 POD 印製

國家圖書館出版品預行編目資料

羅素‧斯特吉斯談名畫欣賞：涵蓋
藝術史上下五百年，引領普羅大眾
走進藝術殿堂的藝評經典 / [美] 羅
素‧斯特吉斯（Russell Sturgis）
著；廉瑛，石牆 譯；孔寧 圖注 . --
第一版 . -- 臺北市：崧燁文化事業
有限公司 , 2023.11
面；　公分
POD 版
譯　自：The appreciation of
pictures.
ISBN 978-626-357-777-0(平裝)
1.CST: 藝術評論 2.CST: 藝術欣賞
901.2　　112016996

電子書購買

臉書

爽讀 APP